二 次 世 界 大 戰
World War II

《美國海軍陸戰隊士兵在塞班島山區發現一名受傷垂死的嬰兒》　1944
Wounded, Dying Infant Found by American Soldier in Saipan Mountains

Photograph by W. Eugene Smith

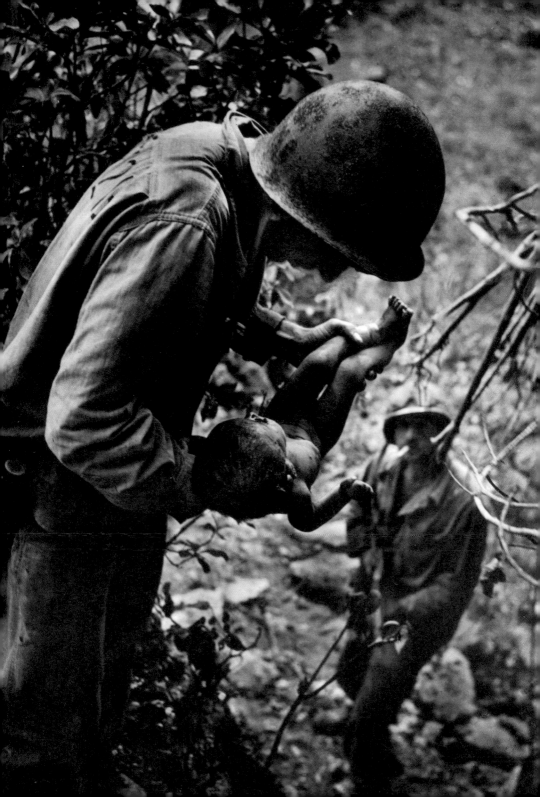

威 爾 斯
Wales

《威爾斯三代礦工肖像》　　1950
Three Generations of Welsh Miners

Photograph by W. Eugene Smith

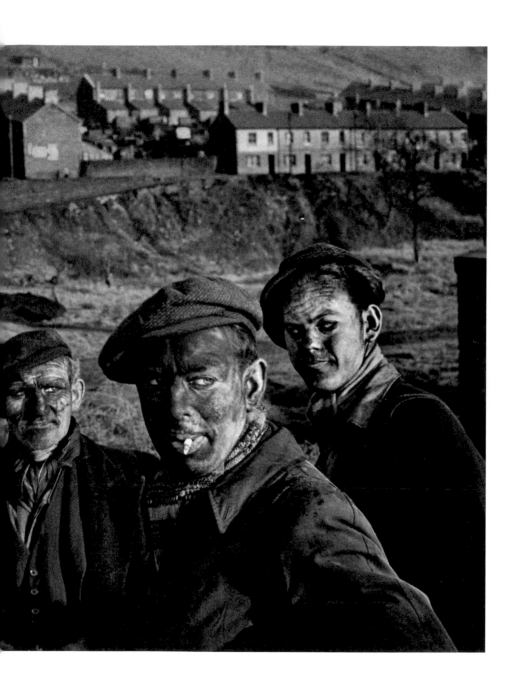

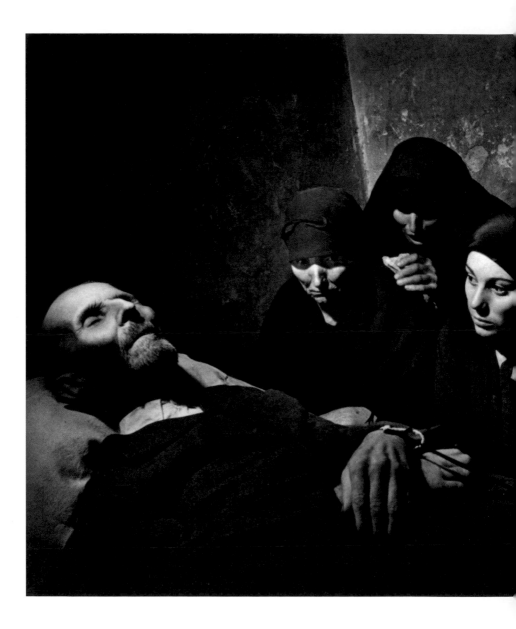

西 班 牙 村 莊
Spanish Village

Photograph by W. Eugene Smith

《為胡安卡拉特魯希略守靈》
西班牙，德萊托薩　1950
The Wake of Juan Carra Trujillo.
Deleitosa, Spain

匹 茲 堡
Pittsburgh

《鋼鐵廠工人》　1955
Steelworker with Goggles

Photograph by W. Eugene Smith

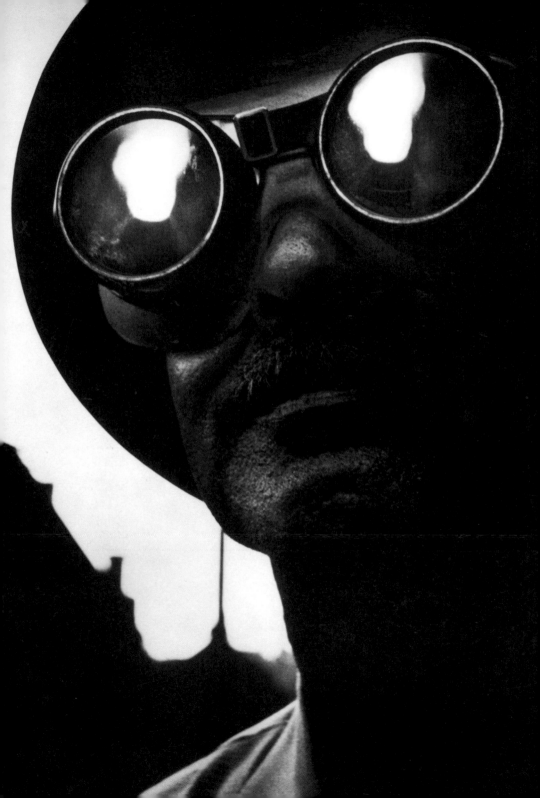

爵 士 閣 樓
Jazz Loft

Photograph by W. Eugene Smith

《瑟隆尼斯・孟克閣樓排練》　1959
Thelonious Monk Rehearsing in the Loft

《邁向天堂花園》　　1946
The Walk to Paradise Garden

Photograph by W. Eugene Smith

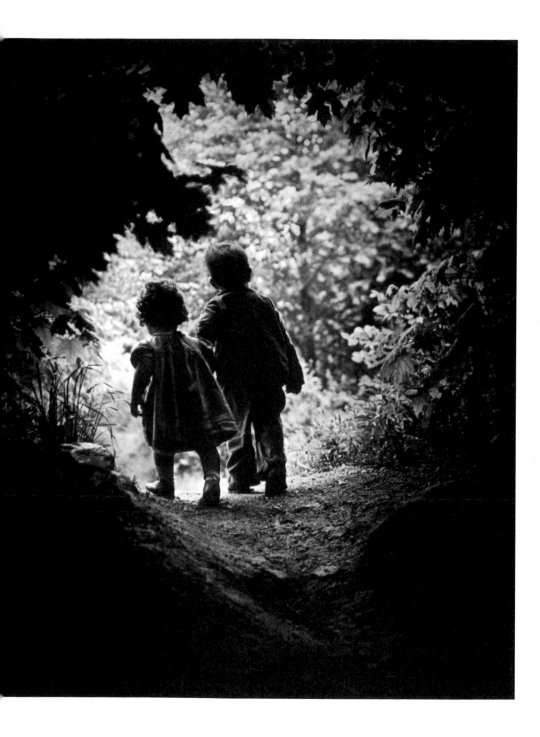

PRAISE FOR GENE SMITH'S SINK

在這本引人入勝的傳記裡，史蒂芬森擴大研究史密斯騷亂狂暴的生活，讓我們對他的非凡作品更加認識、瞭解，並正確評價。

——Geoff Dyer，《持續進行的瞬間》作者

用迂迴的方式，去認識像尤金‧史密斯這樣難搞但又非比尋常的創作者，也許是最有效且最可靠的方法。　　——Ben Ratliff，《Every Song Ever》作者

這本比我所讀過的任何一本書都來得有「聲音」。在這部讓人深度沉浸的書裡，讀者會傾身去聆聽，因此當「卡羅萊納夜鷹」的鳴啼出現在第六大道時，我們會聽到。

——Margaret Bradham Thornton，《Notebooks》（田納西‧威廉斯著作）編輯

堅定拒絕吹捧史密斯或詆毀他，山姆‧史蒂芬森以一種不同的、更為纖細的方式，觸及了某種東西。史密斯所殘留的那種獨特又猛烈的強迫症渣滓，史蒂芬森二十年來棲身其中，催生出這本卓越又豐富的書。

——Jem Cohen，《美術館時光》導演

這是一部關於一位知名攝影師的故事。它說了很多他的工作，它也說了很多他的私生活。但它說得最好的是那些更為複雜的事情。在這裡我瞥到許多啟示，也就是要成為一位「真正的」攝影師會是何許樣貌。

——Hiroshi Watanabe，日本攝影師

鋼鐵般的意志與信仰，狼犬似的瞪視與嚎嘯，尤金‧史密斯的傳奇，是攝影界一道灼熱又冷冽的閃光。

——張照堂｜攝影家

這本書將尤金‧史密斯從聖壇上拉了下來。砸壞偶像之後，卻讓其人其作散放著更為動人的現實意義。

——郭力昕｜影像文化評論者

特別當身處多元多義的影像時代，更顯尤金‧史密斯在攝影類型與美學實踐上的不朽成就。

——沈昭良｜攝影家

彷彿積灰卡帶再度轉動，沙沙作響的時光交疊沖印，顯影出尤金追尋絕美終至荒蕪的命運圖像，真實到近乎魔幻、顯微到令人揪心。

——黃瑋傑｜音樂創作人

這本書裡我們聽見很多貓叫聲，還有一個不斷陷入困境但是試圖走出的男人。

——汪正翔｜攝影創作者

史密斯透過攝影關懷這個世界，作者則透過本書，如同影子般地帶我們重新回顧了受到史密斯影響的人事物，那些作品之外的生活和別人眼中的他，如同攝影中的光和影一般，交織出既魔幻又真實的人生。

——謝明諺｜音樂人

尤金・史密斯——一位以紀實之名、化真理為偏見的攝影家

張世倫

　　藝評家約翰・伯格（John Berger）曾犀利指出，試圖爲攝影家尤金・史密斯作傳書寫或拍紀錄片，會是一件吃力不討好、且近乎不可能的艱難任務。作爲戰後最重要的紀實攝影家之一，樹立諸多報導典範的史密斯，其大名常與「洋溢人道關懷」、「充滿社會意識」、「報導攝影奠基者」、「最偉大的攝影家」等數不清的形容詞連綴，然而與此光明相對、如影隨形，彷彿行星背面的幽暗命題，則是他載浮載沉的個人生命裡，那惡名昭彰的古怪脾氣、固執冷酷、自我中心、孤僻獨行、完美主義、強迫偏執……可以說，正是此種個人偉業與性情瑕疵的糾纏辯證與共時並陳，整體形構了屬於尤金・史密斯巨人般的攝影「神話」，卻也使得生平事蹟已廣被寫入攝影史冊、具有崇高地位的他，其個人生命的無解矛盾與反覆折騰，反而顯得模糊不清、益加神祕。

　　對伯格而言，任何藝術書寫都必須試圖回答，是什麼樣的內在驅力與社會環境塑造了創作者展露於外的生命歷程？而在展覽與專書仍不斷生產

的當代情境裡，任何關於尤金‧史密斯的生平軼聞與細節梳理，如今是否只能是又一則關於藝術「偶像」暨攝影「英雄」的重複加冕與神話再製？抑或，藉由歷史的複訪與覆述，我們能掙得一些截然不同的敘事可能？[1]

　　讀者手上這本「非典型」傳記，便是這樣的一次大膽嘗試。作者Sam Stephenson成功地藉由某種偵探般的追根究底、學究式的旁徵博引、史料控的檔案挖掘、散文筆法的舉重若輕，加上多重敘事、深入淺出的複數觀點，使得這本宛如廣角視野、配角不斷登場、充滿分歧旁枝、並抗拒線型敘事的「非典型」傳記，表面上雖不執著深究於「攝影」，卻反能從史密斯生命周遭的諸般「雜音」，宛如意識流地更純粹觸及了這位重要「攝影家」——及其所屬時代——的某種內在精神史。

—

　　一些人們熟知「攝影家尤金‧史密斯」的外顯事蹟，大致是如此陳述的。

　　尤金‧史密斯，1918年出生於美國中部堪薩斯州威奇塔，來自於一原屬小康、但家道中落的剛毅家庭。年少時的他經歷30年代經濟大蕭條的苦澀嚴峻，從身為攝影師的母親處習得了拍攝與沖洗照片的專業技能，並很快以此為業、分擔喪父後的家計重擔。成年後的史密斯前往活絡蓬勃的紐約發展，開始以攝影記者身分為職，替正值全盛時期的圖像新聞雜誌供稿，逐步在1940年前後建立專業名聲。

1　John Berger, 'W. Eugene Smith: Notes to Help Kirk Morris Make a Documentary Film' (1988), in Geoff Dyer, ed., *Understanding a Photograph* (New York: Aperture, 2013) 93-97.

　　史密斯作爲紀實攝影名家的第一個重要系列，來自二次大戰期間擔任
《生活》雜誌戰地記者，隨同美軍在亞洲戰場與顯露敗象的日本，進行最
後階段的跳島作戰。一系列拍攝於塞班島、關島、硫磺島以及沖繩的前線
影像，不但刻劃了戰爭場景的迫切險惡、砲火傷亡的無情殘酷，更以較具
同理、而非妖魔化的角度，紀錄了身爲美軍「敵人」的日本戰俘與平凡庶
民，回歸他們同樣身爲「人」的生命位置。多年後他曾重述此一經歷，稱
當時親眼目睹亞洲戰場上身屬敵方的老弱婦孺慘狀，就像看到自己位在美
國遠方的妻子孩童，無法不感同身受、以相機移情同理那平凡庶民在人爲
戰亂下的顛沛流離，而此一讓史密斯名聲初顯的影像報導，也被廣泛稱道
爲是人道主義攝影（Humanist photography）的重要典範之一。

　　追求視覺張力、貼近衝突現場的史密斯，在1945年的沖繩戰役裡爲了
搶拍照片，身受砲擊重傷險些喪命。戰後他靜養了整整兩年，無法從事攝
影工作。一個如今聽來近乎傳奇的重拾攝影「事件」，發生於46年某日，
正在家中休養的史密斯隔著窗子，看見自己兩個孩童後院玩耍的背影，
於是拿起了睽違已久的相機、反覆指揮構圖，拍攝了名作《邁向天堂花
園》（*The Walk to Paradise Garden*），藉此象徵棄絕黑暗、遠離戰爭、走向
和平，邁向光明的祈望。這幅照片抒情感傷、近乎畫意的田園風格，雖然
並非史密斯最經典的硬派寫實手法，卻因其淺顯易懂的圖像寓意，並被收
錄於1955年由紐約現代美術館（MoMA）策展人愛德華・史泰肯（Edward
Steichen）企劃的「人類一家」（*The Family of Man*）大展中作爲壓軸照片
而廣爲世人所知，不但公認爲史密斯最著名的一張照片，更隨著「人類一
家」在美國國務院支持下進行國際巡迴的宣傳任務，而成爲文化冷戰時
代，象徵美國觀點世界「和平」的代表性圖像。

　　戰後傷癒復出的史密斯，在1947至54年間成爲《生活》雜誌的全職攝

影，這段期間他完成了幾個著名的紀實報導系列，例如聚焦在民間醫療人手不足的《鄉村醫生》（*Country Doctor*, 1948）、佛朗哥獨裁統治下保守壓抑的《西班牙村莊》（*A Spanish Village*, 1951），種族隔閡下衛福資源嚴重不均的《助產士》（*Nurse Midwife*, 1951）等經典，被認爲是「圖片故事」（photo essay）此一新聞攝影（photojournalism）典範的奠基名作。有別於搭配新聞報導的單張配圖，所謂的「圖片故事」指的是以圖片爲主、文字輔佐的報導體例，攝影家藉由多張照片的序列編排與版面組織，將鏡頭下所拍攝到的世間現實，藉由圖文整合與版面編排的設計，重新組織爲一套以影像爲敘事主體、藉圖像詮釋現實的新聞故事。而在史密斯具體實踐的新聞攝影裡，持相機的人不再只是客觀、被動的消極觀察者，而更應該是具有社會意識、追求社會改良的主動倡議者。

　　史密斯對於貧窮弱勢主題的關注，也體現在此一時期並未完成的幾個拍攝計畫裡，例如1950年《生活》雜誌派遣他到英國採訪國會大選，在跟拍左翼工黨的競選行程裡，輾轉潛入了以煤礦勞動爲主要產業、尚未完全現代化的威爾斯鄉間，拍攝了一系列傳統工人階級的生活照片。他自認爲這是自己最具創造性的拍攝經歷之一，卻因《生活》雜誌一慣反對左翼、支持英國保守黨的編輯部立場，最後僅有幾張制式選舉照片獲得刊登。[2]

　　史密斯與《生活》雜誌的矛盾逐漸加劇，前者認爲攝影家是最貼近拍攝現場的人，應該擁有刊登內容的主導權，後者則基於企業營運與銷售現實，講求高度分殊的專業分工。前者認爲只有攝影家能清楚明白在現場按下快門後，照片在暗房裡應該如何沖洗、調控影像明暗層次，並應該如何

2　史密斯這段較少被披露的威爾斯經歷，可參考BBC於2008年播出的紀錄片《*The Lost Pictures of Eugene Smith*》。

進行圖文搭配與版面配置，才能最適切地詮釋「現實」。但在後者的工作慣例裡，攝影家的任務就是在現場拍攝，至於沖洗、放相、撰稿、排版、美編等，都像生產流程般交由專人處理，每個人如螺絲釘各盡其職，才是現代媒體企業追求採訪效率與編採節奏的展現。

　　雙方的衝突，終於在54年關於諾貝爾和平獎得主史懷哲醫生（Albert Schweitzer）在西非行醫的圖片故事《憐憫之人》（*Man of Mercy*）裡達到頂點。史密斯認為《生活》最終刊出的篇幅版面，全然背離了他所付出的心力與原初設想，原本想要刻劃史氏身處的惡劣環境裡，社區眾人群志向上的勉力行徑，最終見刊的圖文詮釋卻十分偏頗，太聚焦在宛如集「聖人」與「暴君」於一身的白人主角史懷哲身上，史密斯因此憤而辭職。

　　離開《生活》的史密斯，在1955年加入了由攝影家自主創立、標榜影像主體性的馬格南通訊社（Magnum Photo Agency），原本被外界普遍認為是一樁完美結合，結果卻不如想像美好。此一時期的史密斯，心理狀態起伏不定，數次進出精神病院，並有嚴重的酗酒與藥物成癮問題。缺乏委託案子的他在馬格南中介下，接到了一個關於匹茲堡建城兩百週年的專書拍攝案，委託方原本希望史密斯用三個禮拜時間、拍攝一百張照片結案，史密斯卻視此為天賜良機，意圖將其擴大為攝影史上規模最為宏大的拍攝計畫，他不斷延遲交稿期限，硬是在匹茲堡待了一整年，拍攝了超過一萬七千張的照片，光是他最終沖洗出的確定入選版照片便高達兩千多張，遠超過原委託方的承受幅度。

　　為了減損財務損失，馬格南通訊社嘗試洽談多個圖片雜誌社尋求刊登，卻都因為史密斯出奇「難搞」的名聲而不得要領，未能成書、無疾而終的「匹茲堡計畫」，最終僅能以高度刪節的方式在《大眾攝影》（*Popular Photography*）年鑑裡局部刊載，而與馬格南成員關係緊張的史密

斯，在1958年決定自行退出通訊社。史密斯試圖以一中等規模都市爲樣本，使用多面向與意識流等手法，嘗試對戰後美國社會發展樣貌進行刻劃的「匹茲堡計畫」，最終成爲攝影史上一個宛如希臘神話裡，伊卡洛斯（Icarus）在過於自負、向上昂揚的飛翔中，蠟製的翅膀竟被太陽炙熱所熔化，最終只能失速墜落的宏偉失敗。

　　財務吃緊、家庭失和的史密斯，自57年起移居至曼哈頓花卉批發區的一處閣樓裡。原本將窗戶全部漆黑、想要離群獨居的他，很快地將注意力從失敗的匹茲堡計畫轉移到此一有著「爵士閣樓」（Jazz Loft）別號的熱鬧場域。這棟大廈是50年代爵士樂手在俱樂部表演結束後，時常舉行午夜聚會的祕密基地，由於身處非住宅的商業區，晚上徹夜即興排練也不會遭人抗議，往來進出的又是各具鋒利感知稜角、卻身處社會邊緣的出色樂手，自然深深吸引了頗有同病相憐感受的史密斯。他不但開始大量拍攝這棟建築的一切，將此「閣樓」視爲另一個可見微知著、管窺美國樣貌的微型「匹茲堡」，經濟拮据的他更添購了大量的錄音器材，宛如強迫症般不斷以聲音紀錄空間中發生的一切聲響──那些屬於爵士即興發想、天涯落魄孤零人、偶遇傳奇人物，或是屬於他自身牢騷的喃喃自語，留下數量可觀、史料意義極高、卻缺乏系統條理，以往公認極難解讀的磁帶檔案。讀者手上這本Sam Stephenson「非典型」史密斯傳記的起點之一，便出自這些零星破碎、無窮無盡，卻宛如孤高星辰，偶會閃現無比靈光的錄音聲響，Stephenson同時也是針對史密斯未能完成的「匹茲堡計畫」與「爵士閣樓計

3　這兩套失落檔案重新彙編的重要專著，分別是《*Dream Street: W. Eugene Smith's Pittsburgh Project*》（2001），以及《*The Jazz Loft Project: Photographs and Tapes of W. Eugene Smith from 821 Sixth Avenue, 1957-1965*》（2009）。

畫」，進行檔案整理與重新詮釋的兩本重要專書作者 。[3]

　　1961年，亟欲建立企業形象的日立公司跨海委託史密斯，盼其前往日本進行品牌宣傳的拍攝計畫。雖然這是一個不折不扣的公關宣傳委託案，史密斯仍花了兩年時間緩慢進行，不落俗套地捕捉了那戰後高速復興的東瀛新貌，最終完成了名爲《日本：一個章節的影像》（*Japan: A Chapter of Image*, 1963）的攝影集，顯現了他在商業需求與個人創意間少見的妥協結合。而在個展邀約不斷、充滿回顧氛圍的60年代尾聲，指標性的美國光圈（Aperture）出版社終於出版了史密斯的作品專書[4]，他自己所構想的個人創作回顧攝影集《大書》（*The Big Book*），則因爲屏除任何文字干擾、只由圖像拼貼組構的高度實驗性與缺乏商業潛力，僅停留在樣書設想的階段[5]。然而，史密斯生涯中最後一個宏大的紀實攝影計劃，要到生命尾聲的70年代才會發生。

　　對生平諸多起伏的史密斯而言，1971年顯得格外關鍵。這一年紐約的猶太博物館（Jewish Museum）盛大舉辦了由他全權主導策展、照片件數高達六百多張，命名爲「讓眞理成爲偏見」（*Let Truth Be the Prejudice*）的生涯回顧大展，是對其攝影成就的高度肯定。同一年，他與日裔美籍的艾琳‧美緒子結婚，兩人在隨「讓眞理成爲偏見」巡迴至日本等地展覽時，關注到發生在熊本縣水俁市的汞中毒公害事件，他們和當地正與黑心企業進行抗爭的自救團體合作，進行長期蹲點、爲時數年的「水俁病」拍攝計

4　書名爲《*W. Eugene Smith. An Aperture Monograph*》（1969）。

5　史密斯全然屏除文字、僅由圖片組版構成，影像自由連結的手作樣書，2013年終於由德州大學出版社出版了三冊一套、複製呈現的盒裝巨冊，堪稱忠實地保留了《大書》原本實驗性的編排內容。

畫，盼能將此一公害事件背後的不公不義昭告世人。為了廣為傳播兩人倡議的社會訴求，史密斯也與原本已停止往來的傳媒界接觸，他仇視多年的《生活》雜誌在72年刊登了中等篇幅的圖片故事，向英語世界揭露了發生在亞洲的水俁病危害，但其訴諸於感官聳動、且彷彿暗示弱勢者只能被動承受的標題〈來自一條水管的死亡水流〉（Death-Flow From A Pipe），深深激怒了此時已改名為艾琳・史密斯的美緒子。為了克服圖像新聞雜誌在篇幅與尺度上的諸般「限制」，兩人最終以共同創作、集體署名方式，以結合照片與文字、內容兼具強烈議論和抒情感性的多重風格，在75年出版了近兩百頁的攝影集《水俁》（*Minamata*），這不但是史密斯生涯最後一個重要計畫，同時也是歷史上重要的紀實攝影經典。

—

　　史密斯於1978年因中風逝世，台灣則要到1979年，才由大拇指出版社以翻印重組的方式，編輯出版了《尤金・史密斯》一書。在版權觀念尚不盛行的那個年代，這本歸納在「經典攝影家叢書」第一冊的「海盜版」攝影集，不但呼應了台灣70年代「回歸現實」的時代精神，以及彼時正在萌芽的報導攝影初潮，而那位傳說中勇於和組織編輯對抗、並常為弱勢者代言發聲的史密斯，其獨行遊俠般的邊緣身影，成為了台灣80年代以《人間》雜誌、黨外報刊，以及攝影記者所掀起的紀實風潮裡，一個常被反覆致意、心所嚮往，意圖仿效的攝影「典範」。

　　與此彷彿無比正義、但略顯僵化的攝影家形象相比，這本「非典型」傳記對於史密斯「神話」的多重拆解，或許讓我們看到一個不再那麼偉大崇高，卻也更為貼近人性、複雜有趣，充滿內在矛盾，並活在其時代氛圍

下的血肉之「人」。事實上，史密斯所代表的紀實「典範」雖然重要，它卻也是一個產生於特定時空脈絡下、而難被複製重現的時代產物。

　　伯格便曾犀利指出，史密斯本人十分沈溺在某種基督教式的意象裡。他的攝影作品裡，從最初戰地系列裡兵士手握著垂死嬰孩，到末期「水俣」系列中著名的《智子入浴》（*Tomoko Uemura in Her Bath*, 1971），不但大量出現了某種直立者正低頭凝視、憐憫撫觸著無助橫臥者的，某種聖母哀子像（Pieta）式的宗教式構圖，而史密斯花費大量的時間在暗房放相處理，藉由極度細緻的層次調控，使得照片中處處充斥著光明黑暗間微妙對比的誇張劇場感，這使得其作品有如充滿教化意味的歐洲傳統畫作般，不時洋溢著聖經式的召喚啓發與救贖意象。伯格因此認為，史密斯雖然是紀實典範，卻也說不定是藝術史上最具宗教感的攝影家，他的照片就像是某種影像先知的圖片預言，裡面充斥著各式各樣的崇高受難者，他們因為個人遭受的苦難磨練，竟得到某種圖像顯現的昇華，而史密斯個人生涯的載浮載沉，那雖然自甘邊緣、卻又渴望個人聲望的內在矛盾，竟也像一張張照片中的「影中人」般，像是處在一種不斷受到懲罰、因此終能獲致救贖的「受難者」情境之自我證成，這不能不說是一種弔詭。[6]

　　或許正因此種宗教式的視野，使得以紀實攝影聞名的史密斯，其「眞實觀」卻也非素樸直接的「寫實主義」一詞所能清楚涵蓋。在一篇寫於1948年的早期文章〈新聞攝影學〉（Photographic Journalism）裡，曾在戰地現場為了捕捉眞實而嚴重負傷的他，便已直白指出大部分的圖片故事報導，都難免涉及一定程度的事前指揮與安排設計，他因此主張，只要是能

6　同註1。

在精神上讓「眞實」得到更好的影像轉譯，那麼具有創意的人爲介入便該算是合乎道德、可被接受的。[7]這樣的現實觀，明顯有別於如今我們對於紀實攝影的想像，史密斯許多名作場景裡，其實便充滿著這種他認爲精神上並不違背「眞實」的人爲調控，他所念茲在茲的「truth」，與其說是客觀不變的「眞實」，不如說是某種他所固執篤信、並可用各種手段進行詮釋鼓吹的「眞理」。是以他在世時唯一的大展，便倔強但神氣地命名並鼓吹：讓眞理成爲我們唯一的偏見。

　　例如著名的威爾斯三礦工肖像，乍看下是自然瞬間的巧妙抓拍，事實上則是他指揮姿勢下的構圖成果——對他而言，或許三人如此孤高超俗、但又極度壓抑的個人姿態，更加貼近了某種屬於勞動階級的內在神韻亦未可知？而作爲攝影記者的他，卻對藝術美感不斷追求，如今使得一些名作的眞實性也令人生疑，例如流傳盛廣、堪稱名作的史懷哲醫生肖像照片，如今已被考證出其照片中白色襯衫上的黑色陰影，在原本底片裡其實並不存在，而是史密斯爲了加強視覺張力，利用兩張不同底片重疊曝光所製造出來的對比效果。這些如今已是紀實攝影「正典」（canon）、卻又明顯「違反」紀實攝影倫理的案例，與其泛道德地指責攝影家說謊或「造假」，或許更具建設性的態度，是藉由這位內在精神無比複雜的攝影家，讓我們重新思考在攝影與現實的關係間，究竟要如何才能開展出更爲複雜多樣的可能性？

　　在史密斯以「水俁」達到創作高峰的70年代中期起，紀實攝影卻也開始遭遇嚴厲的批判質疑。在此一攝影典範轉移的關鍵時期，美國藝術家暨

7　W. Eugene Smith, 'Photographic Journalism' (1948), in Julian Stallabrass, ed., *Documentary* (London: Whitechapel Gallery, 2013) 80-81.

文化批評者瑪莎‧蘿斯勒（Martha Rosler）曾在一篇解構歐美紀實攝影典範的重要文章〈In, Around, and Afterthoughts (On Documentary Photography)〉裡，深刻剖析了此種人道主義影像觀的不足處之一，便在於攝影家即便出發點良善，然而其意圖傳達刻劃的社會訊息，若非淪於某種僅爲社會改革的表面功夫、卻從未眞正深刻挑戰既有體制之內在結構，不然便是在商業體制的圖像通路與傳播迴圈裡，紀實攝影實踐被突顯的只會是作爲「英雄」的「攝影家」，而非他所宣稱關切在意的社會弱勢。蘿斯勒舉史密斯這位攝影「巨人」爲例，批評當《35相機》（Camera 35）願意用比《生活》雜誌更大的篇幅刊載「水俣」專題時，編輯將史密斯「夫妻」原先設想好的破題方式與版面規劃，擅自竄改爲以尤金‧史密斯「一人」爲主角、標題改爲「年度風雲人物」的攝影家肖像封面，「水俣」計畫原本訴求群策群力的攝影行動主義，在商業邏輯下重新設定爲某種紀實攝影「巨匠」的造神運動，彷彿那些弱勢不義的報導，僅是爲了襯托一個又一個「以紀實之名」而登上聖殿的攝影「英雄」。[8]

　　在一部名爲《攝影眞困難》（Photography Made Difficult, 1989）的紀錄片[9]裡，約翰‧伯格畫龍點睛地總結：雖然尤金‧史密斯本人的宗教性是那麼強烈，但人們實在不應該將他刻意偶像化，更不需要爲他豎立某種專屬的膜拜教堂。換言之，藉由他的奮起、神祕、困頓與挫敗，我們應該能對週遭視覺世界的運作邏輯更加清明一些些，並藉此重新認識到在面對「現

8　Martha Rosler, 'In, Around, and Afterthoughts (On Documentary Photography)' (1981), in *Decoys and Disruptions: Selected Writings, 1975-2001* (London: MIT Press, 2004) 151-206.

9　由Gene Lasko執導，是一部結合訪談史料與演員重新詮釋的史密斯紀錄片。《攝影眞困難》這個奇怪的片名，出自史密斯本人曾開設過的大學攝影課程名稱，是對坊間各種「攝影眞簡單」（photography made easy）入門指南書的反向嘲諷。

實」、「眞實」與「眞理」的辯證情境時，每個人所應肩負的倫理責任與
對應艱難。

　　伯格說，不需要膜拜的尤金・史密斯，應該會是屬於鬧區酒吧裡，你
偶爾遇上了可以共飲並哈拉個幾句，並從往來話語間得到一些啓示的那種
獨行俠吧。看完這本精巧犀利的「非典型」傳記，會知道那間酒吧，背景
應該會是瑟隆尼斯・孟克（Thelonious Monk）獨樹一格的鋼琴獨奏，一種
難以掌握、節奏古怪的恣意任性，卻自成一無法重現、豐富多義的人間風
景。

攝影家
尤金·史密斯
的

浮　與　沉

Sam
Stephenson

珍藏版

山姆·史蒂芬森——著

吳莉君————譯

W. EUGENE SMITH　　1918-1978

獻給艾倫・葛格納斯
To Allan Gurganus

訴說一切真實但曲折地說──

成功在於迂迴……

──艾蜜莉・狄更生　Emily Dickinson

我出席過尤金・史密斯的一場演講會，是講給攝影學校的學生聽。演講結束時，學生提出抗議，因為他完全沒提到攝影，全場都在講音樂。後來他平息了學生的怒氣，因為他說，對其中一個有效的對另一個也有效。

──亨利・卡提耶-布列松　Henri Cartier-Bresson

就注意力而言，我們原本的教導有可能是極度選擇性的。英國精神分析學家梅莉安・米爾娜（Marion Milner）談過所謂的「廣角注意力」（wide-angled attention）。她說：「如果你想要畫一個物件，請注視該物件周圍的一切，但不要看物件本身。」如此一來，就不會過度聚焦，過度集中。據說，這樣就有可能感到驚喜。

──亞當・菲利浦斯　Adam Phillips

CONTENTS

序曲
Prologue

　　1977年，五十八歲、坐在輪椅上的尤金・史密斯（W. Eugene Smith），在他位於曼哈頓二十三街閣樓公寓（loft）外的人行道上，看著二十幾名志工將他的畢生作品搬進兩輛貨運卡車裡，這些志工大多是對他充滿敬意的攝影系年輕學子。二十二噸的素材打包妥當，接著要穿越半個國度，送往亞歷桑納大學新成立的攝影檔案館：「創意攝影中心」（Center for Creative Photography）。這批貨物抵達土桑（Tucson）時，不但塞滿了一座高中體育館，還蔓延到外圍幾個房間。與腰等高的一落落箱子，從一面牆排到另一面牆，中間清出可以行走的通道。這些箱子大多都沒標示，裡面的每樣東西，都在紐約市的閣樓裡累積了數十年的灰塵。

　　這批貨運內容包括：三千張裱上襯紙或無襯紙的原片（master print）；幾十萬張嚴謹的5 x 7工作參考樣片（work print）；外加幾十萬張底片和印樣（contact sheet）。還有數百本單線圈筆記本和數千張3 x 5記事卡，全都寫滿註記；來自世界各方的地圖和圖表；幾百箱剪下來的報紙雜

誌文章。史密斯寫了幾百封十五頁長、沒空行的信件給家人、朋友和點頭之交，而且寄出之前還油印了副本。貨運裡有幾十部相機，各式各樣的暗房設備，裝滿鬆掉的鏡頭蓋、橡皮筋和迴紋針的垃圾桶和垃圾箱。史密斯還有兩萬五千張黑膠唱片和三千七百五十本書。

　　這些貨運裡也包含一千七百四十捲積滿灰塵的盤式錄音帶，我們現在知道，裡頭有大約四千五百小時的錄音，都是史密斯在他前一個閣樓裡錄的，而且絕大部分是偷錄，那棟閣樓位於第六大道和二十八街交叉口，花卉批發區，時間是1957年到1965年。想當年，那棟閣樓可是傳奇的下班後表演聖地（after-hours haunt），有許多爵士樂手在此出沒，像是瑟隆尼斯・孟克（Thelonious Monk）、祖特・辛斯（Zoot Sims）、羅蘭・柯克（Roland Kirk）、保羅・布雷（Paul Bley）、羅伊・海恩斯（Roy Haynes）、奇克・柯瑞亞（Chick Corea）、李・康尼茲（Lee Konitz）和艾莉絲・柯川（Alice Coltrane），也有古典樂手，像是史提夫・萊許（Steve Reich）。也會有些夜貓圈人士會順便過來玩一下，像是名媛千金桃麗絲・杜克（Doris Duke）、小說家諾曼・梅勒（Norman Mailer）、法國女作家阿娜伊斯・寧（Anaïs Nin）、攝影師黛安娜・阿勃絲（Diane Arbus）、羅伯・法蘭克（Robert Frank）、亨利・卡提耶-布列松（Henri Cartier-Bresson）和畫家薩爾瓦多・達利（Salvador Dalí）。但對每一位名人而言，這裡就是聚集了一堆不起眼的樂手、皮條客、妓女、毒蟲和藥頭、邊緣人、騙子和小偷、巡邏警察和房屋督察、攝影系學生、裱畫的、裝滅火器的，以及算不清的其他人物。

　　錄音帶裡有一些荒謬的怪內容，像是1964年連續八小時隨機在閣樓裡錄下的各種聲響——史密斯在裡頭無所事事地踱步，打了幾通偏執狂的電話，從窗外飄進來的街道噪音，暗房水槽不絕如縷的滴水聲。

　　史密斯也錄了很多來自電視和收音機的聲音：黑人行動領袖詹姆斯‧鮑德溫（James Baldwin）、馬丁路德‧金恩（MLK）和麥爾坎‧X（Malcolm X）的座談會；金恩在伯明罕的演講；約翰‧甘迺迪（JFK）的大選和暗殺；明星主播華特‧克朗凱（Walter Cronkite）朗讀冷戰新聞；古巴飛彈危機；1960年洋基隊和匹茲堡海盜隊（Pirates）的職棒大賽；卡修斯‧克萊（Cassius Clay，日後的拳王阿里）與索尼‧利斯頓（Sonny Liston）的第一戰；美國詩人朵樂西‧派克（Dorothy Parker）朗讀她的作品；美國女高音雷昂婷‧普萊斯（Leontyne Price）高唱威爾第（Verdi）的〈安魂曲〉（Requiem）；電台主持人朗‧約翰‧內貝爾（Long John Nebel）在深夜脫口秀節目與叩應來賓談論幽浮和外星人綁架；電視節目艾德‧蘇利文秀（Ed Sullivan）；脫線先生（Mr. Magoo）；貝克特（Beckett）的《等待果陀》（*Waiting for Godot*）和《克拉普的最後一捲錄音帶》（*Krapp's Last Tape*）；美國演員傑森‧羅巴茲（Jason Robards）朗讀費茲傑羅（Fitzgerald）的〈崩潰〉（The Crack-Up）等等。

　　當這批貨運抵達土桑時，病體孱弱的史密斯坐著輪椅在體育館裡繞來繞去，抱怨東西不見了，並對那些想要搞清楚這一團混亂的校方人員，表現出懷疑的神色。

　　在這段時間拍下的照片裡，史密斯看起來比真實年齡老了三十歲。他在大學開了講座，做為檔案收藏計畫的一部分，從這些講座的錄音裡，你可聽出他奄奄一息。他說得含糊不清，落東落西，還得費力喘息。但他還是不忘耍嘴皮。我不會在講座一開場就講笑話──（停頓、深呼吸）──因為我通常會想辦法，不用講笑話就讓人哈哈笑（演講廳裡大笑）。

　　在這之前兩年，一位醫生在病歷報告中指出，史密斯患有糖尿病、肝硬化、心臟肥大所導致的嚴重高血壓，以及血液循環不良所引發的小腿和

皮膚炎問題。醫生在病歷上註明「不可喝酒」幾個大字,還在下面畫線強調。但是史密斯在土桑演講時,學生留意到,他喝了一杯又一杯的伏特加或威士忌加冰塊。

　　除了酒精之外,史密斯成年之後的大部分時間,都對安非他命、處方藥丸和非處方藥丸沉迷上癮。這些藥丸可以在暗房裡為他的馬拉松活動提供燃料;讓他連續三天、四天、五天不用睡覺。有證據顯示,住在閣樓那幾年,他還用過某種需要針頭注射的藥物(可能是更強效的安非他命)。

　　史密斯與他的檔案抵達土桑之後不到一年,他在一家便利商店購買貓食時,昏倒在地。一組救援小隊將他送往醫院。

　　史密斯住院期間,他的土桑鄰居幫他餵貓,因為他的屋子實在太可怕了,他們忍不住拍了照片。那些照片很噁心,會讓人反胃想吐,是我見過最惡劣的生活環境,但也讓人傷心難過。一疊疊發霉的盤子,一堆堆骯髒的衣服和床單,垃圾到處都是,貓咪為所欲為。和這些照片比起來,史密斯傳說中那棟髒兮兮、臭醺醺的紐約閣樓,看起來還比較像是人住的。

　　幾天之後,史密斯與世長辭。死亡證明上寫的是「中風」,但根據萬世不朽的爵士樂手查理・帕克(Charlie Parker)的說法,史密斯的死因是「一切」。他筋疲力盡。他放棄了。他留下銀行裡的十八美元,外加四萬四千磅(二萬公斤)的資料。

—

　　經過二十年的研究,二十四次長途跋涉造訪史密斯的檔案館,加上在二十六個州與日本所進行的超過五百次訪談,我終於在北卡羅萊納的杜倫(Durham)完成這本書,當時我就站在吧檯高的書桌旁邊,那是我用史密

斯八呎長的不鏽鋼暗房水槽重新打造的，他在1950年代末，把同一只水槽裝進他位於第六大道的閣樓裡。我的書桌後面，是史密斯訂製的松心木燈桌，以前他用這個燈桌來檢查底片。

史密斯的兒子派屈克（Patrick），就是1946年經典照片《邁向天堂花園》（*The Walk to Paradise Garden*）裡牽著小妹胡安妮塔（Juanita）的學步小男孩，他在2006把他父親的設備賣給我，當時他和妻子菲麗絲（Phyllis）正在清空他們位於紐約歡樂谷（Pleasant Valley）的地下室。他告訴我，條件是你必須全買。你不能只挑貴重的東西。有一天，如果我想買回來，你就要以原價賣還給我。幾星期後，派屈克和他兒子林克（Link）租了一輛卡車，把設備載到杜倫。

我希望史密斯的暗房水槽對我也有用處，但不是史密斯的原始用法。於是我把它擱在2012年為我訂製的金屬架裡，用一塊安全玻璃放在水槽的頂部當桌面，再用橡膠緩衝墊固定。如果哪天有人想重新拿它當暗房水槽，這個原件也還保留了完整性。

—

史密斯在暗房裡投入驚人的工夫和努力，他相片裡那些細膩調整的明暗色調以及溫暖的紋理，會在翻閱檔案時不斷帶來神奇的體驗。除了他的相片之外，我也被那些神祕莫測、無法估價的錄音帶給打動，那些錄音帶是在他那個與世隔絕、骯髒凌亂的「爵士閣樓」錄製的，《生活》（*Life*）雜誌的行政和攝影部門以及其他比較理性的同僚都認為，隱退到那裡的史密斯已經精神失常，徹底崩潰。他們的看法並不全是錯的。

史密斯的閣樓歲月標誌著他的**沉淪**（sink，與英文的「水槽」同

字），深陷在毒癮以及唐吉訶德式的記錄偏執裡，最終導致他的自我毀滅。在這過程中，他創作出一些最奇怪也最誘人的作品，這些作品加總起來，從時間和數量的角度看，遠超過他其他時期的作品總和，在這個夜晚荒涼、白日熙攘販售著易腐花卉的街區，這些作品捕捉到這棟閣樓內部與周遭那些美麗的、鬼魅的、麻煩的生活與時光，而這所有一切，都是他內在騷動的鏡影與象徵。

　　史密斯的記者生活就是走進世界，在異鄉外地為《生活》雜誌的讀者記錄雜誌指派的主題，然後帶著故事回來（二次大戰的戰鬥前線，科羅拉多州洛磯山裡的鄉下醫生，南卡羅萊納州鄉下的非裔美籍助產士），這樣的作息在這棟閣樓裡徹底逆轉，他哪裡也沒去。他用同樣偏執甚至猶有過之的熱情，記錄自身周遭的一切。這些作品比他的記者時期反映出更多的親密感，當指派的主題消失時，他的焦點反而更動人。

　　在這過程中的某一刻，我領悟到，我因為把焦點略略轉移到他旁邊，反而逐漸得到一幅更清晰的史密斯圖像，用同樣的方法，你也可以把天空的星星看得更清楚，本書就是這種廣角視野的實驗結果。

PART I

《墨西哥人》

Mexicana

1939年4月21日星期五晚上,史密斯來到介於百老匯和第八大道中間的四十六街劇院(Forty-Sixth Street Theatre),拍攝一齣新戲的開幕晚會。這項工作是由他所屬的通訊社黑星(Black Star)指派的,他希望拍攝出來的照片可以刊登在《生活》雜誌上,那本令人興奮的新雜誌,從1938年開始便固定刊登他的作品,當時他才十九歲。現在他二十歲,是個自由從業者。

開幕的新戲是《墨西哥人》(*Mexicana*),一齣由墨西哥共和國贊助的時事滑稽劇,總共出動了一百四十二位音樂家、歌手、演員和舞者。演出前十二天,一輛火車抵達賓州車站,從墨西哥市載了將近兩百位演出者、工作人員和外交官員,幾十櫃戲服和布景壁畫,還有兩隻打算在舞台上打鬥的公雞(美國法律禁止)。根據報導,隨行人員有九成從沒造訪過美國。

《墨西哥人》是第一齣由外國政府主辦的百老匯表演。它是在紐約世

界博覽會前夕,跟著墨西哥展覽團一起來的,世博會將在幾天後於皇后區登場。惡兆頻傳的經濟和政治逆流正在全球擴散,1938–39年這個戲劇季,即便以經濟大蕭條初期的標準來看,票房都很慘澹,不過備受期待的博覽會,在紐約各處吹起了希望與友好的春風。

當時,史密斯和他四十九歲的母親內蒂・李・卡普林格・史密斯(Nettie Lee Caplinger Smith)同住在布朗克斯區的佛丹路(Fordham Road),離植物園不遠。金(Gene,尤金的暱稱)拿到印第安那州聖母大學(Notre Dame University)的攝影獎學金,但在那裡待不到一年,就中途輟學,搬到紐約。內蒂也跟著搬來,處理兒子的行程和財務,也在暗房充當助手。她是一名虔誠、改宗的天主教徒,嚴厲固執,控制慾強。金在堪薩斯的表親們非常怕她。金從母親那裡遺傳到頑強不屈的意志力,她的意志力冷酷而權威,他的則是反覆無常、神祕難解;這項共同的核心特質,是為他倆解謎的一條線索。

金很快就被《新聞週刊》(Newsweek)聘為攝影師,但後來被炒魷魚,因為他堅持使用一款公司禁止的新相機——比較靈活、「迷你」的2¼-inch-square規格相機。在那個大蕭條的時代,大多數年輕人都會緊緊佔據他們能找到的任何立足點,但十九歲的史密斯先是放棄一所主要大學的獎學金,接著又去挑戰一本卓越雜誌的編輯底線,直到自己被解僱。他不想追隨父親,一直套著西裝領帶的束縛,直到英年早逝;他或許會害死自己,但會以另一種方式。

史密斯是個正常身材的男子,身高五呎九吋或十吋(根據護照資料),沙色頭髮,戴眼鏡。和大多數整天揹著相機、腳架和工具包的攝影師一樣,上半身相當結實。他每天會花上好幾個小時,像彎舉練習一樣把相機舉到眼前,用手指調整鏡頭、刻度盤、控制桿和按鈕,不停鍛鍊位於

肱二頭、前臂和雙手的肌肉。接著在暗房裡，他花費更多時間讓雙手在捲片器、放大機、水槽、藥液盆以及懸掛照片的曬衣繩上忙和。在他五十幾歲、去世前不久，當醫生說他的五臟六腑簡直跟老他幾十歲的男人一樣衰弱時，他的雙手雙臂卻依然保有職業園丁或修車工人的強壯度。

1939年4月21日下午，中央公園的溫度高達華氏五十九度，飄著春季的零星陣雨。四十六街劇院開門的時候，陰鬱的毛毛細雨濾過街燈，弄濕了人行道。座位滿了，但還沒售罄。

四十六街劇院（今日的理察・羅傑斯劇院〔Richard Rodgers〕）是由百老匯劇院區最多產的建築師赫伯・克拉普（Herbert J. Krapp）在蓬勃發展的1920年代設計的。那是一棟宏偉典雅的建築，展現出那個時代典型的美式輝煌，新文藝復興的結構加上大量的裝飾性陶瓦。

墨西哥教育部的藝術總監塞勒斯提諾・哥羅斯提薩（Celestino Gorostiza）如此描述那天晚上的演出內容：「《墨西哥人》的宗旨，在於將墨西哥人從阿茲特克時代一直到今日的生活，融入音樂、舞蹈和默劇裡，同時將共和國境內每個地理區域的服裝、習俗和傳說，揉合交織成美麗的萬花筒。」

劇幕在晚上八點半拉開。接下來三個多小時，劇力萬鈞的色彩在迪亞哥・里維拉（Diego Rivera）徒子徒孫繪製的壁畫背景中上演。鮮豔的服裝在舞台上十字交錯，女性舞者穿著編織的彩虹色腰帶和裏袍，加上五彩繽紛的絲帶和圓形耳環，或是滾了繁複花邊、綴了亮片珠子的深色洋裝。男性舞者和樂手穿上傳統的西班牙騎手裝，五顏六色，褲子上有銀釘裝飾，脖子上繫著大蝴蝶結。台上也有些更傳統的裝扮，男人披著斗篷，女人在黑裙上繫了圍裙，上身穿了刺繡襯衫。還有原色的寬邊大草帽，男款女款都有螺旋織紋，另有各色頭巾，女生的通常會有花卉裝飾。

　　評論《墨西哥人》的文章都把重點放在視覺上，使用一些「陽光親吻的色彩」、「熱情美麗」和「鮮豔奪目」之類的文句。如「河水般流動」的「民俗服裝」讓一位作者印象深刻，「原始的活力」則讓另一位難以忘懷。在出自男人之手的幾乎每一篇文章裡，都提到「可愛的女孩」；有個人寫了「杏仁膚色的美女」，另一人寫了「那些迷人的小姐」。有個人還提到「〔《墨西哥人》〕有足以自豪的〔舞者〕瑪麗莎・佛洛蕾絲（Marissa Flores）和其他許多吸引人的東西」。

　　在手寫版的排練大綱裡，《墨西哥人》的副標題是「墨西哥民俗表演」，但在印刷好的百老匯《節目單》（*Playbill*）上，則是「一場音樂盛宴」。更改副標的原因，可能是公關人員想預先阻斷那類紆尊降貴、拿族裔做文章的評論，但這類評論總是能找到出口。在紐約的《每日新聞報》（*Daily News*）上，約翰・查普曼（John Chapman）說這場表演是「百老匯有史以來最天真爛漫卻又用了過多專業花招的演出之一」。布魯克斯・愛金森（Brooks Atkinson）則在《紐約時報》（*The New York Times*）上表示，這個節目缺乏「表演技巧」，需要一位專業導演（別懷疑，他的意思當然是來自紐約的導演）「讓它變得鮮活有力」。

　　好幾位評論家先是點出《墨西哥人》的優點，包括佛洛蕾絲和她的舞伴何塞・費南德茲（José Fernandez），還有一段滑稽的棒球默劇，但接著就開始抱怨，演出的時間太長，內容太單調，一開始的能量和活力到了第二幕就消氣了。評論強調的重點都是該場演出的民俗、滑稽和視覺元素，而非音樂。唯一被提到的音樂人是吉他手維森特・戈麥茲（Vicente Gomez），這位佛朗明哥演奏家一年前曾在紐約市政廳演出過。

　　《墨西哥人》的製作者因為滿心熱切，或許有些做過頭。那次演出的《節目單》指出，內容包括兩幕共二十七場戲。但在一份留存下來的排練

大綱裡，卻只列出二十場。這表示有七場是後來加進的，或許就是在該團抵達紐約後到開演前這十二天加的。也許這是個錯誤，也許額外加的這幾場戲讓演出變得冗長。但也有可能是這些評論家的反應，就跟比較歐洲中心主義的觀眾第一次聽到雷鬼和騷莎音樂時的反應一樣：他們是在演奏同一首歌，不斷重複嗎？

　　這齣表演倒是讓史密斯從頭到尾看得出神。彼得・馬丁（Peter Martin）在1943年7月號的《大眾攝影》（Popular Photography）裡寫了一篇文章描述史密斯，名爲〈活在攝影裡的小伙子〉（The Kid Who Lived Photography）。馬丁指出，史密斯一連看了六十三場《墨西哥人》的演出，他迷上佛洛蕾絲，特別是她跳恩立克・葛拉納多斯（Enrique Granados）1915年歌劇《哥雅畫景》（Goyescas）裡的間奏曲那段，這是那場表演裡二十七場戲中的第二十六場。

　　佛洛蕾絲和她的搭檔費南德茲，都跳了兩幕裡的倒數第二場戲。第一幕，他倆在戈麥茲的吉他伴奏下跳了一支「bulerias」。那是佛朗明哥舞的一種形式，可以容許最大的即興和熱情，典型的佛朗明哥表演就是由這種形式發展而成，《墨西哥人》的第一幕便是如此（第一幕的最後一場戲是婚禮）。我們不知道，從史密斯所坐的前排位置看過去，佛洛蕾絲和費南德茲的演出究竟是何模樣，但是從戈麥茲的錄音作品裡，我們知道他的吉他在那些情緒如小瀑布般層層跌宕的時刻，聽起來既警醒又奔放。佛洛蕾絲用響板敲出佛朗明哥複雜的激昂節奏，她那兩股在頭巾下編成馬尾辮的黑色長髮，她的棕色皮膚和黝黑眼睛，以及她那襲在窈窕身軀上刷拍滑動的民俗洋裝，讓戈麥茲的吉他聲歷歷在目。她讓史密斯印象深刻，先前不曾有任何人如此打動過他。

　　第二幕，實際上是由佛洛蕾絲和費南德茲以《哥雅畫景》裡的間奏曲

結束這場表演（接下來那一場是「終場」〔Finale〕，《節目表》上沒列出任何表演者；可能只是所有卡司都站在舞台上的安可場）。佛洛蕾絲再次敲擊她的響板，但這支舞比較古典，不像先前那支佛朗明哥「bulerias」那般生猛。這次支撐舞者的音樂，不再是由充滿表現力的獨奏吉他手戈麥茲擔綱，而是一支管弦樂團，如此一來，動作自然變得更慢，更有編排，也更優雅，比較類似史密斯在高中舞廳裡可以欣賞到的，但情緒的感染力並沒減低。這兩種不同等級的舞蹈，佛洛蕾絲都能得心應手，想必讓史密斯興奮不已。

根據馬丁1943年在《大眾攝影》裡的側寫，史密斯買了一張收錄「間奏曲」的黑膠唱片，每天晚上播個不停。那張唱片除了伴有史密斯對佛洛蕾絲的回憶之外，或許也激起了他的另一項共鳴：作曲家葛拉納多斯的靈感來自西班牙畫家哥雅（Francisco Goya），葛拉納多斯如此形容哥雅：「我迷戀哥雅的心理，迷戀他的調色盤，迷戀他本人，迷戀他的繆思阿爾巴公爵夫人（Duchess of Alba），迷戀他的爭吵，迷戀他的模特兒，迷戀他的愛與奉承。那白裡透紅的臉頰，對比著混紡的黑色天鵝絨；那些地下生物，戴著珍珠母的雙手和落在黑玉飾品上的茉莉花，佔據了我的心。」史密斯原本就認同反差如此巨大的心理現象，而哥雅用顏料將這種反差表現出來的能力，也可能一直影響著史密斯。史密斯的戰爭攝影，以及後來在西班牙拍攝的作品……或許都可回溯到《墨西哥人》。不過，還有更多看得見摸得著的線索，可以將史密斯的未來生活與四十六街劇院裡的這齣表演連結起來。

史密斯是和黑星通訊社的寫手暨研究員依瑟・史塔德勒（Ilse Stadler）一起去看《墨西哥人》的，史密斯的第一位傳記作者吉姆・修斯（Jim Hughes）在1980年代為該書收集資料時，史塔德勒還活著。史塔德勒證

實，史密斯的確夜復一夜去看那齣表演。她還告訴修斯，每場演出結束後，史密斯都會邀請佛洛蕾絲共進午夜晚餐。佛洛蕾絲帶了卡司裡一名會說英語的歌手一起赴宴。那名歌手愛上了史密斯，回到墨西哥市後，她用西班牙文寫了一封封長長的情書給史密斯。史密斯請卡門・曼蒂內茲（Carmen Martinez）幫他翻譯，她是波多黎各出身的美國人，史密斯是透過黑星的介紹與她聯繫上。最後，史密斯娶了曼蒂內茲，兩夫妻將長女命名為瑪麗莎。

　　三十年後，史密斯用他的第三筆古根漢獎金，1969年於光圈（Aperture）出版社發行了攝影集，他在裡頭如此總結《墨西哥人》帶給他的體驗：「發掘出我對『音樂這個驚奇世界』的熱忱，而這份熱忱又變成幾個主要的影響力，持續發展出我對倫理、職業誠信和創意過程的看法。」另一個他在整個職業生涯裡不斷提及的重大影響力，則是劇場。

　　史密斯連續看了六十三次演出這件事，在接下來的七十年裡，經常被人拿出來談論，包括我。但麻煩來了，《墨西哥人》總共只演了三十五場。

威奇塔
Wichita

　　1936年4月30日，史密斯的父親在人壽保險單到期的前一天，從位於河濱街區（Riverside）的住宅開車到兩哩外一家醫院的停車場，用一把霰彈槍炸開自己的肚子。在當時的堪薩斯，自殺是每個禮拜都有的新聞，有時甚至每天都會上報，不過這些簡短的故事往往是用小號字埋在報紙的偏僻角落，跟分類廣告一樣。但是威廉・史密斯的自殺，卻是當地兩家日報的頭版頭條。當時十七歲的金，一個月後從高中畢業。

　　史密斯從聖母大學中輟，搬去紐約，變成全職的專業攝影師。在接下來的四十多年，直到史密斯於1978年過世為止，他回去威奇塔的次數屈指可數，在他於第六大道閣樓錄下的無數錄音帶裡，他只有一次談到父親的自殺。他說那是「解脫」，因為他看得出來，父親被經濟重擔和社會壓力擊垮了。

—

小說家納博科夫（Nabokov）曾經寫過，探查自己的童年是「僅次於探查自身不朽的第二大樂事」。我懂。但若是去探查別人的童年呢？一個去世已久的別人？我正在探查的不是我的記憶或其他人的記憶（今日已經沒有多少在世者能對史密斯的威奇塔童年提供印證），而是模糊的足跡、文物和新聞剪報。我能找到的一切。

亨利・詹姆斯（Henry James）在小說《阿斯彭文稿》（*The Aspern Papers*）的序言裡提到一個原則，正好和我這幾年研究史密斯的感受相當吻合：「這條奇怪的法則是，」他寫道：「不知為何，對有想像力的人而言，最不確鑿有據的暗示總是比最確鑿有據的更有用。基本上，歷史學家想要更多的文件，超過他實際會使用到的；劇作家則只希望更多的自由，超過他實際能取用的。」那我是哪一種呢？歷史學家或劇作家？

2011年我去威奇塔時，曾跟隨史密斯當年的腳步，走到聖瑪麗大教堂（St. Mary's Cathedral）的聖殿，他是那裡的輔祭男童——他在大教堂附設學校唸到十一年級。我在一間燈泡燒壞的霉味檔案室裡，找到1934年他十年級時的大教堂附設學校年鑑。我把門打開，讓足夠的光線進來，同時啟動手機上的手電筒裝置。

大教堂的營造工程是在1912年完成——設施經理告訴我在那之後，宏偉的聖殿就不曾改建過。我站在後方，望向祭壇。史密斯曾經穿著白袍，拿著蠟燭以及比他高出好幾呎的金十字架，從中間的通道走下去。這間拱頂廳堂裡的自然採光令人讚嘆。幾近全黑的袋形區塊映襯著透過彩繪玻璃流洩進來的光線。陰影包圍著被照亮的空間，創造出的圖案引領著我的目光。

這座大教堂聖殿，讓我想起日本小說家谷崎潤一郎1933年在《陰翳禮讚》一書裡提出的美學論，他寫道：「所謂的美，往往由實際生活發展而

成，我們的祖先不得已住在陰暗的房間裡，曾幾何時，竟由陰翳中發現了美，最後更爲了美，進而利用了陰翳。」

這座聖殿裡的光，毫無疑問，就像是一張最經典的史密斯照片——1951年在南卡羅萊納的貧困鄉下地方幫忙接生的那位非裔美籍助產士，或是1971年在日本水俣市替身體因汞汙染而變形的孩子洗澡的那位母親。史密斯用他獨到的暗房明暗技術，以視覺手法將這兩位照護者緊緊裹住，細細愛撫，他覺得，在某種程度上，他是有責任的。他讚揚她們，熱愛她們，爲她們創造頌歌。他最著名的另一張照片，是一位紡紗婦女，出現在1951年的「西班牙村莊」（Spanish Village）裡。在她認眞展現手藝的同時，她同樣被陰影愛撫著。

—

1918年，史密斯出生於威奇塔。1900到1930年間，威奇塔的人口成長了將近五倍，從兩萬四千人增加到十一萬人。這是一座拓荒城鎮。沒有綁手綁腳的傳統和慣例，任何事都可能發生。你可以從農地遷移到那裡，展開冒險。他們叫它「魔術城」（Magic City）。

史密斯的父親經營自己的穀物生意，並獲選爲威奇塔期貨交易所所長；母親內蒂是攝影師，家裡設了暗房。年輕的金很早便開始拍照，十幾歲就替當地報紙處理照片，開著家用旅行車在城裡巡繞，車身上漆著「尤金·史密斯，攝影師」的字樣。

史密斯童年的家位於阿肯色河畔的河濱街區，我曾下榻在一條街外的一家民宿。在史密斯小時候，那是個安靜、富有的郊區。小說家安東妮亞·奈爾森（Antonya Nelson）的母親蘇珊·奈爾森（Susan Nelson），就是

在史密斯家那條街上長大的。她告訴我，那是個非常友善的地方，沒人鎖門，你不必詢問就可以從鄰居家的書架上借書去看，只要看完後記得歸還即可。

史密斯最初的光圈就是他兩處住家的窗戶，第一棟位於伍德羅街（Woodrow Street），比較大的第二棟則是在穿過伍德羅街的北河大道（North River Boulevard）上，相隔一個半街廓。兩棟房子都有一覽無遺的阿肯色河正面河景，河畔現在已經築起堤防，不過那時，當史密斯越過窗台向外凝視，或是當他站在充滿野洋蔥氣味和蟋蟀叫聲的河岸時，河水確實會在他的視野裡由西向東流去。兩棟房子都面向正東方，太陽會從前方的河面升起。

二十年後，他位於曼哈頓第六大道上那棟濕冷的閣樓，也是面向正東方。1957到1971年間，他都住在那裡，時間之長，超過他離開威奇塔後的任何住處。他從那棟閣樓公寓的四樓窗戶拍了兩萬張照片，伴隨著下方的交通移動，一條不捨晝夜的雙向車流（第六大道後來改成單行道）。跟河濱街區一樣，這裡的人也是不打一聲招呼就會晃進閣樓。只不過這一回，小偷和毒蟲會帶著他的東西離開，拿去典當。

—

2010年，我第一次造訪史密斯的故鄉，那天下午三點發布了龍捲風警報。天空突然一片漆黑，宛如深夜，持續大約二十分鐘。傾盆大雨，雷霆閃電，然後說時遲那時快，一切戛然結束——陽光在濕漉的街道上閃耀。這個從亮到暗再到亮的急遽轉變，和史密斯招牌的明暗對比法非常類似。

另一位受天主教薰陶長大的藝術家沃克・柏西（Walker Percy）曾經寫

過，惡劣的天候會讓人們感覺更有活力，也更有社群感。人們祕密地享受著惡劣的暴風雨，他說；危險可讓人振奮，可召喚吶喊，可與其他人產生連結。他還認為，緊急狀況可充當臨床憂鬱症的解藥。史密斯後來的人生，都是靠著危險與緊張而得到成功，這點早就清楚顯露在二戰期間他於太平洋戰區衝鋒陷陣拍攝下來的作品裡；當緊急情況消失，他就會跌入憂鬱的深淵。

　　身為一名罹患躁鬱症又什麼都不肯丟棄的收藏癖，史密斯非常欽羨他在別人身上看到的簡潔，那是他永遠達不到的境界。有時，在他的錄音帶裡，你可以聽到他談論曼哈頓那些容易失火的閣樓建築有多危險，多容易被燒成灰燼，還有他覺得失去一切重頭開始也是一種解脫。但如果他的閣樓當年真的發生火災，我在心裡想著，那過去這二十年我又會做些什麼呢？

PART II

3 計畫清單
List of Projects

1955年2月1日星期二——距離史密斯從《生活》雜誌辭職不到一個月，他在那裡有過一段成功但矛盾的生涯——史密斯寫了一封信給母親，開頭是這樣：

最親愛的母親：

　　我很平靜，像一座沉睡的潟湖，雖然如此，裡頭可能隱藏了一座即將爆發的火山。誰跟妳說過，我可能被解僱，或發火走人。畢竟這是用我的八塊錢〔未付款〕去對抗他們的八十億〔一個比喻的數字〕，還有什麼比這更像一粒麥子去對抗磨坊的石頭——我說的可不是在我頸鍊上晃來晃去的小石磨。別流下只為悲劇等候的同情淚水——至少到目前為止，它等候的不是我。也許我們正手牽手一起走著，悲劇和我，加上絕望湊成三人。雖然我的肚子抖得像專業的肚皮舞孃，但舞孃可以拿到酬勞，我得到的卻淨是刻薄。不是失去一切，而是我把一切丟開，輕輕盈盈、像跳

舞一樣、翻然拋開──雖然我估計，一切將會像友善的回力鏢那樣轉回我
手上，但如果它沒轉回來，請讓我休息六個月，好舉起從我頭頂崩塌的碎
石。

　　換句話說，別擔憂──苦是苦，但沒有立即毀滅之虞。而且，每個人
都該拿到他們的錢。

　　不知道內蒂是否看了這封信。因為2月6日星期日，她在心愛的威奇塔
聖瑪麗大教堂做完晨間彌撒之後，就昏了過去，沒再醒來。六十五歲的她
已生病多年，醫院進進出出。兒子的信件或許在她死前已送抵郵箱，也可
能一兩天後才送到。

　　2月8日星期二，史密斯從紐約飛往威奇塔，安排葬禮事宜。幾天後他
飛回紐約，把房子的清理工作和產權事宜留給他的兄弟保羅，以及他舅舅
傑西・卡普林格（Jesse Caplinger），他母親的兄弟。

─

　　當時史密斯三十六歲，處於事業巔峰。他加入由聲望卓著的攝影師們
合作組成的馬格南通訊社（Magnum），透過該單位尋找一些自由接案的
工作。離開待了十二年的《生活》雜誌，從飽受壓抑的挫折中解放出來，
他的攝影能量免不了會來上一次大爆發。

　　1955年3月25日，他寫了一封信給馬格南的執行編輯約翰・莫里斯
（John G. Morris），這是一封長達八頁的沒空行信件，他在裡頭列出
七十三項具有前瞻性的專題攝影主題。他沒提到母親剛過世。史密斯寫道
（語法和拼字都是他的）：

親愛的約翰：從我的帽頂到我的瓶底，都是一些想法——編輯過和沒編輯過的，它們死纏著我不靈光的腦袋，要我至少看一下它們的規模、創意和品味。不過就像我說的，列在下面的這張清單，未必是我已認可的確定構想，有好幾個肯定還需要詳加檢視，評估它們的潛力和相容性。我寄這張清單給你，純粹是想讓你知道，有些時候我是怎麼胡思亂想的——還有，雖然裡頭有很多故事我跟《生活》提過（大部分我都會標示出來），但它不是那種我會原封不動提交給任何編輯的清單。可惜，今天晚上我還是一樣累到爆，沒力氣把它整理得更完整——不然你就會收到更準確也更詳盡的版本。

史密斯這張清單包含了在他一生與職業生涯裡反覆迴盪的一些主題，我們可藉此窺見，在他人生中這個關鍵性的轉進時刻，他最熱切的藝術追求是什麼。沒有其他文件或口述歷史能像這張清單一樣，以如此未加雕琢且十足徹底的方式，讓我們進入史密斯的遠大抱負和心思狀態。

史密斯清單上的前十三條，展現出它的整體樣貌：

1. 在極端緊急狀態下用來收容顛覆分子的管束營……我認為司法部這方面的計畫，值得研究。

2. 哈特派信徒（The Hutterites）：北半球有八千五百位哈特派信徒居住在美國西北部和加拿大的九十一個墾殖區裡。他們以自己的方式過活，顯然不需要，或說不接受激勵了這世界大半地區、甚至他們近鄰

的那些誘因，但他們離美國的主流很近，跟這個「世界」也有日常的商業和社會接觸。哈特派信徒堅持遵守簡樸的生活條件，因為他們相信，財富、個人權勢和藝術裝飾都是有罪的東西。

3.基礎研究：……這恐怕會是個漫長而棘手的計畫，因為得要理解一個非常複雜的科學分枝。（表面上）它就跟空白牆面一樣沒什麼可拍——但它是個極端重要的故事和課題。

4. 一個人和一座城堡：那個人正在加州某處興建這座城堡，他已經蓋了至少六年。

5. 選擇沉思生活的人：……就攝影而言這很困難，幾乎是不可能的任務，但如果用時間，用關心，用理解——加上文字與照片的深刻結合，結果可能非常精彩。同樣，這還在模糊的想法階段。

6. 一座孤兒院：寂寞的男人，興建城堡的人，讓我覺得這題目可能有點潛力。

7. 通勤路線：……我選的路線是紐約到坡基普西（Poughkeepsie），雖然從克羅頓（Croton）開始就有美妙多樣的各種變化。唯一的限制(排除掉從火車上拍攝之後)就是要能從軌道上看到對象。

8. 百老匯：從起點到阿爾巴尼（Albany）那頭。

9. 火車站：一個作品集，或專題：⋯⋯找個小車站，在附近閒晃個幾星期，讓它成為樞紐，讓故事的所有活動朝它匯集──最好是一座也許在西南邊的車站，有牧民、軍事院校學生、印地安人、花花公子和巡迴推銷員等等，雖然不必像清單上聽起來那樣花俏。

10. 小孩和玩具的諷刺故事──利用那些做為仇恨和謀殺武器的玩具，我們給了小孩武器和狂熱。

11. 八十歲的人，一本作品集⋯⋯身體機能還能運作，具有重要性的人。

12. 日本電影工業，一個專題。

13. 好萊塢外景場地，一本超現實主義、用攝影說話的外景空間作品集。

從這些條目中可以看出，史密斯的焦點放在人文景觀；還有他在孤獨孑然和集體熙攘之間所感受到的緊張，一種他始終未曾和解的緊張；以及許多家的主題──打造或尋找一個家，離家和回家。另外還有電影，一種打造和呈現世界的手段，一種或許比他所選的技藝更靈活但也更需要眾人合作、可能會讓他挫敗的技藝。

在這十三個條目之後，他穿插了下面這個註解給莫里斯：

到目前為止，有件事可能有點明顯：某種程度上，我正在轉向，轉

離那些神經衰弱、情緒扭結的故事，這類故事在每個處理層面都會有強烈的情感介入。我正試著在面對其他問題時保持足夠多的自我，讓我的神經安定下來，讓我的沮喪解除，讓這個拖沓笨重的身軀再次出現一點明確的彈性。**然而**，讓這個計畫如實呈現出來，讓它真的迷惑和誘發我的心魂，我也會全身投入──也許，在一點苯丙胺甦醒劑〔一種藥用安非他命〕的協助下，它還會做出回應。記住，不必躊躇多想我願不願意接下這類計畫⋯⋯

在史密斯寄給母親的最後一封信裡，史密斯承認，他就快爆炸了。不管是不是這七十三個主題之一，或是其他，他都打算把自己「丟」進去，而且規模超過他先前做過的任何專題。他需要的只是一個起點。

4

吉姆・卡羅勒斯

Jim Karales

1955年3月初，史密斯開著他那輛超載的旅行車進入鋼鐵城市匹茲堡。他在路上開了一整天，當天早上他從紐約的克羅頓（Croton-on-Hudson）出發，他和妻子與四個小孩住在那裡的一棟舒適大房裡，一起住的還有一名管家和她女兒。史密斯透過馬格南的仲介，得到知名電影製片暨剪接史蒂芬・羅蘭特（Stefan Lorant）的僱用，替一本紀念匹茲堡兩百週年的書籍拍攝一百張有腳本故事的照片，羅蘭特估計工作時間大約三星期。然而，在史密斯眼中，這可是攝影史上最雄心勃勃的計畫之一。他的旅行車上裝了二十幾件行李箱、一台留聲機、幾百本書和黑膠唱片——他準備在這裡待上遠超過三星期的時間。

在匹茲堡西南方一百八十哩外的俄亥俄州雅典市，詹姆斯・卡羅勒斯（James Karales）正快要在俄亥俄大學修完他的攝影學位。他在課堂上研究史密斯的作品，史密斯是當時的英雄。正當史密斯脖子上掛了好幾部相機，在安非他命、酒精和不切實際的熱情推動下，日以繼夜於匹茲堡四處

緩慢爬行的同時，卡羅勒斯正在取得他的文憑。當時卡羅勒斯並不知道，他和史密斯的道路很快就要重疊。

　　史密斯在8月底回到克羅頓，從匹茲堡帶回大約一萬一千張底片，打算出一本終結所有專題攝影的專題攝影。羅蘭特很火大。他僱用史密斯拍攝的那一百張寫好腳本故事的照片在哪裡？羅蘭特向馬格南施壓，但史密斯不肯交出任何照片。他很偏執，認爲羅蘭特想要搶奪他那本未來傑作的所有權。最後，史密斯向國會圖書館申請並取得版權，保護自己。

　　在這同時，剛離開學校搬到紐約的卡羅勒斯，想要找個專業攝影師的工作。他敲了馬格南的大門，向莫里斯詢問，有沒有什麼工作可以給他這樣的年輕攝影師。你想當金・史密斯的暗房助手嗎？莫里斯回答。

　　卡羅勒斯當天就搭了火車到克羅頓，隨即搬進他家的一間客房。現在，總共有四位成人和五名小孩住在同一個屋簷下，而且成人當中有個男人簡直就是個瘋子。這感覺，有點像是要求一位剛從電影學校畢業的新手去協助法蘭西斯・柯波拉（Francis Ford Coppola）完成他的《現代啓示錄》（*Apocalypse Now*），一部差點把導演搞死且讓他疏遠身邊所有人的電影。

—

　　四十年後，我造訪了卡羅勒斯，他依然和妻子莫妮卡住在克羅頓。在中間這段時期，他已躋身爲世界級的攝影記者，也是《展望》（*Look*）雜誌的專職攝影師，拍過民權時代和越戰時期最具代表性的一些照片，還有下東城和俄亥俄州蘭德維爾（Rendville）小鎮最強而有力的一些肖像等等。

　　卡羅勒斯載我繞了一趟小鎮，帶我去看史密斯先前位於舊郵局路

（Old Post Road）上的房子，一棟不規則伸展的兩層樓石造住宅，加上一道相稱的石牆，圈住綠樹成蔭的寬敞庭院。他若有所思地述說他的經歷，我的錄音機一邊跑著。

我跟金第一次碰面時，他覺得我是個白癡，卡羅勒斯笑著說。我告訴他我剛從俄亥俄大學畢業。他覺得我根本沒讀完小學六年級！但我那時候真的很天真。我是移民家庭出身〔父母是希臘人〕，書也讀不多。而我竟然可以在這裡，可以和這位血性天才並肩工作。這徹底開啟了我的人生。他對我很好，因為他需要我。感謝上帝，讓這種關係存在，因為，要不是這樣，該死，我恐怕會流落街頭。

史密斯回到匹茲堡，又曝光了另外一萬張底片，使總數達到兩萬一千張。卡羅勒斯留在克羅頓，負責沖洗相片。史密斯認為，要兩千張底片才夠完成他的作品，但若把他那種耗力費時的沖印技術考慮進去，這根本是個不可能的數字。有些相片得花好幾天才能沖印出來，卡羅勒斯說。這兩人會幫每張底片製作一打5 x 7的工作參考樣片，不斷測試實驗，直到史密斯滿意為止。接著他們會製作一張11 x 14的原片。這項工作他們花了三年時間，最後把大約七百張影像轉成原片形式，這是一項艱鉅的成就，雖然遠低於史密斯的期望。

我們用掉一大堆〔感光乳劑〕紙，卡羅勒斯回憶說，因為金不做你們所謂的腳本。腳本對他沒有任何意義，不管在拍攝或沖印的時候。他想要看到事件全貌，想要一邊做一邊觀察哪些地方需要改善加強。我們用掉一盒又一盒的乳劑紙，相信我。我們一次會買兩百五十張。在這之前，我從來不知道在暗房裡能做什麼。一張影像至少有五成是在暗房裡做出來的——我猜金會說九成。底片上有影像，但它無法將攝影師看到的影像完全生產出來——無法生產出金看到的影像。你必須用放大器一遍又一遍調

整，你必須加光和局部減光──這裡那裡都是細節。

金總是喜歡在人物和圖像四周做出色調區隔，而且總是要用鐵氰化鉀來完成。這種反差讓沖印變得非常困難。金是用他的眼睛看到反差，但底片不會用同樣的方式捕捉到這點。所以他必須把燈〔光線〕調暗去加光，如果曝了太多變得太暗，就要用鐵氰化鉀讓它變亮。你必須很小心，不要讓鐵氰化鉀的作用太強，但也不能太弱。如果〔作用的〕時間太長，它〔即效果〕就會擴散。所以我會把定影液從紙上吹掉，讓鐵氰化鉀留在某個區域，然後立刻把紙浸入〔定影盤〕，殺死〔鐵氰化鉀的〕作用。如果你想要某個東西變得更柔滑，那就讓定影液留在那裡。這實在是非常複雜的細工，但我們已經熟能生巧。

卡羅勒斯開車載我回到他位於克羅頓的家，我們拉開餐桌的椅子繼續聊。他太太莫妮卡當時七十幾歲，穿著布料稀少的黃色比基尼在餐廳走過來走過去（她正在後院做日光浴）。莫妮卡，拜託，多加一點該死的衣服啦！他笑著說。

幾年後，我跟史密斯的兒子派屈克聊到卡羅勒斯，卡羅勒斯搬進他家時，派屈克十三歲，派屈克告訴我：吉姆，他是個好人。他和我爸以前常常大打出手，因為吉姆看到事情的來龍去脈，看到我們這個家如何被我老爸忽視，他就對我爸大吼大叫。我爸會頂回去，說他有他必須信守的承諾，你知道，就這類的。

史密斯離開《生活》時，放棄了一大筆薪水和報銷帳單。這家人一貧如洗；緊張的氣氛在屋裡滋長。史密斯和卡羅勒斯在家人睡覺時工作。我們通常下午兩、三點起床，卡羅勒斯說，吃午餐，開始沖印。然後家人上床睡覺，等他們起床，換我們上床。

卡羅勒斯告訴我，史密斯如何把克羅頓的家布置成匹茲堡的格局。他

先從吃飯的地方開始，等他跑出房間，我們就必須走進客廳區。他買了一些8 x 5呎的面板——那種有立架的布告板，兩邊都可以貼東西。然後把所有5 x 7的工作參考樣片都釘在上頭，他會看著它們，研究它們，確立他想把那些放進專題裡。然後我們會沖印出11 x 14的最後定版。

　　金認為，你可能會拍到一張非常有力量的照片，但如果它不能放進故事的情境配置，你就不能用那張照片。有一次，那時我已經在《展望》找到工作，他在我投稿之前，幫我的一個故事做了編排，和塞爾瑪大遊行（Selma March）有關的。在《展望》雜誌上，藝術總監一開始就用我那張塞爾瑪大遊行的經典照片。但金把它安排在中間的某個地方，讓那張照片變得更有意義。他對那些照片，對它們的順序情境所做的安排，讓我嘖嘖稱奇。順道一提，是金讓我拿到《展望》的工作。我想，這就是我幫助他的酬勞。他從沒付薪水給我。

　　史密斯最後終於履行了他對羅蘭特的義務，但1958年底，當他的匹茲堡巨作終於在《大眾攝影》的攝影年度專刊（Photography Annual）刊出時，卻因不規則的古怪配置而宣告失敗。他在一封寫給攝影家安塞‧亞當斯（Ansel Adams）的信中，把這稱為「一塌糊塗」、「一敗塗地」。史密斯離家出走，隱遁到花卉批發區的閣樓公寓。卡羅勒斯在史密斯的房子又住了兩年，然後在克羅頓找到自己的住所。

　　史密斯的匹茲堡計畫有一項重大遺產，那就是年輕的卡羅勒斯的學徒生涯。他是還沒被電視接掌童年和青少年的那類攝影師的最後一代，當時，印刷圖片才是最重要的文化視覺影像。直到去世為止，卡羅勒斯都是一位謙遜、不張揚的男人。他從未爬上名望的階梯，好像也不在乎。他就是做他的工作。他的道德和性格更像是一名木匠或修冰箱的，而不是在藝廊跑攤的藝術家，這種個性真是替史密斯工作的不二人選——只要低下

頭，做沖印，夥伴，然後讓它們看起來像這樣。在卡羅勒斯後來的生涯裡，他展現出一種深邃、柔軟的暗房沖印技巧，會讓人聯想起史密斯。不過，卡羅勒斯不曾試圖去改變這世界。也許史密斯可以從他那裡學到一點東西。

PART III

5 大書

The Big Book

1958年9月2日，史密斯的護照在瑞士日內瓦蓋上戳印。通用電力公司（General Dynamics）僱用他去拍攝聯合國有關原子能和平用途的國際會議，一般稱爲「原子爲和平」（Atoms for Peace）。他將得到兩千五百美元的酬勞，支付兩星期的工作，外加每天兩百八十美元。商業拍攝不是史密斯的愛，但他需要錢。他也需要遠離紐約一下。

9月9日，一星期後，史密斯長久等待的有關匹茲堡的長篇報導終於上架。他把自己的聲譽都壓在這件作品上。連續兩屆的古根漢獎金（羅伯·法蘭克〔Robert Frank〕曾以連續兩年的古根漢獎金拍出日後的《美國人》，這是類似情況的第一位）進一步提高了人們的期望。《生活》和《展望》都曾提出兩萬美元的刊登費用，但它們不同意史密斯想要主控編輯的要求，史密斯於是拒絕，最後《大眾攝影》願意在它們的年度專刊裡提供三十六個頁面供史密斯處置，費用是三千五百美元。史密斯接受。

現在，眼看期待已久的巨作就要問世了。但史密斯卻沒留下來爲他

的成就乾杯，而是飛到日內瓦。那年夏天稍早，他就預見到匹茲堡會遭遇挫敗，他在寫給舅舅傑西・卡普林格的一封信中說道：「那個看似沒完沒了、簡直就是地獄的匹茲堡計畫——因爲萎靡不振，沒有把它最初的出版形式弄正確，讓它符合我設定的標準。」

年度專刊出版不到一個禮拜，頗具影響力的攝影家暨編輯米諾・懷特（Minor White），就寫了一封信給馬格南的莫里斯，抱怨把那個寶貴篇幅全給了匹茲堡專題，實在太浪費了。「金根本沒受過正確的編排訓練。」懷特寫道。雅各・戴斯欽（Jacob Deschin）在《紐約時報》上寫的評論就仁慈一些，他說匹茲堡專題對史密斯而言是一場「個人的勝利」，是「帶有濃烈個人色彩和深刻感受的紀實」。他寫道：「史密斯先生將編排當成一種附加手段，用來傳達他對這座城市不同層面的印象，它的人文和物理特質……這種手法相當詩意，誘發出城市的性格和日常氛圍，召喚出往日時光，並指出未來的一些亮點。」

但戴斯欽也指出鋪排上的挑戰：「有些讀者可能會反對一些編排細節，像是都用小圖，他們寧可圖少一點但大一些。」史密斯把八十八張影像塞進三十六個頁面裡，還加上數量不少的文字。另外，攝影年度專刊的實際尺寸是8.5 x 11，比不上他過去十二年用習慣的《生活》雜誌，後者有11 x 14。他渴望的冥想式視覺序列，不是這個版式能負荷的。

兩年前在匹茲堡，史密斯結識一位年輕的前衛電影導演，名叫史坦・布拉凱吉（Stan Brakhage），他接受聘僱，要製作一部電影紀念匹茲堡兩百週年。這兩位藝術家一拍即合。兩人都很推崇彼此對觀看力量的投入和信仰，兩人也都認爲，這股力量經常受到商業壓力、大眾文化和人類恐懼的汙染。布拉凱吉在他剪接的影片裡用了史密斯的靜照（這支影片不曾發行，今日也找不到了；後來是由另一位導演完成該部影片），而他的電影

哲學則讓史密斯對匹茲堡的編排有了新想法。

—

　　在日內瓦，史密斯和布拉凱吉住在同一棟木屋裡，布拉凱吉也在那裡記錄「原子為和平」。他們白天參加會議，晚上分享威士忌和聊天。史密斯如飢似渴地吸收著布拉凱吉那肥沃、無限和毫不妥協的投入，這位二十歲的年輕人，已在1958年完成《夜的期待》（*Anticipation of the Night*）這部影片，他曾考慮要用自己的自殺場景當作電影結局，我猜這想法應該會讓史密斯非常興奮。

　　不過，史密斯和布拉凱吉的關係確實造成了哪些衝擊，目前只能猜測。2003年6月，我在聖塔莫尼卡（Santa Monica）的一家咖啡店和卡蘿・湯瑪斯（Carole Thomas）碰面，她是史密斯的女朋友，1959到1968年間，兩人一起住在史密斯第六大道的閣樓裡。金很迷戀這名前衛派導演，他常常順道過來閣樓，她告訴我，但她不記得他的名字。

　　幾年後，同事丹・帕特里吉（Dan Partridge）在史密斯的閣樓錄音帶裡發現幾分鐘的錄音，裡頭可以聽到史密斯正在讀1963年布拉凱吉寫的一段東西：對還在學爬、還不知道什麼是「綠色」的小孩來說，草地裡有多少顏色呢？我打電話給卡蘿・湯瑪斯。她確認，先前她記不得名字的那位導演，的確就是布拉凱吉。我聯絡到布拉凱吉的第一任妻子，珍・沃登寧（Jane Wodening），還有他的遺孀，瑪麗安・布拉凱吉（Marilyn Brakhage），兩人都確認了史密斯與布拉凱吉的友誼，但並未想起太多其他往事。幾年過去。我轉到另一個研究領域。然後，2014年，在科羅拉多波德市（Boulder）的布拉凱吉檔案裡，發現一封1970年5月他寫給史密斯

的信件，原件則收在土桑的史密斯檔案裡。信件的屬名只有「Stan」，內容大半是熱烈讚揚史密斯1969年在光圈出版社發行的攝影集。信中包含下面這段：

　　在我打出你的名字時，你的臉瞬間出現在我眼前，無比清晰——你的臉……那獨特的強度：然後我轉移到背景，包括那間該死的瑞士小屋的廚房，靈夢一般的原子為和平馬戲團，然後最愉快的是你在紐約的閣樓——你的臉貫穿這一切，把這些場景風化成一張優雅的蝕刻：瞧，我幾乎可以從這些記憶中得到一幅電影肖像。

　　史密斯從瑞士回來，因匹茲堡而感到尷尬，但他還是壯起膽子，把他對靜照的定序想法推得更遠。他開始弄一本上下兩冊、總共三百五十頁的回顧集，最後收入四百五十張照片，貫穿他的創作生涯。這本書就是後來所謂的《大書》（*The Big Book*），很恰當的名字。也可以把它稱為《無法出版的書》（*The Unpublishable Book*）。這部雛形樣書只存在於史密斯的檔案裡，一直到2013年才由德州大學出版社和亞歷桑納的史密斯檔案館共同出版了一個非比尋常的摹本。

—

　　布拉凱吉覺得話語會減弱感受；他的大部分影片都是無聲的。

　　導演文‧溫德斯（Wim Wenders）在他1982年的談話「不可能的故事」（Impossible Stories）裡說道：「在故事和影像的關係裡，我把故事看成某種吸血鬼，企圖把影像的血全部吸光。影像極端敏感；就跟蝸牛一

樣，你一碰到牠們的觸角，牠們就會縮進殼裡。影像並不覺得它們有能力當拖車的馬，去載運和傳遞訊息、意義、意圖或道德。但這卻是故事想要它們扮演的角色。」

溫德斯對影像的這段關注，有助於說明這二十年來我在研究史密斯的生平和作品時，對他的感覺經歷了哪些轉變。1955年初，史密斯從《生活》雜誌離職時，他也毅然決然地放棄了記者生涯。在匹茲堡，布拉凱吉的無聲電影讓史密斯印象深刻。他的作品比以往任何時刻更加超越新聞報導，超越故事，朝向影像與詩性。但他無法在自己公開發表的作品中甩掉對故事的需求。於是，他用文句扼殺了他那非凡、抒情的匹茲堡影像。在其中一節裡，史密斯拿匹茲堡最高檔的私人俱樂部和工人啤酒吧做比較，然後加上這些句子：「然而在骨子裡，在衝動與本能的盤繞深處，除了家具擺設之外，你還指望什麼差別呢？」我很想把史密斯搖醒，嘿，老兄，讓影像喘口氣好嗎？

相反地，《大書》裡沒有文本。書的開頭，是溫柔的孩童照片，包括史密斯自己的小孩，結尾則是二次大戰前線大屠殺的殘忍照片。在這中間，穿插了二十幾張曾經刊登在《生活》雜誌裡的經典影像，但更多是很少或不曾出現在史密斯攝影集裡的，包括他生涯裡最抽象和最無常的一些作品，這些影像以無關乎時間順序，也無關乎主角或主題的方式彼此交織。例如，從「鄉村醫生」和「助產士」系列裡抽取出來的照片，並不局限在特定的章節裡。新聞報導被拋到窗外。在此也不關心如何將個別照片商品化，而這是當時藝術圈日漸高漲的趨勢。在《大書》裡最重要的是形狀、節奏和色調模式，以及一種潛藏的對於人類文化缺陷的感受——人類同胞的飢餓、盲目地走向死亡、經常落入政治和經濟之手。這些想法，都是史密斯和布拉凱吉在瑞士小屋那些漫漫長夜裡不停討論的內容。《大

書》將史密斯最完整的編排構想具體呈現出來。擺脫掉平面媒體的束縛，加上布拉凱吉激發的年輕活力，史密斯創造出堪稱他序列美學（sequential aesthetic）的巔峰之作。

除了布拉凱吉之外，《大書》的成就也要大大歸功於卡蘿‧湯瑪斯，她在1959年以一名會說話、熱切又聰明的藝術系學生身分，走進史密斯的生命，一待就是九年。雖然當時才十八歲，但已具備劇場設計的背景，使她成為史密斯的完美搭檔，因為史密斯一直聲稱，對他影響最大的是劇場而非攝影。湯瑪斯接納史密斯對《大書》的全心投入。她變成一塊會思考的共鳴板，而這正是史密斯在人生這個階段要完成那些計畫所必須的。我們可以從史密斯錄音帶的暗房對話裡聽出她的才華。而她本身，也變成一位非常傑出的暗房沖印師。史密斯能完成這件他一生中最大膽的作品，湯瑪斯是不可或缺的一部分。而這本書，也會是她看不見的作品之一。

6

賴瑞・克拉克
Larry Clark

　　2011年10月，我收到攝影師賴瑞・克拉克（Larry Clark）的電郵。
我知道一些克拉克和史密斯的關係，因為克拉克在《暗房》（*Darkroom*,
Lustrum, 1977）這本選集裡簡略提過一下。史密斯的沖印技術影響了他，
文章裡還用他幫史密斯拍的肖像照的兩種變體做說明。但我知道的就只有
這些。幾天後，克拉克和我通了電話，他告訴我這個故事：

　　我記得我進到城裡，走到他的閣樓，按了門鈴，我告訴他我是，你知
道的，一名攝影師，我有一些照片希望他能看一下。他站在樓梯頂端。這
些樓梯一路往上，他就站在最上面，頭靠著牆壁，用手托住。他說，喔，
我已經在暗房裡待了一個禮拜，都沒睡覺，你知道的，我累死了，幾乎都
站不住了，你知道的，這大概是真話，因為他很習慣一進暗房就待很久，
喝威士忌，沖印，聽音樂。他說，我現在沒時間。他說，不然，你把照片
留下來，也許我會找到機會看一下。我想了想，於是就爬上樓梯，把照片
放在他腳下，大概吧，然後離開。那些都是早期的《塔爾薩》（*Tulsa*）照

片。我回到我住的地方，幾個小時候，他打電話給我，留了訊息。我給他回電，他說，立刻給我滾過來。於是，我滾了過去。他想要知道，這是什麼鬼東西？這是什麼？你知道的，這些小鬼都在注射毒品。他從沒看過這類東西。於是我們變成朋友。我去看過他幾次，我們會聊天。我會帶一瓶威士忌，當作某種入場費。我們用紙杯喝溫熱的威士忌。他是個大好人，一個大好人。

　　幾天後，克拉克寄給我一張精彩絕倫的照片，是他和史密斯在閣樓裡的某次會面。他說，那大概是1962或1963年拍的；他那時差不多十九歲，他和攝影師蓋諾・紐曼（Gernot Newman）一起從密爾瓦基搭便車到紐約，照片就是紐曼拍的。克拉克穿西裝打領帶，弓身坐在史密斯雙腳下，手上拿著相機。史密斯以一種帶有性暗示的姿勢斜歪著，一手枕在腦後，褲檔裡鼓起一塊。也許那個鼓起只是巧合，只是一團鬆垮的布料皺成一團。但無論如何，這裡頭的隱喻非常貼切。在史密斯生命中的這一刻——大約四十四歲，離開《生活》雜誌好幾年了，失敗的大計畫清單越來越長——他很樂於扮演年輕有為者的導師，從中汲取能量。他得到的，不是一度在《生活》雜誌時期享有的公開肯定。這位特立獨行的傳奇人物，藉由離開集團雜誌這個舉動，對主流的傳統與榮華做出激烈反抗，以保護他在寫給伊力・卡山（Elia Kazan）的信中所說的「史密斯標準」。但這標準還是需要很多愛戀，而這種愛戀，往往是以朝聖的形式來到他的閣樓——來到我腳下，你們這些新人小朋友，給我帶上一瓶威士忌。

7 《國王大道》
PART Ⅲ *Camino Real*

　　1966年12月左右，四十八歲的史密斯落魄潦倒。他每天喝掉五分之一瓶威士忌，吃掉無數安非他命。當時，跟他同住七年的女友卡蘿·湯瑪斯還很忠誠，但日益疲憊。他還在堅持那些宏偉、誘人的抱負，但沒人想僱用他，因為害怕點燃一場不可能的奧德賽之旅。而那棟房子裡的地下爵士場景，也在兩年前無疾而終。

　　那個冬夜並沒發生什麼特別的事，但史密斯還是讓他的錄音機轉了七個小時。他錄到紐約公共電台WBAI的新聞，關於越南、原子彈的恐懼和後院避難所、民權運動，以及都市毒品問題。有一個關於海明威在古巴的文學節目，卡夫卡的二三事，還朗讀了凱瑟琳·安妮·波特（Katherine Anne Porter）的一個短篇故事。史密斯在閣樓裡走來走去，脖子上掛了一條眼球形狀的水晶。下面這段談話也出現在錄音帶裡：

湯瑪斯：你在哪裡買到那個知覺之眼？我想要一個。

史密斯：跟一個吉普賽人買的。戴在她脖子上的。

湯瑪斯：你可以幫我弄一個嗎？

史密斯：我得先找到一個吉普賽人才行。其實，這是她女兒的眼睛。裡頭有一滴眼淚。女孩要花一年半的時間才做出一顆眼淚。當她情緒上來時，這不常發生，她就會拿起這顆眼睛，用力擠。然後就會有一滴眼淚掉出來，因為在這個冷酷無情的小女巫身上，這是那麼罕見，那樣珍貴，所以它變成一塊眼淚的寶石，眼淚的珍珠。國王們發動神聖戰爭，殺死數百萬人，就是為了得到這塊寶石。

湯瑪斯：這是你的另一個故事？

史密斯：〔笑〕嗯，不是。這麼說吧，是我從田納西・威廉斯（Tennessee Williams）那裡借來的，他的偉大劇作《國王大道》（*Camino Real*），在戲裡──那是我在舞台上見過最美麗的時刻之一──她，那個吉普賽女兒，獨自跪在舞台上，她突然說：「看，媽媽，一滴眼淚。」那感覺就像是超越萬物這個概念，她，這個被母親教得詭計多端、糟糕透頂的小女兒，竟然能流出一顆真實無比、閃耀光芒的淚水。那真是一個很美的時刻。事實上，我想，如果哪天有人把這齣戲重新搬上舞台，人們就會發現，這是美國劇場最偉大的傑作之一。這當然也是我在劇場度過的最興奮的夜晚之一。

這段話透露了很多事情。史密斯有很多夜晚是在劇場度過，為了享樂，也為了工作。1947年，他跟著威廉斯巡迴演出，替《生活》拍攝《慾望街車》（*A Streetcar Named Desire*）的排練和首演。他幫威廉斯拍了一張親暱肖像，照片裡的他正在紐奧良的運動俱樂部仰泳，勃起的裸體明顯可見。他用錄音帶錄了好幾齣威廉斯戲劇的電視和電台演出，包括《逃亡者》（*The Fugitive Kind*）、《黃鳥》（*The Yellow Bird*）和1960年的《國王大道》。他甚至還錄了1960年愛德華・蒙洛（Edward R. Murrow）的一集節

目，內容是威廉斯和日本作家三島由紀夫的對談。威廉斯融合了紀實的自然主義和奇幻元素，交揉了溫柔和破壞，活力和絕望，而這些正是史密斯想用攝影效仿的東西。

　　看過《國王大道》的人並不多，即便劇場專業人士也是，更別提有多少人看過其中最好的演出，而像史密斯感受這麼強烈的人，更是少之又少。史密斯看的是1953年由伊力‧卡山執導的首演，後來遭到評論家狠批猛攻。自從1970年後，就不曾在百老匯捲土重來過。由「新方向」（New Directions）出版的這個劇本的平裝版裡，收錄了東尼獎得主約翰‧瓜瑞（John Guare）的精采導言，書裡也重印了原版的《節目單》介紹，威廉斯在裡頭指出，這齣戲劇「不是紙上文字」，「在我寫過的所有作品裡，」他指出：「這齣戲和表演的粗俗性最為合拍。」

　　為了弄清楚史密斯在《國王大道》裡究竟看到什麼，我打電話給伊森‧霍克（Ethan Hawke），1999年他在威廉斯頓劇場節（Williamstown Theater Festival）重新上演的該齣戲裡，飾演男主角基爾洛伊（Kilroy），劇場界將這次製作稱為該齣戲劇的最佳詮釋。琥珀‧戴維絲（Hope Davis）飾演那位吉普賽人的女兒。霍克熱切地想要討論這個話題：

　　我可以了解史密斯為何喜歡它。這齣戲很難演好，因為要拿捏各種調性，但還是可以辦到。它會讓人極度不安。在這齣戲的眾多詮釋裡，基爾洛伊死於熱病，這齣戲是他死前做的夢，一個想像出來的煉獄，在這裡，所有我們認為重要的事〔階級、詩、金錢、性、政治、暴力〕都變成粗魯愚蠢的玩笑。這個地方又熱又濕，每樣東西都骯髒破舊。影像才是最重要的。它們一個接一個橫掃過舞台，有如彗星熾穿大氣層。他就像裹了雜耍外衣的詩人T. S. 艾略特（T. S. Eliot）。驚人的世故洗練與荒謬的色情愚蠢同時上演著。想像一下，詩人普魯佛洛克（Prufrock）出現在脫衣舞俱樂

部，一絲不掛的裸女廝磨著銀色柱子，喝醉酒的胖男人抓著他們的錢包。基爾洛伊和吉普賽女兒的那場戲，是我這輩子在舞台上最像被電劈到的幾分鐘。琥珀・戴維絲太驚人了，簡直就像茱蒂・哈樂黛（Judy Holliday）閃現著智慧之光。那一幕就像是現場色情秀，一件衣服也沒脫，一場可以讓你笑讓你哭的現場色情秀。那就像一道閃電。我沒誇張。那是田納西電力全開的一刻。

霍克口中的《國王大道》，和過去這些年我口中的史密斯並無不同：狂熱、如夢一般、熱、濕、髒亂、破舊、色情、愚蠢、激動興奮、喜劇、悲劇、拿捏各種調性。這齣戲講的是被遺棄的人、格格不入的人、被放逐的人，以及浪漫的夢想家，他們努力想避開恪守傳統、受過教育的那個世界的街道清潔隊（字面義）。他們和在第六大道閣樓裡出入廁混的是同一群人。有些人彈鋼琴、打鼓或吹薩克斯風；其他人幫他收拾爛攤子。

一般都把《國王大道》描述成威廉斯的一場奇幻航行，背離自然寫實主義的《慾望街車》、《玻璃動物園》（*The Glass Menagerie*）和《熱鐵皮屋頂上的貓》（*Cat on a Hot Tin Roof*）。我打電話給「紐約先鋒劇場」（Target Margin Theater）的藝術總監大衛・赫斯克維茲（David Herskovits），詢問這點。赫斯克維茲鑽研這齣戲好多年，包括威廉斯和卡山之間的通信以及舞台筆記，他也製作和執導過一個獨幕版本的《國王大道上的十個街廓》（*Ten Blocks on the Camino Real*），以及以威廉斯和卡山合作的原版為本的《曾經刻骨銘心》（*The Really Big Once*）。我根本不認為《國王大道》對威廉斯而言是一種背離，赫斯克維茲說。他一直在做實驗。他寫的每樣東西，都有一種如詩、如夢的特質潛藏在表面之下，即便是《慾望街車》和《玻璃動物園》也不例外。不過，他確實違逆了時代潮流。戰後，自然主義的方法在美國劇場界席捲了好一陣子。《國王大道》

的戲劇化語言比較偏向音樂性，勝過敘事性。影像本身表現性十足。影像是以聯想的、不受控制的和神祕的方式攫取你的注意力，而不是靠敘事路線。1953年時，這齣戲影響了好多重要人士。我知道薛尼·盧梅（Sidney Lumet）看過，而且半個世紀之後還在談論它。

　　在《國王大道》裡，詩人拜倫爵士（Lord Byron）以神話角色現身，還講了一段獨白，他說：「所謂的心靈不過就是一種——一種——樂器——可將噪音轉化爲音樂，將渾沌轉化成秩序——一種神祕的秩序。那曾經是我的使命，在它被庸俗的喝采掩蓋之前！它在鳳尾船與王宮大宅間逐漸迷失。」然後他宣告：「航行吧！嘗試吧！沒別的。」

8

尚恩・歐凱西
Sean O'Casey

1965年8月15日，史密斯照例在他髒兮兮的閣樓裡熬夜，爲第一期的《感覺中樞》（*Sensorium*）忙和，那是他囊括了攝影和其他傳播藝術的「新雜誌」，一個滿懷希望的平台，免除了商業的期待和壓迫。那天，他正在編輯一篇投稿，作者是「紅」・瓦倫斯（E. G. "Red" Valens），史密斯在1945年認識他，當時兩人都是太平洋的戰地記者。雖然時間已晚，史密斯還是決定給這位老朋友打個電話。

就在第五聲鈴響之前，瓦倫斯的太太接起電話。她已經睡了。她把電話交給先生。他也睡了。

早安，昏昏沉沉的瓦倫斯說。

你不像以前那樣老熬夜了，史密斯開玩笑說。

他接著爲這麼晚打電話過來道歉。瓦倫斯沒有生氣。當史密斯說那他挑個比較適當的時間再打來好了，瓦倫斯堅持說不用。三十六分鐘又九秒之後，兩人互道再見，掛上電話。史密斯錄了這通電話。

　　兩人討論完瓦倫斯的文章後，話題轉到邊看書邊寫筆記這個習慣。史密斯說，他讀一頁亨利·米勒（Henry Miller）無法不寫下三頁的反對意見。瓦倫斯說，他可以根據寫在每本書留白處的筆記幫他的藏書排名——筆記越多，喜愛度越高。史密斯接著吹捧起去年過世的一位愛爾蘭作家：

　　說到這點，尚恩·歐凱西（Sean O'Casey）那顆深思熟慮的靈魂很能激勵我……每當我的想像力耗竭或撞牆撞到死——每當我無法發揮作用，無法正確思考，無法追問探究的時候，只要讀上歐凱西一會兒……我通常就會回頭看看找找，然後東西就會開始像泉水一樣湧出。沒有幾個作家能對我發揮這種功效。福克納（Faulkner）可以做到某個程度。歐凱西是我隨身攜帶的備用品。當我去某個地方拍故事時，我總是會帶上一本歐凱西。

　　瓦倫斯接著說：下次你為了哪一期〔的《感覺中樞》〕想破腦袋也沒法子的時候，倒是可以寫一篇這樣的短文——〈歐凱西：旅人的救星〉。

　　史密斯咯咯笑著。

　　瓦倫斯說：不要笑，我是認真的。

　　三星期後，史密斯為《感覺中樞》融資失敗，另一個無法完成的雄心壯志。而那篇有關歐凱西如何影響史密斯攝影的文章，也從未問世。

　　不過，在1965年8月這通含糊錄下的半夜電話裡，史密斯對歐凱西所發表的二十二秒評論，卻讓我掉進一個兔子洞。在史密斯的紀錄裡，還有其他提到歐凱西的地方，但沒有一個如此吸引我。

—

　　1957年，史密斯在一封寫給《假期》（*Holiday*）雜誌兩位編輯的

信件裡，推銷他正在擴大進行的匹茲堡計畫，他表示預期中這件作品將會類似「田納西‧歐尼爾（Tennessee O'Neil）或伍爾夫‧歐凱西（Wolfe O'Casey）」。這兩個虛構名分別代表三位劇作家（田納西‧威廉斯、尤金‧歐尼爾〔Eugene O'Neill〕、尚恩‧歐凱西）和一位小說家：湯瑪斯‧伍爾夫（Thomas Wolfe），他也寫過好幾齣獨幕劇。史密斯終其一生不停表示，文學和劇場（以及音樂）對他的攝影影響最大，但他很少具體指出某件作品。

史密斯對劇場的著魔也表現在其他方面。當然，他大女兒瑪麗莎的名字，就是來自1939年他拍攝《墨西哥人》這齣表演時，遇到的一名舞者。他在《生活》雜誌裡的許多經典照片，特別是1948年的「鄉村醫生」系列，看起來都很像劇場靜照。他拍過一些原創製作的預備工作和首演，像是《推銷員之死》（*Death of a Salesman*）和《慾望街車》，他也幫《生活》的微暗劇場主題製作過兩個跨頁主圖。1950年代末，當他開始從四樓窗戶拍攝大量照片時，他將那個窗框稱作「舞台鏡框」（proscenium arch）。

史密斯把他的攝影工作稱為「故事」，就跟他和瓦倫斯在電話裡說的一樣。但如果他說的是，當我去某個地方拍一首**詩**（poem）時，我總會帶上一本歐凱西，可能會更接近實況。他從沒意識到或從沒去調解故事與詩的不同，或說新聞與藝術的差異，而這種緊張關係總讓他苦惱。

———

史密斯將檔案餽贈給亞歷桑納大學時，藏書共有三千七百五十本，其中包括兩本歐凱西的劇作集、他六冊版自傳的其中五冊、一本文集和兩本

劇作：《自命不凡的花花公子》（*Cock-a-Doodle Dandy*）和《給我的紅玫瑰》（*Red Roses for Me*）。不過，誰知道史密斯第六大道閣樓裡的歐凱西有多少本不見了，或送人了，或被偷了？

另外，在史密斯兩萬五千張的黑膠唱片裡，其中大部分是開德蒙唱片公司（Caedmon Records）錄製的有聲書，我們可以合理假設，他擁有1952年錄製的那張歐凱西朗讀精選，內容分別取自《朱諾與孔雀》（*Juno and the Paycock*）和他的兩本自傳。

根據史密斯第一位傳記作者修斯的說法，1949年時，史密斯曾和一位替他大聲朗讀歐凱西的年輕女演員有過一段情。史密斯藏書裡有六本歐凱西，是在1944到1949年間出版，也就是說，有可能是在這段風流韻事期間買的。歐凱西去世的時間，距離1965年史密斯和瓦倫斯那通電話不到一年，當時，《紐約時報》還刊了一篇兩三千字的訃聞。好萊塢甚至還根據歐凱西的自傳拍了一部電影《碧血壯士魂》（*Young Cassidy*），由米高梅在1965年初上映。那位劇作家當年對文化界的影響，遠超過今天。

但，會不會史密斯有關歐凱西的那段談話，多少有點吹牛的成分，只是想讓那通孤獨、悲傷的深夜電話讓人印象深刻？會不會是，史密斯知道錄音帶正在錄，所以他有足夠的自我可以想像，這捲帶子總有一天會被某個研究者聽到？

PART IV

9 卡羅萊納夜鷹

Chuck-Will's-Widow

1961年9月25日凌晨時分，兩位非裔美籍的爵士鋼琴手小華特·戴維斯（Walter Davis Jr.）和法蘭克·惠特（Frank Hewitt）走上第六大道，朝二十八街走去。位於曼哈頓市中心的這個街區，關門停擺，荒涼孤寂。花市的街道店面只有白日營業，而商業區禁止樓上住人。昏昏欲睡的第六大道巴士驅散著流浪的熱狗包裝紙、香菸菸蒂和街燈下的紙杯。戴維斯和惠特穿過二十八街，停在一棟五層樓的磚木造閣樓建築前方，建築可回溯到1853年。其中一人吹起口哨，模仿卡羅萊納夜鷹的叫聲，一種夜間活動、棲息在地面沼澤、跟夜鷹有親屬關係的鳥類。

第六大道八二一號的門經常開著。有些時候根本連門也沒有，就只是一個黑漆漆的開放樓梯間。不習慣這棟閣樓的人，例如中城的雜誌編輯和下城的藝術經紀人，都覺得這裡很可怕。戴維斯和惠特是順道過來瞧瞧，看看會不會剛好有一場爵士即興表演。

這個晚上，門是裝上的，而且還上了鎖。那天凌晨，氣溫超過華氏

七十度，那個禮拜的其他日子，甚至高達九十度。樓上的窗戶全都敞開。人行道上的口哨聲，是吹給某人聽的信號，任何人都好，請他丟把鑰匙下來，讓戴維斯和惠特開門進去。史密斯那年四十二歲，住在四樓。他在牆上和地板上裝了密密麻麻有如靜脈的電線，一端接上麥克風，另一端接著擺在他暗房裡的盤式錄音機。他錄下一整晚的來來去去。他的麥克風捕捉到凌晨兩點那個模仿卡羅萊納夜鷹的口哨聲。

—

四十七年後的2008年，我在位於北卡羅萊納的家裡用耳機聆聽那個晚上的錄音。我的注意力被裡頭的鳥叫聲拉走。那是什麼聲音？倒轉十五秒。播放。倒轉，播放。倒轉，播放。

卡羅萊納夜鷹會在美國南部的沼澤度過夏天，冬天遷徙到美國南部的北邊和加勒比海。牠的叫聲是一個尖而短的「chuck」，後面接著兩個快速的循環樂段，一種錯綜複雜警笛似的旋律。只有對這聲音很熟的口哨行家有辦法模仿。這種鳥叫我很熟悉，常常在生活裡聽到，因為1970年代我是在帕姆利科河（Pamlico River）的河岸長大，那裡就位於北卡羅萊納州的海岸平原上，直到今天，我依然會在那裡待上很多時間。

惠特在紐約出生，父母來自千里達。戴維斯是維吉尼亞州的里奇蒙人。這兩人都可能吹出北卡羅萊納夜鷹的口哨聲，但我相信吹的人是戴維斯，他晚年時曾說，他看到死去的孟克鬼魂走進他的錄音室。以珍惜的態度練習小時候在詹姆斯河畔聽到的鳥叫聲，將它保存下來，這很像戴維斯會做的事，就像他後來也以同樣的態度，在他的爵士裡保存了南方的福音和藍調傳統。

不過，這捲帶子還是有個地方讓我迷惑，那就是史密斯馬上就認出這個鳥叫聲。當時他坐在五樓的窗戶旁邊，正在拆他先前用來錄製爵士即興演奏的那些麥克風和電線，這類演奏隨時都可能在深夜或凌晨上演。他把那些裝備收起來，因為要離開一段時間；隔天下午他就要從艾德懷德（Idlewild Airport，今日的約翰甘迺迪機場）搭機飛往日本。他只留下一個麥克風，用電線連接到位於樓下的錄音機上。一聽到那個口哨聲，史密斯就在帶子上錄下自己的喃喃聲：法蘭克，外面有隻卡羅萊納夜鷹。

「法蘭克」是法蘭克・阿莫斯（Frank Amoss），一名年輕的爵士鼓手，那年初夏，他剛搬到這棟房子的五樓。

阿莫斯回說：哦，有人在外面？他走到窗邊，探出身子往下面的人行道望去，認出戴維斯和惠特，他打了招呼，告訴他們今天晚上沒有任何即興表演。忘了吧，老兄，太晚了。就這樣。

根據堪薩斯鳥類學會（Kansas Ornithological Society）1960年的公告，卡羅萊納夜鷹有時會從密西西比遷徙到阿肯色河，最遠到威奇塔，這是目前所知這種鳥的西界。也許史密斯知道這種鳥，是因為在阿肯色河畔長大的關係。不過，他也有收藏記錄了昆蟲、動物和鳥類聲音的黑膠唱片，這也可解釋為什麼他知道。或者，是因為戴維斯或惠特每次來閣樓時都會發出這種鳥叫，史密斯曾跟他們討論過。很難相信有很多來閣樓的訪客都能吹出這麼複雜的聲音，特別是聲音要大到可以從五樓的窗戶聽到。

2008年底，我去阿莫斯位於加州聖塔安娜（Santa Ana）的住家造訪他，我放了這段錄音給他聽。他覺得好笑又困惑。他想不起來1961年住在那裡的六個月，曾經聽過任何鳥叫口哨。

這段特別的錄音，訴說出曼哈頓市中心這個街區的孤立與荒涼。它讓這個地方變成深夜爵士的完美掩護所——這個地方，不管你要去哪裡，都

很容易順路停下來，那裡沒有人會抱怨凌晨三點有噪音。它也讓這個地方變成一個洞穴。

戴維斯和惠特消失在紐約的黑夜裡，約莫一小時後，史密斯開始爲他的日本之行打包，這是他自二戰期間在沖繩躺在擔架上被抬走之後，第一次造訪日本。接下來幾小時的內容，是史密斯所有錄音收藏裡最令人心痛的場景。

10 桑尼・克拉克
Sonny Clark

戴維斯和惠特離開後不知多久，史密斯正在打包，這時，鋼琴手桑尼・克拉克（Sonny Clark）和他朋友薩克斯風手林・哈樂代（Lin Halliday）走進那棟房子。史密斯的錄音帶捕捉到兩位樂手打開房子的臨街大門，踩著光禿禿的木樓梯爬到四樓，哈樂代十七歲的女朋友也在，她叫維吉妮雅・「琴」・麥克伊旺（Virginia "Gin" McEwan），當時正懷著兩人的第一個寶寶。那天傍晚，克拉克和哈樂代在東村白鯨餐廳（White Whale）表演，一起演奏的還有貝斯手布奇・華倫（Butch Warren）和鼓手比利・希金斯（Billy Higgins）。和戴維斯與惠特不同，他們這一組，有人手上有鑰匙。

克拉克走到四樓樓梯口，把頭探進史密斯門裡。克拉克說：你弄了很多屎〔shit，指毒品〕在這裡。史密斯回說：我吃屎吃很久了。他們笑了。

克拉克和哈樂代晃進走廊的浴室，把海洛因注入靜脈。史密斯的錄音帶錄到不久之後，克拉克在走廊上發出近乎無意識的呻吟。克拉克旁邊的哈樂代比較清醒，他越來越焦慮，然後驚慌失措。他對著克拉克唱歌，試

圖讓他保持清醒。

那年夏天稍早，麥克伊旺曾用業餘的心肺復甦術救了克拉克一命，那次的劑量和這次差不多（事件之後——隔天——史密斯給了她五美元表示感謝）。但這會兒，哈樂代不斷喊她——琴？琴？琴？——但她沒有回應；她已經晃到這棟房子的其他地方。緊張的氣氛隨著哈樂代開始恐慌而升高。他吹起口哨想引起注意。他又吹了一次。沒人回應。

桑尼，你醒著嗎？桑尼，你要我幫你嗎？桑尼，別躺下，坐起來。坐起來，桑尼！別躺下去。

琴？琴？

克拉克的呻吟深沉且無法控制，在意識內外漂浮著。哈樂代用擬聲法和即興歌詞唱著雷・查爾斯（Ray Charles）的〈上路吧，傑克〉（Hit the Road, Jack）（那首歌在1961年爬到排行榜第一名），試著讓克拉克保持清醒。

桑尼・克拉克在白鯨工作，小野貓貓貓貓。

他沒薪水，但他的屁股有位置置置。

他把腦袋甩開，這就是他在乎的的的的。

在這同時，史密斯一邊在房裡為日本之旅打包，一邊播放愛德娜・聖文森特・米雷（Edna St. Vincent Millay）朗讀自己詩作和女演員朱莉・哈里斯（Julie Harris）朗讀艾蜜莉・狄更生的唱片。他在閣樓與樓梯間來來回回，紗門開開關關，忙著在大廳裡堆放行李，門的彈簧聲會讓人想起釣魚小屋或鄉村別墅的門。

金也許拍過或錄過閣樓的場景，但那裡是隔斷的〔他和樂手之間〕，

2006年我去華盛頓州的湯森港（Port Townsend）拜訪琴時，她如此說。樓上那些人大部分都有碰海洛因；金，我強烈懷疑他本人是甲基安非他命毒鬼，快速丸毒鬼。

　　大約一小時後，桑尼的毒效退了，逐漸清醒過來。他和林開始咕噥，說要去街角的二十四小時自動販賣機買起司堡。但他們沒錢，於是史密斯給了他們二十幾支玻璃瓶，可以去雜貨店退錢，雜貨店六點開門。你可以在錄音帶上聽到玻璃瓶的碰撞聲。林問史密斯要不要買什麼。史密斯要了一個起司堡加芥末醬。桑尼和林拖著腳步下樓，走出大門，跑腿辦事。半小時後，他們帶著奶昔、漢堡和薯條回來。

　　我記得，金要去日本的前一天，琴說。林，雖然從來都是個機會主義者和充滿控制慾的毒蟲，但還是有關心我現在懷孕了，需要一個住的地方，於是他想說服史密斯，在他離開這段期間，把他的閣樓轉租給我們。為了哄史密斯開心，完成這筆交易，林還跑出去幫金蒐羅某種快速丸。金把藥收了，但沒蠢到就此投降，讓林稱心如意。這是明智的決定，因為幾個禮拜之後，我就自己離開了。

　　不清楚史密斯後來是否還曾見過桑尼・克拉克。他和卡蘿・湯瑪斯那天稍晚就飛去日本，待了一年。1963年1月13日，克拉克在紐約市的某個毒品注射站死於海洛因過量。

—

　　克拉克的右手指，在琴鍵上創造出所有爵士錄音中我最愛的一些聲音。我第一次留意到這些聲音，是1999年的一個冬日午後，在北卡羅萊納州羅利市（Raleigh）五芒（Five Points）街區的一家咖啡館。我走進店

裡，身爲自由作家，我要找個庇護所躲開幽閉煩躁症。當時我正在替《多看兩眼》（*DoubleTake*）雜誌寫一篇有關史密斯與第六大道閣樓的文章，那是我的研究初期。接下來那個小時，我整個沉浸在從家用音響系統裡漂浮出來的放鬆、搖擺的藍調。那位頭髮五顏六色、穿了一堆耳洞的咖啡館店員，拿了一個兩片裝的CD盒給我看：《葛蘭特・葛林：與桑尼・克拉克的完整四重奏錄音》（*Grant Green: The Complete Quartets with Sonny Clark*）。葛林是來自聖路易的吉他手，有一種哼唱的單音風格，和克拉克輕鬆、催眠的右手鋼琴相得益彰。她說：這就是酷的縮影。沒錯。它也辣得冒煙。我還在裡頭聽到鄉村藍調的彈撥聲。CD的十九首曲目，是在1961年12月和1962年1月由Blue Note唱片錄的，但一直到很多年後才推出上市，當時葛林和克拉克都離世很久了。

我開始貪婪地聆聽克拉克的所有錄音，有些只有日本才找得到。1957到1962年間，他留下三十一張專業錄音，其中二十一張伴奏，十張主奏。克拉克大多數的錄音作品都和跟葛林合作那次一樣出色；他的鋼琴不只創造出樂器的聲音，還營造出既輕盈又憂鬱的氛圍。

《紐約時報》爵士評論家班・拉特利夫（Ben Ratliff）曾用「銷魂」（bewitching）一詞形容克拉克演奏的〈妮卡〉（Nica），那首曲子出現在1960年的一張三重奏錄音裡，另外兩位是鼓手麥斯・羅區（Max Roach）和貝斯手喬治・杜維維爾（George Duvivier）。「它既放克又乾淨，還有轉調的張力，所以能在四個小節裡，從輕鬆安全一路轉到充滿恐懼。」

我想弄清楚克拉克發生了什麼事，也想知道他的人生怎麼會跟史密斯的人生產生交集，而且是以這麼強烈恐怖卻又隨機尋常的方式。

我和克拉克兩個還在世的姊妹、一些兒時玩伴以及許多樂手做過訪談，加上我自己在圖書館做的研究，我找到不止一個跡象可證明，他的錄

音演奏讓他的毒癮加劇。

桑尼犯了錯，長號手寇提斯・富勒（Curtis Fuller）如此表示，他和克拉克在好幾場錄音裡合作過。他本來可以有光明的前途。我不想知道他到底怎麼了。我們都有各自的麻煩。那是一段粗野瘋狂的人生，特別是對那個時代的黑人，想成功的話。有太多問題得處理，那是白人怎麼努力都無法想像的。對我們許多人而言，那段歷史並不仁慈。我不想回到那時候。我不想談它。

—

康拉德・雅提斯・「桑尼」・克拉克（Conrad Yeatis "Sonny" Clark）1931年出生於賓州赫米尼（Herminie）二號。（「二號」指的是大洋煤礦公司〔Ocean Coal Company〕第二號礦井；附近環繞著第一號礦井發展而成的更大城市，直接稱爲赫米尼。）他是露絲・克拉克（Ruth Shepherd Clark）和埃默里・克拉克（Emory Clark）八名子女中的么兒。桑尼的雙親來自施行種族隔離政策的喬治亞鄉下，後來搬到賓州，桑尼的父親也因此可以在瓊斯與勞克林鋼鐵公司（Jones & Laughlin Steel）的焦炭場工作。他們因爲遭到三K黨追殺，最後落腳在這個煤礦小村，埃默里在桑尼出生兩星期後，死於黑肺病。

父親去世後，一家人搬到同一條路幾百碼外一家黑人經營的紅木客棧（Redwood Inn）。客棧的名稱來自老闆約翰・紅木（John Redwood）先生，這家客棧爲非裔美人提供蓬勃多樣的社交活動。紅木先生的女兒珍・紅木・道格拉斯（Jean Redwood Douglass）回憶說：客棧有二十二個房間，一間舞廳，裡頭有點唱機和彈珠台，還有一間小商店。每逢週末，那個區

域的黑人就會從四面八方跑來這裡跳舞，黑人樂手則會從匹茲堡過來演奏。桑尼四歲就開始彈鋼琴，他第一次在週末舞會演奏時，還很年輕。除了鋼琴之外，任何樂器他都能演奏。我還記得他表演過薩克斯風、吉他和貝斯。每個人都對他嘖嘖稱奇。

克拉克是家人的驕傲。才十四歲，他就在著名的黑人報紙《匹茲堡信使報》（*Pittsburgh Courier*）上得到關注，變成匹茲堡市豐富多彩的爵士圈裡的一員。有篇《信使報》文章指出，十二歲的克拉克其實是十五歲，而他當然是比實際年齡看起來小很多（他的身高五呎四吋，體重一百三十磅，發育完全）。小時候因為貝爾氏麻痺症（Bell's palsy）發作，造成左側臉下半部有點僵硬無感，就像害羞小孩從嘴角吐出一兩句話的模樣。

1953年，露絲‧克拉克死於肺癌，同一時間，紅木客棧也因火災被夷為平地。家人四散分飛。在史密斯於1955年搬到匹茲堡那時，克拉克一家大多離開了。

桑尼‧克拉克跟著一名姑姑和哥哥搬到加州，他在那裡爬到爵士樂界的頂尖位置，成為洛杉磯附近何爾摩沙海灘（Hermosa Beach）燈塔（Lighthouse）爵士俱樂部的常客。那個圈子被酒精和毒品淹沒，克拉克很快就沉迷其中。1956年底或1957年初，他搬到紐約，時年二十五歲。他曾有過幾次短暫戒掉這習慣，通常是他自己跑去貝爾維尤醫院（Bellevue）接受勒戒，或是去看那位充滿爭議的神經病學家羅伯‧佛萊曼（Robert Freymann，據說披頭四那首〈羅伯醫生〉〔Dr. Robert〕就是以他為本），但他就是無法堅持。

我記得第一次碰到桑尼‧克拉克是1957年，當時我正在曼哈頓庫柏廣場（Cooper Square）上的五點咖啡（Five Spot Cafe）當侍者，爵士貝斯手鮑伯‧懷特賽德（Bob Whiteside）說。當時，桑尼是妮卡的司機〔女爵潘諾

妮卡‧德‧蔻妮斯瓦特（Baroness Pannonica de Koenigswarter），一位富有的爵士樂手贊助者〕，他跟著妮卡和孟克一起進來。那天，孟克和他的四重奏一起表演，包括強尼‧葛瑞芬（Johnny Griffin）、羅伊‧海恩斯（Roy Haynes）和艾哈邁德‧阿卜杜勒-馬利克（Ahmed Abdul-Malik）。我知道桑尼在一些很棒的唱片裡彈過鋼琴，但我知道的就這些。他的外表不像個毒蟲。看起來就像個美公子。

德‧蔻妮斯瓦特僱用克拉克當司機，把他安置在紐澤西家裡，就是為了幫他戒掉毒癮。他的毒癮是一場翻來覆去的掙扎，但大家都喜歡他這個人，希望能幫他一把，包括史密斯，最著名的莫過於他會把一些裝備「借」給克拉克，讓克拉克拿去典當。

桑尼是我哥兒們，富勒說。我們一下就變成好朋友，年紀也差不多。他是個對音樂很有研究的年輕人。和柯川一樣有個性，對自己的音樂認真得要死。他也很會寫。他很時髦。他有一種不同類型的創造力，一種獨一無二的觸動感，一種老派卻又非常現代的特質。

不過，他在紐約接二連三的初期成就，也有一個弱點：他的毒癮越來越嚴重。他越來越倚賴週期性的毒品衝腦，最後的高潮就是搞失蹤。1958到1961年間，他在原本可以豐收多產的錄音生涯裡，硬是缺席了六個月、七個月和十三個月。每一次，他都會重新露臉，錄製一些很美的音樂，然後又再次失蹤。1961年時，他是第六大道八二一號的常客，經常蹲在閣樓的走廊上。

為了了解克拉克的生平和時代，特別是記錄在史密斯錄音帶裡的那段生命——很少被記錄的一段——我翻遍1957到1962年出版的每一本爵士雜誌，想要尋找線索。加拿大的《CODA》雜誌是不可或缺的其中一本，我在1962年8月號裡，發現佛雷德‧諾斯沃西（Fred Norsworthy）的一篇文

章，主題是一位沒指出姓名的音樂家，很可能就是克拉克：這些日子最可悲的景象之一，就是這個國家最重要、當然也最具原創性的一位鋼琴手，陷入一種可怕狀況……過去三個月我見過他好幾次，看到我們的爵士大師竟然變成這般可憐的模樣，我簡直驚呆了。不幸的是，他不斷拿到的那些唱片發行日期，只會加重而無法改善他的毒癮。

　　黑人樂手和白人唱片公司的曖昧關係，在奧古斯特・威爾森（August Wilson）的劇作《馬雷尼的黑底》（*Ma Rainey's Black Bottom*）裡，有尖刻的描繪：這種關係苦樂參半，傾向一邊但也相互依賴，和克拉克出生長大、屬於煤礦公司的「那一小塊補丁」（patch）沒多大差別，金錢握有無法擺脫的力量。威爾森的劇作是虛構的；當時沒有多少聲音願意用非虛構的方式描述這種關係。非裔美籍詩人暨歷史學家史貝爾曼（A. B. Spellman）在他1996年的開創性著作《咆哮爵士四人傳》（*Four Lives in the Bebop Business*，2004年改名《爵士四人傳》〔*Four Jazz Lives*〕重新出版）裡，引用薩克斯風手傑克・麥克林（Jack McLean）的話，內容是關於麥克林沉迷於海洛因時與唱片公司簽下的不平等合約：我簽合約的時候正在挨餓……我的情況也沒改善；那時，什麼錢都是錢……今天的唱片公司都很清楚爵士樂手的問題。如果他們不清楚，就沒有那麼多爵士俱樂部可以經營下去，對許多樂手而言，發行唱片是一定要的，有些樂手還吸毒，這樣就會有更多爵士樂手繞著錢跑。

　　我請史貝爾曼多說一點唱片公司和毒癮樂手之間的關係，他說：唱片公司把有毒癮的樂手留在旗下。有毒癮的總是會預借版稅，然後總是還不了這筆錢。於是，他們還債的方法之一，就是做一張新的錄音演奏，因為有毒癮的永遠不會有錢還債。至於唱片公司這邊，你很難跟他們反駁：樂手欠他們錢，而且唱片公司的主管還可以拿出文件，證明他

們在這場交易裡損失了金錢。在我們多數人看來，這種情況實在很不健康。樂手幾乎就是唱片公司的所有物。但你很難替毒蟲辯護，因為你很難說他們的行為是正當的，而且，唱片公司的確預先借了很多錢給他們。你得看事情的兩面。

———

今天，克拉克的錄音在日本比在美國更受歡迎，儘管他從沒去過那個國家。根據SoundScan的統計——該單位從1991年開始追蹤CD銷量——克拉克1958年在Blue Note出的唱片《昂首闊步》（*Cool Struttin'*），就圖像辨識度和銷量而言，都大勝美國，也比同一時期Blue Note唱片出品、以類似樂器演奏的其他唱片賣得更好。例如，1991到2009年間，《昂首闊步》在美國賣了三萬八千張，在日本則是十七萬九千張，而同一時期，柯川1957年的經典作《藍色列車》（*Blue Train*），則是在美國賣了五十四萬五千張，在日本賣出十四萬七千張。

1986年，音樂製作人麥克‧庫斯庫納（Michael Cuscuna）在富士山爵士音樂節舉辦一場向克拉克致敬的活動，樂隊就是以《昂首闊步》的主打曲開場。才奏出前五個音符，庫斯庫納說，現場的一萬五千名觀眾就發出認得那首曲子的歡呼聲。即便在美國那些品味最好的音樂節，例如舊金山、紐約、蒙特利（Monterey）或紐波特（Newport），都無法想像聽眾對克拉克的音樂能有這麼高的辨識度。

我問經營過爵士俱樂部的小說家村上春樹，爲什麼《昂首闊步》在日本這麼受歡迎。他認爲這和1960年代「爵士喫茶店」（爵士咖啡屋）的興起有關。「《昂首闊步》的流行不是由專業評論家或銷量帶動的，」村上

在電郵中表示：「而是要感謝那些年輕人，他們因為沒錢買黑膠唱片，便跑去咖啡館聽家用音響放出來的爵士樂。這是一種日本特有的現象，至少和美國很不一樣。」克拉克那種漂浮的藍調，跟日本戰後年輕人的地下氣氛很合拍。而他的悲劇人生也無礙於他變成一位非傳統的孤獨偶像。

日本人經常用「哀愁」一詞來形容克拉克的音樂。和常見的日本美學詞彙一樣，這個詞也沒有可以直譯的英文。裡頭的第一個字，可唸作「ka-na-shi-i」（哀しい）或「a-wa-re」（哀れ）。前者的意思是感動、悲傷和憂鬱。後者可表示同情、引人同情、同感和觸動。這個字是由「衣」和「口」組成，前者指衣服或外罩，後者指嘴巴。兩個符號加在一起，就變成遮掩、壓抑或包覆情感的表達。

第二個字通常讀作「ure-eru」（愁える），意思是感到寂寞、哀嘆、傷悲、擔憂。這個字是由「秋」和「心」組成，前者指秋天，後者指心。秋天時，萬物收縮緊束，例如樹木和植物。因此，「愁」這個字意味著將心收緊，表達出一種神祕的感傷或哀戚氛圍。

—

1960年5月8日，史密斯在閣樓裡錄了紐約市第二頻道由愛德華・蒙洛（Edward R. Murrow）主持的CBS節目《小世界》（*Small World*）。在節目中，作家三島由紀夫和田納西・威廉斯拿日本與美國南方的美學做比較。

三島：我認為日本的特色之一，就是混和了極度的野蠻和優雅。這是一種奇特的混和。

威廉斯：我覺得你們日本的情形和我們美國南方各州很接近。

三島：我想是。

威廉斯：一種美麗和優雅。所以，雖然它很恐怖，但不只是恐怖，裡頭也有生命的奧祕，這是一種優雅。

野蠻和優雅的「奇特混和」，或許也可用來形容日本爵士迷聽到克拉克鋼琴時的感覺，一種浸潤了些微藍調的通透搖擺。史密斯的招牌沖印技術，也帶有類似的美感混和。

—

1963年1月11日和12日，也就是克拉克去世前兩晚，他在艾文酒店（Alvin Hotel）一樓的朱尼爾酒吧（Junior's Bar）做了演奏，那裡位於百老匯與五十二街的西北角。我們確知的下一件事，就是妮卡打電話給克拉克住在匹茲堡的姊姊，通知她克拉克死了。妮卡說，她會付錢把屍體運回他的故鄉，她也會支付適當的喪禮費用。但我們不知道，在紐約市太平間上面寫著克拉克名字的那具屍體，是不是他的。

因為在紐約和匹茲堡（當遺體送抵之後）的目擊者都認為那不是桑尼。有人懷疑，這是克拉克撩入其中的地下毒品圈的陰謀，但是，身為白人體系裡的一名非裔美人，他們寧願保持沉默。也許這單純只是太平間粗心犯的錯，畢竟在那個年代，如果你是死在「街上」，這種情況並不罕見，特別當遺體是非裔美人時。

今日，在匹茲堡郊外的鄉野小丘上，有一塊刻了克拉克名字的墓碑，那年1月中旬，屍體從紐約運來時，就是埋在那裡。但即便在喪禮上，也沒人確知桑尼的遺體究竟在哪裡。也許是埋葬在紐約哈特島（Hart Island）公共墓地裡的數千具無名屍體之一，好幾年前，因為吸毒罪名在里克斯島（Rikers Island）服刑時，桑尼曾在那座墓地負責挖墳。

11 羅尼・佛里怎麼了？

PART IV What Happened to Ronnie Free ?

1961年9月25日，在克拉克、哈樂代和麥克伊旺進入閣樓之後、克拉克吸毒過量之前，史密斯記錄了這段交流：

哈樂代對史密斯說：嘿，等你到了那裡〔日本〕，想辦法找一點梅泰德林（methedrine），因為，你知道的，它就是在那裡發明的。等你回來時，我會找到工作。老兄，祝你一切順利，我知道我很老套，但你一直都對我很好。

〔停頓〕

哈樂代：你沒有羅尼・佛里（Ronnie Free）的電話吧，有嗎？

史密斯：我根本不知道羅尼在哪裡。

—

佛里突然在1960或1961年離開紐約，而且不曾回來過。他沒有再和

瑪麗安‧邁帕特蘭（Marian McPartland）一起演出，誰也沒再見過他。
2001年，邁帕特蘭告訴我：當年羅尼和我的三重奏一起在胡桃木俱樂部
（Hickory House）演出時，我真是非常興奮。在圈子裡，他被認為是最有
希望的年輕鼓手，非常棒的演奏者。他有一種不同的風格，比較搖擺，非
常微妙。「佛里」〔free，「自由」的意思〕是個很適合他的好名字。他
不像許多鼓手，會用很誇張的方式獨奏。羅尼是我看過最棒的一個。然後
有天晚上，他突然就人間蒸發。那天他有表演，但他沒出現。之後就沒人
看過他。三十或三十五年後，1990年代初，有天我走在南卡羅萊納州哥倫
比亞市的街上，我簡直無法相信我的眼睛，但羅尼‧佛里竟然直直朝我
走來，看起來就跟以前一模一樣。我跟他講的第一句話就是，你到底怎麼
了？

—

在史密斯的錄音帶裡，除了史密斯本人之外，羅尼‧佛里是最無所不
在的一位。記錄他打鼓的錄音帶超過一百盤，大約兩百五十小時。

1960年的某天晚上，佛里和羅伊‧海恩斯分享他的爵士鼓。這些是
你的鼓嗎，羅尼？海恩斯問。是，老兄。這裡還有一些鼓棒。錄音帶裡只
有幾次可聽到佛里的聲音，這是其中一次。通常，只有他的鼓棒敲打在樂
器上的聲音，有時只有他自己單獨演練，有時則是和薩克斯風手佛雷迪‧
葛林威爾（Freddy Greenwell）或鋼琴手霍爾‧歐佛頓（Hall Overton）接力
練習，或是三人組成臨時三重奏。其他時候，都是在震耳欲聾的爵士即興
演奏會上和幾十個樂手一起被聽到。裡頭沒有佛里講的話，只有他的打擊
樂。

1965年，史密斯在羅徹斯特理工學院（Rochester Institute of Technology）的講座上，用一台旅行用的攜帶式錄音機，錄了下面這段評論：他們〔第六大道閣樓的樂手〕努力追尋一種在俱樂部演奏裡無法找到的東西。某天晚上，一個名叫佛雷迪・葛林威爾的薩克斯風手在週日晚上午夜之後走了進來。那時有個叫羅尼・佛里的鼓手在那。他們開始即興演出，一直演奏到禮拜五，幾乎沒有停頓。羅尼是個才華洋溢的年輕鼓手，以驚人的憤怒和優雅駕馭這場即興演奏。他正在進行某樣東西，尋找某樣東西，然後不斷演奏，直到發現為止。很多不同的樂手都在那個禮拜突然跑了過來，一起演出。他們走了之後，羅尼和佛雷迪依然繼續。這決心真是令人驚嘆。我深受激勵。我試著在工作裡投入同等程度的決心。

—

1960年3月24到25日。史密斯跟薩克斯風手祖特・辛斯（Zoot Sims）、鋼琴手比爾・帕茲（Bill Potts）和佛里講話，佛里那時已經在閣樓裡住了快兩年。帕茲正在琴鍵上試音：

辛斯：你們喜歡這些該死的電線和麥克風嗎，老兄？

帕茲：我喜歡這個。我喜歡這個窩，老兄。我想要弄一個像這樣的窩。

辛斯：耶，好，讓我們搬進去⋯⋯

史密斯尖叫抗議：阿阿阿格格格！

佛里：我可能不久後就要搬走了。

辛斯：你要搬走？然後對史密斯說：他一直跟你在一起嗎，老兄？

史密斯：自從我犯了錯，請他進來待個幾小時後。

帕茲：然後他一待就好幾年，對吧？

佛里：媽的，我又沒手錶。

〔笑〕

—

　　當我在1998年發現史密斯的錄音帶，並開始研究第六大道閣樓之後，佛里的名字就經常在我與樂手的訪談中出現，但似乎沒人知道他在哪裡，或他是不是還活著。

　　佛里當時確實還活著。1998年初，他在「音符」（The Note）裡寫了一篇簡短的回憶錄，那是一份貼了印花的油印通訊，由賓州東史特勞茲堡大學（East Stroudsburg University）的爵士檔案館寄送。在那篇文章裡，他提到在史密斯第六大道閣樓裡舉辦的演奏。經由口耳相傳，我得知有這篇文章，然後終於找到佛里的下落，他住在維吉尼亞州的溫泉村（Hot Springs），在一家度假酒店（Homestead Resort）裡隱姓埋名地打鼓。

　　如果我們根據史密斯花在拍攝對象上的時間和資源來衡量他的生涯，那麼佛里的重要性可以跟茉德・卡倫（Maude Callen）或阿爾伯特・史懷哲（Albert Schweitzer）並駕齊驅，後面這兩位是史密斯最經典的專題攝影的主角。不過佛里並不是新聞專題的主角，這讓史密斯對他的記錄顯得更真情流露。我們看到史密斯沉醉在那種沒有預設目標也沒有截止期限的記錄裡。

—

　　羅尼・佛里，1936年1月15日出生於南卡羅萊納州的查爾斯頓（Charleston）。母親黛西（Daisy）是調酒師，父親賀比（Herbie）是賭場荷官、計程車司機，並替城市收垃圾。姊姊瓊安（Joan）早他兩年出生。這家人住在春日街（Spring Street）三十八號，是查爾斯頓最窮的街區之一，位於黑人區和白人區的交界處。賀比・佛里不管怎麼看，都是個凶暴的酒鬼。黛西則是個甜美又會掙錢的女人，但無法對抗丈夫酒醉後的連篇醉話。賀比從沒實現他的樂手夢，於是當羅尼六歲就表現出對打鼓的興趣時，賀比就逼迫他去完成夢想。

　　羅尼的父親對他很凶，很可怕，已故的黛兒・柯勒曼女士（Ms. Dale Coleman）表示，她是一位作家、小學老師，也是跟佛里一起長大的好朋友。他逼羅尼一直練習練習，練到手指都流血。他明明對羅尼的才華感到驕傲，卻總是跟羅尼說他不夠好。他唯一會表達的東西，就是暴力的表達。凡是你說得出來的，他都對羅尼做過——吼他、踢他、打他、甩他巴掌。

　　諷刺的是，我大多數的實務技巧都得歸功於我老頭，佛里說。我之所以有這些能力，是因為我老爸從小就逼我練習。然後某一天，我就下定決心，我一定要變成有史以來他媽的最棒的鼓手。他會在半夜喝得醉醺醺回來，把我搖醒，要我把那天學到的東西打給他看，那些基礎入門。如果他覺得我打得不夠好，他就會巴我的頭，踢我，捐我，打我。然後，隔天晚上他回到家，完全是另一個樣子，他抱我，說他有多愛我，說我將來會變成有史以來最偉大的鼓手。他聞起來永遠是酒精的味道，不管是打我或抱我的時候，是這個極端或另一個極端。全都讓人不舒服，至少可以這樣說。

　　我知道，只要我變得夠好，這些鼓就會是我離開這座小鎮的門票。不

過老實說，我也很享受打鼓。鼓的聲音似乎總是能為我注入勇氣、靈感，讓我覺得凡事都有可能。在歷史上，鼓曾經是戰爭的工具，用來鼓舞軍隊的士氣。對我也有同樣的功效。

八歲時，羅尼跟著一名當地老師派屈克・李奧納（Patrick Leonard）上打鼓課。他練習得很勤奮，已故的李奧納說。我記得有次經過他春日街的家，那時他還是個小男孩，我看到他在前門外面的階梯上用他的鼓棒練習。

柯勒曼和其他兒時玩伴也說，佛里會把椅子或牛奶箱反過來，用鼓棒在上面連敲好幾個小時。十二歲那年，佛里開始偷偷潛入該城黑白兩邊的酒吧和俱樂部，跟爵士與藍調樂團一起演奏。

1952年，佛里十六歲的時候，在父母的祝福下，和「湯姆・威克斯與他的快樂瘋帽子」（Tommy Weeks and His Merry Madcaps）這個音樂喜劇三人組一起上路。我在查爾斯頓的巴士站跟爸媽揮手告別，去追尋我的名聲和財富。瘋帽子是個可怕的三人組，有搞笑的帽子和很糟的笑話諸如此類，但它讓我有機會看到這個國家的很多地方。我們抵達明尼亞波利斯（Minneapolis）時，我離開三人組，找到一個酬勞更好的工作，跟皇家美國秀（Royal American Shows）一起表演色情秀，那是一個從佛羅里達州坦帕市（Tampa）來的巡迴馬戲團。這是一次了不起的經驗，一個青少年跟一群怪胎和巡迴藝人一起在路上旅行。

到了1955年，鼓手羅區和小號手克里夫・布朗（Clifford Brown）以及薩克斯風手桑尼・羅林斯（Sonny Rollins）合作的唱片影響了佛里。他知道自己必須搬到紐約市，跟那種水準的樂手一起演奏。於是他搬到史坦頓島上，和家族的一名朋友一起住，一個叫迪克・泰倫斯（Dick Tarrance）的男人，佛里小時候，他曾經寄宿於佛里在查爾斯頓的家。佛里找到工作，在

史坦頓島替酒吧的歌手和喜劇演員伴奏，直到他拿到「在地802」（Local 802）的樂手工會證，讓他有資格在曼哈頓演奏。這座城市對這位年輕藝術家造成深遠的影響。

　　泰倫斯的這棟房子，就好像是位於史坦頓島連綿山丘的頂端，有一扇風景如畫的窗戶。我永遠不會忘記，我搬到那裡的第一天，我想大概是1955年聖誕節前後，然後第一個早上居然就下雪了。我們爬起床，拉開窗簾。我是從南卡羅萊納查爾斯頓來的，那裡從沒下過雪，也沒山丘。所有一切都是又平又直。我永遠忘不了那天早上往外看到層層山巒在我們腳下，還有那些覆滿雪的屋頂。那是我這輩子看過最讓人嘆為觀止的景象。

　　幾個月後，佛里收到他的工會證，開始在曼哈頓工作。

　　沒有一個地方像紐約，特別是在我心裡，因為我這輩子一直聽到關於紐約的事，那裡的氣氛。小時候，每個來到查爾斯頓的樂手，每個你跟他說過話的樂手，都說，嗯，你一定要去紐約。

　　於是我對不夜大道（Great White Way）有了這些概念，你知道的，一躍成名啦，名聲啦，財富啦，那些荒謬可笑的想法。然後突然間，我就在那裡了，那感覺就像是我跑進了故事書裡面。有很長一段時間，這是一種超現實的經驗。我記得有一次，我在曼哈頓的一家旅館過夜，那時我還住在史坦頓島。我有場表演，因為時間太晚來不及搭渡輪回史坦頓島。我的房間在一棟時髦小旅館的二樓，離百老匯只有幾個門。大約是在四十幾街，我想。房間的窗戶連簾子都沒有，我可以打開窗戶，看著下面的四十六街或管他哪條街，再遠一點，就可以看到百老匯。那就像是小孩子透過魔鏡之類的東西看世界。我在紐約的前一兩年大概都是這種感覺，就像我是夢遊仙境裡的愛麗絲，之類的。〔嘆氣〕

　　這很嚇人，因為查爾斯頓是個沉睡的南方小鎮。紐約讓你覺得自己真

的、真的、真的、真的很渺小，完全不重要。在我離開查爾斯頓之前，我
就有這感覺了，所以這就像是〔嘆氣〕在紐約市被所有這些人包圍，但卻
是我經歷過最孤獨的時刻。就算我身邊有朋友或什麼的，但我還是覺得寂
寞，因為他們在那裡好像覺得很自在，你知道的，在那裡覺得很舒服，似
乎一切都很正常，但我卻覺得我是處在一個超現實的另類世界。

　　也就是說，這是重大的文化衝擊。要害怕的很多。總之我很害怕，
因為我沒自信。我很確信我不可能成大器〔笑〕，我不斷受到衝擊，
因為我不停得到演出機會，老兄，所有合作的傢伙都是我在《強拍》
（*Downbeat*）雜誌和《節拍器》（*Metronome*）和巴拉巴拉地方讀到的
人。其中有些人的照片就貼我臥房的牆壁上，是這種人誒，老兄，在這
裡，我居然跟這些人一起演奏。

　　我就是會緊張啊，老兄。我就是——恐懼也是一種信仰。而信仰的力
量非常強大，跟你信仰什麼根本無關。如果你的信仰對於某件事是正面積
極的，它就會很強大。但如果你的信仰是消極的，就會像我一樣，因為來
到這個圈子時，我是個毀損品，因為我——我有個飽受虐待的童年，我從
沒真正學會如何應對。〔清嗓子〕

　　佛里在紐約的第一場正式演出，是在非百老匯的《鞋帶滑稽劇》
（*Shoestring Revue*）裡擔任樂池樂隊。傑出的貝斯手奧斯卡・比提福德
（Oscar Pettiford）也參與了其中一場演出，並被佛里的獨奏吸引住了。奧
斯卡——O.P.——幾天後打電話給我，要我跟他在幾張錄音演奏裡合作，佛
里說。一夜之間，我就開始拿到這些不可思議的演出機會。但這一切實在
發生得太快了。

　　到了紐約之後，是的，每個人都吸大麻，影子威爾森（Shadow
Wilson）還介紹我吸海洛因。他絕對是我的兒時英雄。我第一次在鳥園俱

樂部（Birdland）看到他，差不多是十二歲，我爸媽帶我到紐約時。影子那次是和艾羅・嘉納（Erroll Garner）合作，而且大多數時候就是輕輕刷一下，但他就是打中我了。他就是那麼有品味，那麼搖擺，一切都完美得恰到好處。等我搬到紐約後──也就是六年後，你知道的──有天晚上我在波希米亞咖啡（Café Bohemia）碰到他。那天他和洛伊・艾德瑞吉（Roy Eldridge）合作。有人把我們介紹給他，還跟他說，我是新鼓手。他開口的第一句話就是：「羅尼，你想不想嗨一下？」

我以為他說的是草〔grass，指大麻〕。於是我說：「當然，老兄。」他接著說：「那來樓下。」他掏出一小包白色粉末，和一個火柴盒蓋，用蓋子邊緣舀了一點出來。他接著把火柴盒蓋撕下一小塊，又舀了一點，遞給我。我根本不知道該怎麼做。所以我說：「不，你繼續。」〔笑〕於是他繼續〔吸〕：「呃。」於是我跟著做〔吸〕：「呃。」我想，我們在每個鼻孔至少都做了一兩次。

然後他說：「走，我們去對街。那裡有一間小酒吧。我們去喝啤酒。」但我最遠只能走到巷子，接著連膽都要嘔出來了，老兄，吐超慘的。不過，吐完後的感覺挺不賴。然後可怕的事就這樣開了頭。

二十歲那年，佛里的事業和生活風格開始起飛：有天晚上，我碰到O.P.，在朱尼爾酒吧，伍迪・赫曼（Woody Herman）也在那裡。O.P.一直跟伍迪說我多棒又多棒。我們三人一起離開酒吧，去了O.P.的公寓，他和我在那裡即興了一段給伍迪聽。幾天後，伍迪的經理打電話給我，說要把他樂團裡的鼓席給我，那個樂團是小時候我和爸媽一起聽的樂團！我的好幾位英雄就在那個團裡。我簡直無法相信！但我的情緒還沒做好準備。我很害怕，我失去所有自信。我一直做噩夢，夢裡我用棒球棍那麼粗的鼓棒打鼓，無法跟上樂團的節奏──鼓棒實在太重了──然後伍迪站在我面前大

吼大叫。真是太可怕了。我滿身是汗地醒來，老兄。我嚇得整個人都麻痺了，排練和演奏時我聽不見音樂。我根本抓不到。如果你很害怕，你就聽不到音樂。

1956年，佛里在伍迪・赫曼的樂團裡只待了幾個星期。在克里夫蘭的一次災難性演出後，赫曼把他開除。佛里的爸媽那天晚上還開車去克里夫蘭看他演出。佛里整個被擊垮。

我在後台哭了。鍵盤手維克・費德曼（Vic Feldman）有顆道地的溫柔靈魂，他試著要安慰我，佛里說。他告訴我，這不是世界末日。但那時我滿腦子都是我完了。我爸媽從查爾斯頓一路開車過來，看到的卻是我被炒魷魚。

佛里回到紐約，繼續找到好工作，但他的用毒量暴增。他戒掉吸食海洛因的習慣，改用可待因糖漿來消除緊張不安。但他也開始使用更大量的酒精、大麻，特別是安非他命。我是個神經分分、容易緊張、亂七八糟的傢伙，佛里說。如果我在街上發現一顆藥丸，我就會把他丟進嘴裡，根本不管那是什麼。有一陣子，我一天會吃掉一百顆安非他命。

佛里在紐約好幾個不同的閣樓裡尋找住宿，最終在1959年於第六大道八二一號紮鼓落腳。這裡的悠閒氣氛讓他覺得自在，也沒有公眾壓力，他在這裡演奏出最偉大的作品。

—

我請佛里形容一下他住在閣樓時和史密斯的關係：嗯，史密斯是——他是一個怪人。我從沒真正了解他。他永遠在工作，永遠有各式各樣的計畫在進行。他的桌子和所有檯面都放滿了照片和底片和圖表和天知道的那

堆——錄音帶，因為他錄了所有的即興演出和其他一切。但老實說，我不記得是不是真的和這個人有講過什麼話。他很投入他的工作，我則是都泡在音樂裡。這是一種共存，勝過一切。他總是忙著他的事，然後我忙我的，差不多就這樣。我們，你知道的，是有某種程度的友誼，因為我知道如果他破產了，他會毫不猶豫地跟我借錢，如果我有的話，反過來也是。我們會交換東西——他會給我一些他所謂的「精神振奮劑」（psychic energizer），我也會給他右旋甲基安非他命（Desoxyn）或手邊有的東西，我猜他有處方籤可以弄到這些東西，不管它們是什麼。那聽起來就像是你想試試某樣東西，「喔，對啊，我想要提振我的精神」之類的。我們兩個都很拼命，當我們開始辦正事的時候。

有件事情人們不常談到，就是你幾乎得躲起來才有辦法精進你的才藝。你必須隔離起來，才有辦法練到夠好的程度。那就是史密斯的閣樓提供的東西，一個可以隔離和練習的地方。那就像是一個地基之類的東西，整個音樂文化都繞著它興建——藝術都這樣，你知道的。他們總是被放逐到頂樓、閣樓、地窖、煙霧瀰漫的夜總會之類。也就是說，都是一種高壓情境，而你處的環境，人們都在裡頭喝酒、吵鬧等等。

但我不覺得這有多不同。我猜，樂手還變得有點——我真的不知道怎麼說！我會說，樂手可能把它帶到大多數人無法達到的極致，但是老兄，有很多生活在所謂正常社會裡的人，其實是一些他媽的酒鬼、毒蟲和瘋子，只是打扮成普通人的模樣。誰知道這種情況會發展到什麼程度？所以，我只是想擺脫這種臭名，因為，你知道的，那並沒什麼不同。

我問佛里，他為什麼突然離開紐約，而且一去不回。接下來的故事花了他五個半小時，伴隨著幾次休息，其中包括睡了一晚。然後史密斯在故事裡扮演了微妙的核心角色。

對我來說，事情開始轉變是我在村門俱樂部（Village Gate）和摩斯（Mose Allison）合作的時候。我忘了是誰彈貝斯。那時我們在和霍瑞斯・席佛（Horace Silver）對戰。是他的團跟〔小號手〕布魯・米契爾（Blue Mitchell），還有〔薩克斯風手〕喬治・柯爾曼（George Coleman）？打鼓的是羅伊・布魯克斯（Roy Brooks）。我忘了貝斯手的名字。但我撞到某種低潮期。我像坐雲霄飛車一樣，這一分鐘在最頂端，下一分鐘就俯衝而下，經過中間的每一點。我有嚴重的毒品問題。

不管我對自己做了什麼——我覺得，只要我跟〔某些樂手〕一起演奏，我立馬就能得到療癒，你知道的，這個團或那個團，或我在這個場子演奏。我會得到認可，這一切會讓我感覺良好，讓我有信心，讓我感覺自己很健康，你知道的，給我某種自尊。但無論如何，我還是原來那個神經質、緊張兮兮又一團亂的傢伙。事情越變越糟。當然，你在一個圈子裡待越久，你就越難離開，我那時真是非常沮喪。我已經盪到谷底。

好，那時我跟摩斯・艾利森在村門合作，他是那種——你知道，他那時非常受歡迎。我愛這類演出，但我還是有這種內在騷亂，這種衝突，這種偏執，或管他是什麼精神錯亂。我無法形容當時的狀況有多糟。我已經到了吞下一百顆藥丸也沒感覺的程度。

有天晚上演出開始前，我和摩斯有點衝突。他總是對我很好，老兄。他給我演出，找我一起錄唱片等等，那時根本沒有其他人想僱用我。他就像是忠心耿耿的朋友和心靈導師。不過，那個晚上，我們為了一件蠢事有了口角，完全不重要的那種事，因為那根本都是我自己胡思亂想的，基本上，或至少有百分之九十八。這真的讓我很傷心，因為我們一直合作得很好，很享受一起演奏的感覺，我又真的很感謝他感恩他，這麼喜歡我和我的音樂。

　　衝突之後，我們走上演奏台，然後某種火花爆了開來。我打出我這輩子最棒的演奏，而且是在最放鬆的狀態。有一種雙管齊下相得益彰的整體感。我能想到的所有東西都能在最正確的時間分毫不差地打到那個點上。

　　我們演奏，我們搖擺。我們真的緊密相連。對我而言，那感覺就像是進入一個全新層次，是我自玩音樂以來到當時為止的最棒經驗。那就像是超凡入聖啊，老兄，是我想都不敢想的完美境界。

　　我們下了演奏台——嗯，我應該說，我們的爭執和種族主義有點關係，我感覺到，摩斯在講到席佛時，做了一點帶有種族主義的評論。事後回想，我可以理解，那只是摩斯的冷笑話。我不記得他確切說了什麼，但我知道，我完全是透過我那個他媽的神經病眼鏡去解釋它。但這起衝突不知為什麼點燃了音樂。總之，我們下了演奏台，那裡有張桌子旁邊坐了一群黑人，其中一個人喊我說：「嘿，鼓手！」我看了看，他說：「你很不錯。」

　　我回到吧檯裡，酒保告訴我，剛剛有個坐在那裡的人，問了一些和我有關的問題，一直在說我的事。我走到門廳，〔鋼琴手〕卡拉・布雷（Carla Bley）那時是衣帽間的女服務生。她說：「喔，有人給你留了口信。」我說：「是喔，說了什麼？」她說：「有個陌生人要我告訴你，你真的很棒。」

　　這些似乎都是些小事，但它們迅速加在一起。我從沒拿過這樣的口信。我走進男生休息室，關進小房間，鎖上門，跪下來，像小嬰兒一樣大哭，老兄，這些經驗加總起來實在是——那就像是把我從他媽的危險深淵裡救出來。

　　那天晚上演奏後我走回家，那時我和金住在閣樓裡，我打開門，看到金和一位坐在凳子上的民謠歌手〔有可能是內卡瑪・韓德爾（Nechama

Hendel），一位當時經常出入閣樓的以色列歌手〕彈著吉他，唱著宗教和靈性歌曲，那歌聲引發我的共鳴，和我剛剛在村門裡的強烈經驗相呼應。

　　我走到閣樓後面的房間，坐在金擺在那的躺椅上。我請上帝讓我看到祂的臉。我看著牆壁，突然間，我看見一隻羔羊的頭進入池中，喝著水。然後祂抬起頭，你可以看到水從祂的雙唇滴下，你可以認出那是一隻羔羊。我在背景裡看到翅膀拍打著，我認出那是一隻鴿子。

　　嗯，這八成是某種潛意識圖像，是我在上主日學時種下的。小時候，我媽都會帶我們去主日學。所以，我不知道它是從哪兒來的，但我把羔羊和鴿子當成上帝之臉的象徵。我感覺，我的祈禱直接而且立刻就得到回應，老兄！

　　後來，我搞懂這後面的機關。在我身後、高過肩膀的地方，有一個史密斯的書櫃，上面有一盞檯燈，有一杯水——呃，有一個瓶子，裡面插了一枝花，一枝莖很長的花。瓶子旁邊有一個玻璃杯，史密斯在那裡放了一個風扇，那堆電風扇裡的一個。電風扇的風把花吹進玻璃杯，然後花開始滴水。它的影子投射到牆上，看起來跟羔羊頭一模一樣。翅膀則是一本翻開的書，躺在書架上，書頁被電風扇吹得啪啪啪。

　　但我看到的真相，絲毫沒減損我感受到的體驗。我仔細觀察了差不多一個禮拜，每件事都讓我更加確認我的感受。

　　金的藏書一排又一排，你能想到的所有類型都有。我拿起一本書，隨便翻開一頁，那些字一下就把我吸引住。我就這樣像接了插頭似地，進入一種全然不同的體驗層次。我有了深刻的覺醒。

　　金有很多佛教、印度教、基督教和猶太教的書。他還有妥拉（Torah）、聖經、薄伽梵歌和古蘭經。就像是閣樓裡的圖書館。我可以想像到的所有東西都在我的指尖上。我閱讀這些東方人，這些人的東西真的

很有道理。和我看過的東西完全是不同路數。我在那裡寫了好幾天，根本沒離開那該死的閣樓。打鼓、閱讀，偶爾抓到一點時間小睡一下，我就是心滿意足地待在那裡，埋頭研究。

你別忘了，我十六歲就離開學校了，那時我只有二十幾歲，所以，當我讀到這些文字——像是「當學生準備好，師傅就會出現」，或是「教師現身」或諸如此類的——我幾乎可以聽到鑼鼓聲在背景中響起：「咚咚！」我心想：「我準備好了！可以開始了！」

我要動身尋找師傅。於是，某天晚上我很晚出門，開始沿著街走。我緊張又興奮……我八成是走到二十幾街的某個地方。我想，我是往東走。也許走到比格林威治村遠一點，甚至有可能是東村。

我經過一群看起來像是醉鬼的人，他們彎腰坐著，拿著一瓶酒傳來傳去。裡頭有一個骨瘦如柴的小黑人——大概五呎六吋或七吋——有一張真的好大的嘴巴，聲音聽起來惹人厭，是那種主導全場的聲音。我從旁邊走過。接下來我知道的，就是這個傢伙離開他的小組，走在我旁邊。他說：「不好意思，先生，你介意我跟你一起走嗎？」

我說：「我只是隨便走走，沒特別方向。」或之類的。

他說：「嗯，如果你無所謂，那我蠻想跟你一起走。我的名字是小吉米·約翰二世（Little Jimmy John Junior）。」

師傅出現了，佛里笑著說。

——

接下來的故事，佛里花了三個小時才講完。我們暫停了好幾次去上廁所，佛里也可順便遛遛他的黃色拉布拉多，名字叫金條（Nugget），讓牠

呼吸一下乾爽乾淨的阿帕拉契山空氣。

　　等我們坐回屋裡，佛里繼續述說和小吉米・約翰二世有關的故事，而且每隔一段時間，就會加上一句「我知道這不太合理」和「我知道我講的順序有點亂」。

　　那個故事基本上是這樣：這兩個男人花了三天的時間在城裡四處閒晃，在多間酒吧裡因為吵鬧和惹人厭被趕出，在車水馬龍中橫越馬路，害車輛紛紛急煞，對於自己的行為會有什麼後果完全不擔心也不在乎。然後在某個時刻，佛里和他的師傅分開了，佛里繼續一個人做著那些任性不羈的動作和行為。最後，他遭到警方逮捕，送進貝爾維尤的精神病房。

　　「佛里怎麼了」這句話，把故事帶回第六大道閣樓。他告訴我的故事，呼應了那少數幾位還在世的閣樓樂手的模糊記憶。例如，2005年6月，鋼琴手喬伊・馬斯特斯（Joey Massters）在他位於華盛頓州貝林漢（Bellingham）的自宅接受訪談時指出，佛里遭警方逮捕是因為「瘋狂亂闖馬路」，並把他送進貝爾維尤。貝斯手桑尼・達拉斯（Sonny Dallas）也有類似的回憶。佛里被關那陣子，這兩位樂手都去看過他。

　　幾個禮拜後，佛里的爸媽開車到紐約，把他們二十四歲的兒子從貝爾維尤保釋出來。他們把他帶回查爾斯頓。經過一陣子的休養和清醒，佛里重新回到紐約，重新投入爵士圈，重新住進史密斯的閣樓。

　　這是一個全新開始。佛里重新在演出上求表現。他抓住與瑪麗安・邁帕特蘭合作的大好機會。事情看起來逐漸好轉。然後，某天晚上，他走在第六大道要去胡桃木俱樂部工作時，小吉米・約翰二世竟然就從同一條路上的某個門裡蹦了出來。狂歡掃街再次重演。他沒出現在與邁帕特蘭合作的演奏會上。最後，他以胎兒姿勢躺在某個不知名浴室的地板上。

　　事情就這樣突然發生。我不記得起因是什麼，但我記得我躺在浴室的

地板上，像個小嬰兒似地哭個不停，無法控制。我好像還跟小嬰兒一樣踢手踢腿的，你知道的，就是「哇！哇！」哭那樣。我那時想到我媽。那感覺就像是一整波記憶的浪潮不停湧來，把我帶回到嬰兒時代，比童年時代更小。裡頭充滿了各式各樣溫柔的真情和愛，還有對我媽的依戀，那就好像我真的回到嬰兒時期，不管那時間究竟有多長。我不確定是幾分鐘或幾小時或幾天。

　　等到這波浪潮結束，我感覺自己被徹底清洗過。我覺得多年來甚至連我自己都沒意識到的創傷、壓抑和緊張都被沖走了。我感到自由，老兄。我真的覺得我已經把所有的煩惱都甩掉了。那是一種無法置信的經驗。於是我想：「嗯，好，我在這裡的工作完成了。」

　　我完全放棄演奏。我回到查爾斯頓，再也沒回來。我打電話到史密斯的閣樓，請某個人把我的鼓運到查爾斯頓。我在院子裡把它們燒了。

PART V

12 塔馬斯・詹達

Tamas Janda

1958年秋天，對十八歲的湯米・瓊斯（Tommy Johns）而言，情況並不順利。那年他從克羅頓哈蒙高中（Croton-Harmon High School）畢業，找到工友的工作，和母親、繼父和四個弟妹住在一間沒有暖氣又會滲入寒風的木屋裡，房子距離哈德遜河和鐵道大約兩百碼。父母有錢可買點啤酒、便宜的烈酒和一些小東西。有天早上，湯米起床，穿上過大的二手瑞典軍大衣，跟家人說他要去街角買香菸，然後就搭便車到五十哩外的曼哈頓。

在格林威治村下車後，他閒逛到第六大道，之所以選這條路，其實沒什麼特別原因。當他在第二十八街過十字路口時，他突然認出一個很像史密斯的人站在路旁，身邊停著一輛重型拖車。

湯米在克羅頓的時候，曾經跟史密斯的兒子派屈克和女兒瑪麗莎一起上學。他也去過史密斯那棟寬敞的石頭房子，位於小鎮另一頭的安靜街區。湯米知道史密斯先生曾經是有名的攝影師，替《生活》拍過二次大戰和其他重要的主題，而現在，他就站在人行道上抽菸，看起來淒涼落魄。

史密斯看到那孩子朝他走來：

湯米，你怎麼會在這裡？

今天早上我離家出走，我逃家了。

喔，那我們倒是同病相憐。我也離開我老婆和家人。這輛貨車上面裝滿了我的東西。我需要個人幫我搬進這棟閣樓。我需要個人幫我釘架子和櫃子，還有整理打點。你需要工作嗎？

瓊斯就這樣在史密斯的閣樓待了兩年。

———

湯米·瓊斯加入那本社會棄兒的花名冊，這些人都找到自己的方法爬上第六大道八二一號的樓梯，進入史密斯那個與世隔絕的偏執世界。史密斯用鉛筆或鋼筆在二十多盤錄音帶上寫下「湯米·瓊斯」或「T·瓊斯」的標籤，但是在我尋找史密斯所記錄的那些人時，瓊斯的身分有十幾年的時間，一直是我研究生涯裡長期未解的謎團之一。

我漸漸可以在錄音帶上認出瓊斯偶爾出現的聲音。他似乎不是一名樂手，比較像個幽靈。我想像他在距離錄音機十呎外的地方，悠閒地抽著大麻，喝著一杯萊茵黃金（Rheingold）啤酒——你幾乎聽不見他的聲音，他只是人在裡頭。

社會安全死亡索引（Social Security Death Index）裡沒註明湯米·瓊斯的死亡訊息，於是我繼續追查。我的同事丹·帕特里吉和我追蹤了全國各地好幾十個叫作湯瑪斯、湯姆、或湯米·瓊斯的人，這些人的年紀都符合，但沒有一個是對的。然後，2009年10月，史密斯的兒子派屈克——當時是一名退休的賽車技工——寄了一封電子郵件給我：「我找到他了。」他們

透過一個幫助人們尋找失聯同學的網站取得聯繫。

那時，瓊斯住在多明尼加共和國，名字是塔馬斯・詹達（Tamas Janda），我們馬上開始通信。他告訴我，塔馬斯・詹達是他出生時的名字，他是在1967年母親過世時，從她的正式文件中知道的。

詹達離家出走搭便車到曼哈頓這件事，是他人生中多次搬遷裡的第一次。1970年代，他結束在佛羅里達的營造工作。然後在加勒比海的眾多小島中跳來跳去，學習烹飪，開過幾家酒吧和餐廳，其中一家無骨燒烤店（No Bones Café）還出現在《加勒比海旅遊與休閒指南》（*Caribbean Travel & Leisure*）上。2010年初，有個朋友用便宜的價格把佛羅里達奧蘭治市（Orange）一間空的活動屋租給他。於是已經七十歲的詹達，又再次踏上搬遷之路。

2011年春天，我從北卡羅萊納開車到奧蘭治，去拜訪詹達。我停車時，他已站在車道上等我。詹達白頭髮，留鬍子，戴眼鏡，襯托出熱愛戶外活動的黝黑皮膚和摔角手的體格。天空看起來就快下雨，於是我們揮揮手後，隨即走進他的拖車。我們坐在他的廚房餐桌旁，盤子上擺了香辣雞和好幾罐百威啤酒，他跟我訴說他的故事，在這同時，轟隆隆的雷聲也收進我的錄音帶裡，雨水在拖車車頂沖刷。

我是1940年出生的，就在我爸媽從羅馬尼亞或匈牙利或之類的地方穿越艾利斯島（Ellis Island）後的第三天。他們是吉普賽人，為了逃離納粹魔掌，你知道的，真正的吉普賽人都無法確定自己究竟是從哪裡來的。我媽是柏莎・莉莉安・克林蔻・詹達（Bertha Lillian Klimko Janda）。我爸是約瑟夫・詹達。我還是小嬰兒時，他們就離婚了，我媽改嫁給李・羅傑・瓊斯（Lee Roger Johns）。他在1944年收養我，他們把我的法定姓名改成湯瑪斯・麥可・瓊斯（Thomas Michael Johns）。到現在，那還是我的法定姓

名，但從1967年開始，我平常就改用出生時的姓名。

　　我媽喝太多了，後來她還上癮含有可待因的中樞性咳嗽抑制劑。我繼父的情況更糟。他每個禮拜賺八十塊，四十塊都花在啤酒和酒吧上。他們總是吵架打架，有時還會用摔破的酒瓶或刀子之類的。最後就是勞動警察上門。我們有一個煤爐，那是我們唯一的熱氣來源。房子沒有任何保暖設備。晚上你不能在床旁邊擺一杯水，因為會結凍。

　　我高中時有一堆麻煩，因為我們很窮，我爸媽酗酒，我還戴了一副厚眼鏡。我受到很多霸凌。他們叫我書蟲和四眼田雞。我手上有疤，是那些惡霸用香菸燙的。到了十四歲左右，我決定不再忍受屈辱。我開始練舉重，參加武術課程。我回去，把那些霸凌我和取笑我家的每個人都踢到吃屎。有時，我第一仗打不贏，不得不打第二次或第三次。但最後，我把他們每一個都踢到滿地爬。

　　我十歲大的時候，我媽的身體真的很糟。她差點就活不下去。我是五個孩子裡的老大，我學會在煤爐上煮飯。上高中後，他們只讓我上半天課，這樣我就可以工作，養活我弟妹。

　　高中畢業後，我知道我必須離開那裡。但這很痛苦。我知道不管我工作得多努力，不管我多辛苦，我都無法真的替我弟妹做什麼，我爸媽也是。這很慘。於是我逃了。

　　金有張工作室沙發和一張躺椅，我就睡在那裡。我在閣樓裡的工作，就是釘架子，整理環境，給每樣東西貼上標籤。我們從沒談過錢的事。我得到的酬勞，就是頭上的屋頂，還有食物，一堆酒，偶爾抽點大麻。金喝很多，他也吃快速丸。我從來沒喜歡過吃快速丸這主意。

　　在我十九或二十歲生日時，金給了我一台間宮牌（Mamiya）三十五釐米相機，配上五十五釐米的鏡頭和可卸式暗盒。我用它拍了幾張照片，有

一天，我拍了金站在閣樓裡的模樣——他手上拿著萊卡，頭傾向一邊。在背景中可看到所有的軟木板和保麗龍板上都貼滿了他的工作參考樣片。金的貓「未定」（Pending）也在背景裡。他是一隻流浪貓，跟金一起生活。人們會問：「你的貓叫什麼名字？」金就說：「他的名字叫未定，我還沒打定主意。」

　　有一天，金跟我說：「明天艾迪和葛蕾絲要過來。」我根本不知道他講的是誰，原來是紐約現代美術館（MoMA）攝影部門的愛德華・史泰肯（Edward Steichen）和葛蕾絲・梅爾（Grace Mayer）。我想那是史泰肯在位的最後一年，後來就換了薩考夫斯基（John Szarkowski）。金鼓勵我把我拍的一些作品拿給他們看。那時我是個逃家的十九歲無名小卒，只有背包裡的幾件衣服，和金給我的一台相機，然後現在居然來了現代美術館的這些大頭。我拿了一些照片給他們看，他們想要我幫金拍的肖像。它可能還在現代美術館收藏室裡的某個地方，但我沖的相片和底片早就不見了。

　　詹達站起來，又去拿了兩罐百威。回來時，他遞了一罐給我，我則提出打從對談一開始就在我腦中盤旋的問題。

　　為什麼史密斯會讓你在閣樓裡待那麼久？

　　詹達的眼眶濕了。他停了一下，然後摘下眼鏡，擦了擦臉，喝了一口冰啤酒。

　　我這輩子大部分時間都是個難搞的混蛋，但我真的很心軟。

　　他又停了一下。

　　你應該還記得，我是個真正的窮孩子，在一個不怎麼好的環境裡長大，金知道這點。他是一個極度敏感的人。但他也誠實得要死：誠實到會痛的程度。他很誠實面對的事情之一，就是他是個窮丈夫和窮爸爸。他沒假裝。但他的同情心和同理心也是誠心誠意的。那幾乎就像是金的體內有

一隻眼睛渴望看到這一切。我不知道該怎麼解釋。不是有那麼多人真的能懂得美麗、痛苦和醜陋。大多數人都不想記得自己是有人性的,因為人性的本質就是痛苦和醜陋。但金卻是想盡辦法在尋找它。

詹達和我花了幾個小時談話和聽雨。他跟我聊了拖車外的那些辣椒。幾個禮拜後,他寄給我好幾批不同的辣醬,還有一個裝滿不同辣椒種子的信封。

—

隔天開車回北卡羅萊納時,詹達說的那些沒人要、受唾棄的人類形象困擾著我——他認為美麗與痛苦是不可分割的,史密斯寧可用自己和親近的人為代價,去換取這個二合一。而促使我在十幾年間不斷尋找詹達,最後終於在網際網路的協助下找到他的動力,也是這樣東西,無論該怎麼形容它。

13　多莉‧格蘭‧伍德森
Dorrie Glenn Woodson

人們經常將史密斯描繪成典型的二十世紀中葉男性自我主義藝術家，而且不無道理。但是他在第六大道八二一號這棟閣樓裡留下的作品，還是有些與自我無關的部分，特別是他的錄音帶；他不能拿這些素材做任何東西，也無法實際銷售，就算是爲了消磨他的熱情，錄音這種行爲也違反他向來聞名的手藝技巧。換句話說，他的自我似乎不會激勵出他的錄音作品，而這些作品倒是促使我走進一些與他的攝影截然迥異的方向。

—

1954年，也就是這棟建築的「爵士閣樓」時代剛剛揭幕之際，它的原始租戶之一，是攝影師哈羅德‧范因斯坦（Harold Feinstein），他是史密斯的老友和助手。他和受人敬重的茱莉亞音樂學院（Juilliard）老師霍爾‧歐佛頓（Hall Overton）在四樓比鄰而居，後者在他的房間裡用並排的直立

式鋼琴教課。1955年，鋼琴手多莉‧格蘭（Dorrie Glenn）搬進來跟范因斯坦一起住，1956年她懷孕了。因為閣樓的環境不適合新生兒，多莉和哈羅德隔年搬了出去，史密斯搬進來，接收歐佛頓隔壁、面向街道的四樓另一半。

多莉和哈羅德搬走之前，在閣樓裡辦了最後一次晚宴，作家阿娜伊斯‧寧是賓客之一。她在日記中捕捉了當時的場景：

昨晚在哈羅德‧范因斯坦家吃飯。一間長型的閣樓房間，橫跨一整層樓，地板坑坑疤疤，不太平坦。高挑圓臉的哈羅德向我們展示他的作品。他太太膚色白皙，金頭髮，懷孕了。房間的前半部都是他的攝影設備。中間有一張雙人床。後半部有一個爐子、一張桌子和一個冰箱。就是我在巴黎所認識的波希米亞人那種一無所有的生活。談話內容很豐富。在他樓上，住了爵士樂手。那天晚上，我對爵士音樂與生活方式的連結有了具體的畫面，另一種生活的樣貌。那種生活逐漸變成血液，讓人遠離了物質野心。那是對從眾、自動化、商業、中產階級價值和精神之死的最佳反叛。它創造出一種融合，〈真藍調〉（Really the Blues）和〈獨奏〉（Solo）和〈金臂人〉（The Man with the Golden Arm）和〈瘋狂派對〉（The Wild Party）。是美國僅有的詩歌，僅有的熱情。我講的不是不良行為，或比較沒深度的納爾遜‧艾格林（Nelson Algren），而是一首詩，一種提升的狀態，一種對狂喜的追尋，可和超現實主義相提並論。相當於爵士書寫。

為什麼不關注這些保有人性、讓情感之泉充滿活力、讓我們活著的藝術家呢？

2010年10月，我和七十六歲的多莉‧格蘭‧伍德森在紐約碰面。我跟

她提了阿娜伊斯・寧的這篇日記，她帶著苦笑惱怒地回說：

　　寧把我貶低成白皙金髮的懷孕妻子。她整晚都在我們的閣樓裡談論爵士，而我就是一個正在執業的爵士鋼琴手，但她完全把我從談話裡剔除。在她心裡，爵士樂手是樓上那些男人。不只是男人讓女人的處境變困難，是當時的整個文化，而在我和寧的短暫接觸裡，她也沒什麼不同。也許對許多女人而言，她是個重要的榜樣，因為她活出自己的信仰，追求並實現自己的夢想。哎呀，既然我都這樣說了，難道還不夠嗎？我也許不該對她那麼嚴厲。只是就我個人而言，她從不曾以女性主義者的身分進入我腦中。我當時活在一個非常衝突、困難的情況裡，我努力想當個爵士樂手，但我沒看到阿娜伊斯做過任何事情，可幫助我或當時的女人打開任何一扇門。不過，她確實幫助了她自己，也許這樣就夠了。

—

　　我和伍德森碰面時，她留了一頭自然形成的灰白長髮，自由飄動，中分，框住她的眼鏡，和女權運動者葛洛莉亞・史坦能（Gloria Steinem）同一風格。她的本名是桃樂絲・麥斯（Dorothy Meese），1934年出生在賓州的鄉下小農場，離梅森-迪克森州界線（Mason-Dixon Line）不遠；父親種植果樹和蔬菜，並在附近城鎮兜售，信仰虔誠的母親以奉獻和關懷的心情，操持著日出而作日落而息的農場傳統。我遇到的多莉・伍德森，距離那座農場已經非常遙遠。

　　年輕的桃樂絲，對鋼琴展現出超齡的觸動和靈巧。收音機將艾拉・費茲潔拉（Ella Fitzgerald）、納京高（Nat Cole）和艾靈頓公爵（Duke

Ellington）帶入她家——一個幾乎都是白人的地區。她整個呆住。她想要成爲職業爵士鋼琴手的夢想，變得越發熱切。1952年，在一場於賓州索茲伯里（Salisbury）舉辦的才藝表演結束之後，十八歲的桃樂絲碰到一位帶有赫伯·傑佛里斯（Herb Jeffries）氣質的非裔美籍貝斯手暨歌手。他來自馬里蘭州的夫羅斯特堡（Frostburg），比桃樂絲大二十歲。他們開始一段長期關係，祕密進行。她漸漸有了信心，相信自己有能力在音樂上讓人留下印象，也能自己創造機會。前途似乎充滿希望。但她是在完全沒有性教育的環境裡長大——當時避孕還是非法的，而且往往不太可靠。

我在馬里蘭州的黑格斯敦（Hagerstown）懷孕了，我被帶到一個天主教機構，機構把我安置到一個私人家庭裡。然後他們又把我安置到未婚媽媽之家。生產時，我完全沒有打麻醉。那是1955年2月。我只養了我的女娃六個禮拜，就把她交給別人收養，因為我想去紐約市。其實，打從十三歲開始，我就一直關注著紐約。我知道我沒辦法同時打理音樂和當媽媽。如果當時有像樣的避孕方法，我就不用下這個決定。男人可能很難理解這決定有多難。我決定去追求我的音樂。差不多在同一時間，我遇到一個薩克斯風手，我喜歡他的姓，所以我用了它。然後也把名字改成多莉，於是我變成多莉·格蘭。

1955年4月，多莉住在巴爾的摩，白天工作，晚上在YWCA演奏鋼琴。鍵盤手泰迪·查爾斯（Teddy Charles）帶著他的團經過巴爾的摩，預定的俱樂部正好就是每個週日晚上多莉會去的那個。她在那裡遇到泰迪。他告訴多莉第六大道八二一號那個閣樓的事，說那裡有一個深夜爵士圈正在發展成形。一個月後，多莉抵達港口事務管理局（Port Authority）的巴士總站，把行李丟在當地的YWCA，然後找到花卉批發區的這棟閣樓建築。她在那裡遇到哈羅德·范因斯坦，他住在四樓，不久之後，兩人就結婚了。

1955到1957住在閣樓這兩年，是我人生中最無憂無慮的歲月。我的音樂狀況很好；我的音樂受到喜愛。我在格林威治村演奏，我在喜來登連鎖飯店做了一次酬勞很好的新英格蘭巡迴演出。然後，1956年底，我懷了我們的女兒，於是我們搬出閣樓。1957年我生下女兒。我很享受當媽媽的感覺，漸漸地，我又回到當地的俱樂部表演。哈羅德繼續做他的攝影，1959年，他拿到賓州大學的教職，於是我們搬到費城。雖然我懷了我們的第二個小孩，但我們還是決定分手。我搬進自己的公寓。我們的兒子在1960年出生，兩個小孩都跟我住。靈夢就是從那時開始。我的演奏在晚上，你知道的，九點或十點開始。我回到家大概是兩點或三點，但小孩清晨就會醒來。我開始因為睡眠不足出現幻覺。於是哈羅德和我決定搬到靠近一點的住處，比較方便分擔責任。

母親這個角色和追求我這輩子最想做的事情——對我來說，這件事從我很小的時候就萌芽了——也就是演奏音樂之間，總是有甩不掉的緊張關係存在。有很多女人，她們的夢想都被母親這個角色壓掉或嚴重推遲。有很多女人，把人生大部分的時間都花在忍受不想要的懷孕和從產後復原。但你很少聽到這類故事。或者是我很少聽到，你呢？因為女人如果老實把這類故事說出來，就會被認為是沒母性或沒良心。這跟愛不愛妳的孩子一點關係都沒有。我愛我的孩子，我覺得我是個好母親。到今天，我跟他們還是很親。但男人就是不用在這方面做取捨。

1960年代初，我開始有過幾段新關係，中間有兩次意外懷孕，最後以非法墮胎結束，幫我動手術的醫生人非常好，願意幫助女性。我的意思是，真的，那是他的使命。他是個聖人。但是有一天，某次墮胎後我正在俱樂部工作。我覺得我很好，就回去工作。那間俱樂部和所有俱樂部一樣，很暗。在我還沒搞清楚到底發生什麼事時，我的洋裝後面就沾滿了鮮

血。我不知道究竟是要先把事情搞清楚，還是馬上離開那裡。我不知道該怎麼做。鋼琴座椅上都是血。最後我進了醫院，他們威脅我，除非說出幫我墮胎的醫生姓名，否則他們不會幫我治療。那真的很可怕。我從沒說出醫生的名字。最後，他們還是幫我治療了。1963年，有人介紹我一種藥丸，為我直到當時為止的無知和衝突畫上句點。

　　我跟伍德森提到，我已經記錄了差不多一千個曾經出現在第六大道八二一號閣樓圈子的人，裡頭的女性樂手不到十個。伍德森心領神會地搖搖頭。

　　關於那個時代的女性爵士樂手過著什麼樣的日子，有很多故事。不只是男人不想和女人一起演奏。問題比這更複雜。我曾經在各式各樣的小酒館彈過鋼琴，什麼樣的都去過。在某些小酒館裡，我的工作內容之一，就是要在組曲與組曲中間走到吧檯，好讓男人可以走上前來，買杯酒給我。店家覺得，我就是要彈好鋼琴，然後去吧檯賣酒。你能相信會有這種事嗎？我從來都不是一個會喝酒的人，所以一個晚上演奏下來，我的鋼琴後面會有滿滿的六杯酒一字排開。

　　多莉後來遇到貝斯手比爾・伍德森（Bill Woodson）並跟他結婚。這四十年，她都住在聖安東尼奧（San Antonio），活躍於爵士圈，直到2007年被診斷出罹患了慢性疲勞症候群。我問她有沒有想過把她的故事寫下來。她的回應讓我想起納博科夫曾在他的某本書裡，寫了一個有關記憶在使用之後隨即消失的故事：

　　有好幾個人鼓勵我寫一本書，但我不想寫。有時，發生了某件事情，因為它如此出奇，所以你告訴了別人，而你記憶中的那個原始故事就變得黯淡了。它變成一個記憶的記憶。我不想讓這種事發生在我身上。

14 瑪莉・法蘭克

Mary Frank

　　我知道的瑪莉・法蘭克，只是照片裡的一個人物。她是車裡那位漂亮、疲累的年輕母親，和兩個孩子出現在羅伯・法蘭克（Robert Frank）攝影集《美國人》的書末——這女人一路上努力讓他們的小孩有飯吃、乾乾淨淨、快快樂樂，而同一時間她丈夫努力完成的這件作品，將會讓他在攝影史上名垂千古。

　　2010年，我經由他的表兄弟保羅・溫斯坦（Paul Weinstein）認識她，至於保羅，我則是透過華盛頓特區柯克蘭藝廊（Corcoran Gallery）的前館長大衛・列維（David Levy）結識的。列維告訴我，保羅是個商人和爵士主持人，也許對我的研究能提供某些幫助。某天晚上，保羅和我在城裡吃晚餐，我告訴他，那天下午我跟羅伯・法蘭克在他位於布利克街（Bleecker Street）的工作室碰面，討論尤金・史密斯。保羅不假思索地說：我的表姊妹瑪莉曾經嫁給羅伯。紐約市這個小鎮再次向我揭露自身。

　　瑪莉和保羅的祖父葛雷高里・溫斯頓（Gregory Weinstein），是在1870

年代從俄羅斯移民到美國，一開始，是在瓦利克街（Varick Street）經營印刷生意，保羅至今還在經營。2010年11月，透過保羅的介紹，我到瑪莉位於西十九街（West Nineteenth）北邊的六樓工作室拜訪她。

　　法蘭克家裡有藝術品、文物和各種材料。午後陽光射穿八呎高的窗戶——溫暖的初冬光線。她丈夫，音樂學家里奧・特萊勒（Leo Treitler），在簡短的寒暄之後，留在他的辦公室裡，一名助手安靜地在電腦上工作。廚房裡在烤南瓜，公寓香氣四溢。感覺像置身鄉村大宅。廚房流理台上，有一張便利貼用藍色墨水筆寫著：「里奧，今天什麼時候，請擠出時間爲我彈首馬祖卡（mazurka）或隨便什麼你覺得美麗的曲子。」南瓜烤好後，她給了我一塊。

　　瑪莉・法蘭克1933年出生於倫敦，原名是瑪莉・洛克史培瑟（Mary Lockspeiser）。母親是畫家，父親是音樂學家。1940年，她和母親爲了躲避戰爭移居紐約。在母親影響下，她開始從事藝術創作，1940年代後期，還跟瑪莎・葛蘭姆（Martha Graham）學跳舞。十七歲嫁給羅伯・法蘭克，隔年生下長子帕布羅（Pablo）。女兒安德莉亞（Andrea）三年後出生。1950年代中葉，瑪莉跟著漢斯・霍夫曼（Hans Hofmann）學習素描，接著變成一位頗有影響力的雕刻家，然後是畫家。1969年她跟羅伯離婚。她的孩子，不管是帕布羅或安德莉亞，都沒活過中年。安德莉亞1974年死於飛機失事，而患有何杰金氏淋巴瘤（Hodgkin's）的帕布羅，則在1994年自殺。

　　保羅將我引介給瑪莉，說我是史密斯的傳記作者。她有一些關於史密斯的回憶，於是我的第一次造訪，就是以想知道這些內容爲名義。她告訴我，1954年史密斯爲《生活》拍攝史懷哲的專題時，經常從非洲寫信給她和羅伯。她用了一個字來形容史密斯，那是我研究這個主題這麼多年來唯一聽到的一次：**動人**（touching）。

你可以感覺到，每件事對他而言都是一場奮戰。親眼看到那種努力和奮戰，很動人。

瑪莉慷慨、有趣、溫柔，同時又低調而精準。我對她的作品感到好奇，她給我看她的新照片，那些照片乞求自傳性的闡述，但她靜靜地駁回請求，只笑著說：如果能要求藝術觀看者用功一點那就太好了。她告訴我，家族裡有個像保羅這樣的印刷從業者，讓她可以做個更好的藝術家——他提供紙張給她創作。保羅很慷慨，讓我可以自由塗畫，不用擔心犯錯。它以一種奇妙的方式影響了我的繪畫。

就在我收拾東西準備離開時，瑪莉的小狗跑了出來。你想看個小把戲嗎？她問。她拿出一個呼拉圈，上面黏了紙做的火焰。她低舉著呼拉圈，狗狗就開開心心地跳過去，然後又從另一邊跳回來。

回到北卡羅萊納的住家後，我打電話給攝影師、電影導演和音樂人約翰・寇恩（John Cohen），他正在拍一部和瑪莉有關的紀錄片。他從1950年代就認識瑪莉。

她身上有某種東西，而我能想到的唯一字眼就是魔力，寇恩告訴我。不只是美麗，雖然有這成分。一堆攝影師，像是沃克・艾凡斯（Walker Evans）、艾略特・歐維特（Elliott Erwitt）、拉夫・吉布森（Ralph Gibson）、我和其他人，都受到吸引跑去拍她。那時她和羅伯在一起，她跟羅伯一樣迷人，甚至超過。那種魔法般的神祕特質也存在於她的作品裡。她的藝術不是觀念性的；不是為市場設計的。它來自潛意識的某個深處。她作品裡有些來自五十年前的角色和人物依然健在，但她從沒卡住。那些角色成熟了也演化了。那是她自己創造出來的視覺語言。裡頭有女性主義、自然和古代神話學，但只用這些文字會框限住她作品的真正內容。裡頭有一種驚人的個人傳記感，有悲劇，但沒有詳細說出。留給觀看者將

自身的傳記帶進去。

　　我打電話給瑪莉，問她接下來的作品是哪一類。

　　我很愛人體素描，已經有一陣子沒畫了，她回答。我想繼續那些攝影系列，用火、水和冰做主題。我也有些還沒完成的繪畫，有些是最近的，有些是好幾年前畫的。我希望用當初做不到的方式來完成它們。但這一切都只是推想──因為，誰知道呢？決定就像蝴蝶。我在鄉下的家裡研究蝴蝶。牠們的舌頭就像手錶彈簧；是線圈狀的。蝴蝶從這一朵花飛到下一朵花，為了尋找花蜜，伸出牠們的線圈，測試每一朵花。我也在尋找花蜜。

PART VI

15 史密斯的一些票據和通訊

PART VI A Sample of Smith's Papers and
Correspondence, 1959–1961

1959年4月19日。來自紐約郡最高法院的傳票，命令支付456.41美元（相當於2017年的3,729.50美元）給威勒比相機店（Willoughby Camera Stores）。

—

1959年6月24日。購買二十三盤錄音帶的收據，總價40.52美元。佛洛曼與巴柏有限公司（Florman & Babb, Inc.）。

—

1959年10月17日。跟四十二街的瑪波羅圖書公司（Marboro Books）訂了七十九本書，總價186.89美元。書籍包括：《效率卓越的藝術總監》

（*The Art Director at Work*）、《美國素描珍品》（*Treasures of American Drawing*）、《繪畫與現實》（*Painting and Reality*）、《學習畫素描》（*Learn to Draw*）、《蕭伯納論劇場》（*Shaw on Theatre*）、《人與影》（*Man and Shadow*）、《布萊希特》（*Brecht*）和《夏卡爾》（*Chagall*）。

—

1959年11月3日。一張總價200美元的典當收據，當鋪是第六大道一一六二號的約瑟夫米勒許可放款公司（Joseph Miller, Licensed Loan Office），史密斯用一台Hasselblad相機、一個F4.5蔡司Biogon鏡頭和一個Canon 400mm F4.5鏡頭當作抵押。

—

1959年11月30日。一張總價425美元的典當收據，當鋪是約瑟夫米勒，典當品包括Canon F3.5、Kilfitt F2.8、Canon Serenar鏡頭、Yashica相機和三個鏡頭、Novoflex鏡頭、Canon鏡頭和其他。

—

1960年1月14日。斐德列克・法蘭克醫生（Dr. Frederick S. Frank, D.D.S.）來信，要求支付401美元的牙醫費用。信中引用一通電話交談內容，史密斯在電話中表示，家人必須賣掉克羅頓的房子，他才有辦法支付費用。

—

　　1960年1月20日。史密斯寫給喬治・奧里克（George Orick）的信件，奧里克前一年花了一年的時間，和妻子艾蜜莉（Emily）試著幫助史密斯重新站起來。

　　我特此終止你對我的代理權。從此之後，在任何情況下，你不再獲得授權可扮演我的經紀人或代表。

—

　　1960年1月27日。艾蜜莉・奧里克寫給史密的信件，有部分以第三人稱呼史密斯，宛如證詞或法庭審理：

　　有一個詞可形容史密斯先生此刻的問題：投射。並非喬治，而是金讓自己變得脆弱，所以想要找個人為他的焦慮擔責任⋯⋯但喬治不是你的敵人，金，也不是你選擇將其視為噩夢的任何人。那個戴著兜帽、似乎永遠看不清長相的人，只有你自己。

　　間隔越來越短，金——《生活》十一年，馬格南兩或三年（不準確但不會錯），喬治一年——下一個人也許六個月，再下一個三個月，六個星期，三個星期，一個半星期，幾天，幾小時，幾分鐘——然後時間耗盡了，而你帶著一身偽裝。然後你會被冷酷地丟下，去面對那個男人，那個找出這麼多證據來反對你的人。

—

　　1960年1月28日。律師麥斯威爾・卡特勒（Maxwell G. Cutler）代表法蘭克醫生致函。威脅要以法律手段取得401美元的牙醫費用。

—

　　1960年2月2日。拍立得開給史密斯的500美元支票。

—

　　1960年3月30日。化學銀行（Chemical Bank）給史密斯的1,200美元貸款。抵押品是公平人壽保險公司保單（Equitable Life Assurance Society Policy）裡的10,000美元。

—

　　1960年5月17日。第六大道的歐登相機與鏡頭公司（Olden Camera & Lens Co.）為了580.64美元的債務向史密斯提起訴訟。

—

　　1960年5月25日。芝加哥藝術學院以總價250美元購買史密斯匹茲堡系列的五張相片。

—

1960年5月27日。富爾頓調解局（Fulton Adjustment Bureau）來函，討論史密斯沒有支付旅遊保險帳單事宜。

—

1960年6月12日。與《運動畫報》（*Sports illustrated*）簽定攝影合約，總價960美元，預付款550美元。

—

1960年9月15日。第六大道八二一號三個月租金帳單，逾期兩個月。總價195美元，應付給傑克・艾斯佛米斯與艾斯佛米斯不動產公司（Jack S. Esformes and Esformes Realty Co.）。

—

1960年9月23日。沃特斯電力供應公司（Walters Electric Supply）威脅要對史密斯積欠的324.75美元提出法律訴訟。

—

1960年9月28日。梅西公司（R. H. Macy & Co., Inc.）律師發函，威脅

要對史密斯積欠梅西百貨的2,322.26美元（相當於2017年的19,000美元）提
起法律訴訟。

—

1960年10月6日。紐約市水、瓦斯、電力供應部門來函，因史密斯違
約將採取斷電措施。信中陳述：「三樓的饋電盤超載。插座盒沒有安全固
定。鎧裝電纜沒有安全固定。插座盒的固定器遺失。未使用的插座盒沒有
正確封蓋。可攜式工具設備和暖氣裝置沒有配備接地插座。電燈吊線品質
惡化。」

—

1960年10月7日。沃特斯電力供應公司針對史密斯積欠的324.72美元提
出法律訴訟。

—

1960年11月28日和12月29日。史密斯十九歲的女兒瑪麗莎寫給父親的
兩封信，第一封請他來參加她的婚禮，牽她走紅毯將她交給新郎，以及拍
照；第二封問他為什麼不回家過聖誕節。在第二封信裡，瑪麗莎還告訴史
密斯，她七歲的妹妹夏娜（Shana）生日快到了，想要生日禮物（一件洋
裝），媽媽則需要一個新的結婚戒指。

―

1961年2月10日。西格瑪電氣公司（Sigma Electric Co., Inc.）來函，要求支付166.66美元的款項，函中還提到律師。

―

1961年2月22日。史密斯訂閱《廣播工程》（*Broadcast Engineering*）雜誌。

―

1961年起無數的當票。

―

1961年9月25日清晨，當桑尼・克拉克幾乎死在閣樓的走廊時，我們知道史密斯正在為東京之旅和日立委派的工作打包七十九件行李。那天稍晚，史密斯和卡蘿・湯瑪斯從艾德懷德機場搭機飛往東京，在那裡停留十二個月。

1961年10月，一位名叫露絲・費斯基（Ruth Fetske）的女士，開始在史密斯離去這段時間幫他整理閣樓和支付帳單。

露絲・費斯基
Ruth Fetske

在史密斯1964年1月的錄音帶上,可以聽到一起有趣的爭論,一邊是史密斯,另一邊是他的閣樓鄰居,來自底特律的貝斯手吉米・史蒂文生(Jimmy Stevenson)。史密斯當時四十五歲,他的傳奇因為那些失敗的宏偉計畫不斷重演而褪色。史蒂文生二十四歲,正在爵士圈裡力爭上游。

爭論的內容是關於閣樓的安全問題。史密斯抱怨他的設備被偷;他對史蒂文生把鑰匙交給其他樂手的做法表示質疑。史蒂文生火大怒回:我剛搬來時〔1961〕,這裡根本就是一堆毒鬼鼠輩的聚集地,我第一次來的時候,什麼奇奇怪怪的人都會跑上來。我的意思是,這裡根本就是一個對外開放的大雜院。我是說,這太荒謬了。我只好自己把鎖換了,命令那些人全部離開這裡。你知道嗎,是因為樓下根本沒有門。你有千萬美元的設備,但下面根本沒有門可以在晚上鎖起來。

兩人吵得很凶,但是當電話響起,或別人把頭探進門裡打斷他們時,兩人立刻就變得溫文和善,這場爭辯就這樣秒吵秒停,活像華納兄弟卡通

裡的牧羊犬山姆和狼拉爾夫。

幾分鐘後，史蒂文生說了這段：你還不是把鑰匙給了威爾・佛布斯（Will Forbes），你還給了另一個女人——叫什麼名字來著？

史密斯回說：沒錯，如果說這世上有誰我可以信任，那就是露絲。此時此刻，除了卡蘿之外，我唯一完全信任的人，就是露絲・費斯基。

在先前出版的史密斯相關文章或書籍裡，並未提過費斯基。在史密斯的檔案裡，有一些信件的副本，是她連同支票一起寄給史密斯的債主。除此之外，她是個謎。

2004年10月，我利用公開的文書檔案追查到費斯基。那時她八十二歲，獨居在康乃狄克河畔一處樹木繁茂的鄉間，靠近康乃狄克州的哈丹內克（Haddam Neck）。我和同事丹・帕特里吉安排了一次旅行去拜訪她，丹用錄影機錄下她的訪談。

露絲・費斯基原名露絲・邦加納（Ruth Bumgarner），1922年出生於紐澤西的羅威（Rahway）。父親來自北卡羅萊納州的威克斯柏羅（Wilkesboro），母親則是六、七歲時從匈牙利移民紐約。父母在紐約相遇，當時她父親在軍中，兩人生了三個女兒。

露絲嫁給工程師比爾・費斯基（Bill Fetske），他們在紐約市換過好幾個公寓。1951年，他們買下靠近哈丹內克的河畔房子，在這裡度週末和暑假。等她退休先生也過世之後，她就搬到這棟河畔住宅定居。

那是個美麗的新英格蘭秋日，所以我們決定在屋外的木條甲板上訪談。費斯基穿了一件鮮紅毛衣，坐下來，開始告訴我們她的人生如何和史密斯交錯交織。

1959或1960年的時候，我的年紀坐三望四，在一家廣告公司擔任業務執行專員，那時我決定去上一門攝影課。因為我的工作必須為時尚圈做許

多照片編輯，於是我想，我學得越多，就可做得越好。我上的第一堂課，是由阿列克謝・布羅多維奇（Alexey Brodovitch）主講，他在《哈潑時尚》（*Harper's Bazaar*）當了很多年的藝術總監。他教的課程內容，是你要在照片裡尋找什麼。當然，他的終極目標就是賣產品。

課程結束後，我看到「尤金・史密斯」〔費斯基語帶強調〕即將在新學院（New School）開一門課，名稱是：「攝影真困難」（Photography Made Difficult）。我以前就從《生活》雜誌知道他，而且很崇拜他。於是我報了名，我就是這樣認識金的。

當然，金的課程完全跟賣產品無關〔笑〕。他向班上自我介紹的方式，就是站起來，唸了一篇他以前寫的東西，內容是關於他在大戰中受傷痊癒後第一次出門，拍了一張照片，就是後來的《邁向天堂花園》。他不是個好看的男人，而他在大戰期間受的傷，也都沒有改善。他是個形體醜陋的人。他的鼻背和鼻實都在戰爭時受過傷，留下鼻涕倒流的後遺症，我猜。他告訴我們，當他彎腰低頭拍照時，鼻涕就會滴到相機上。最後，他拍到他認為的好照片，那張照片今天已經家喻戶曉。他就是這樣自我介紹。花了一整堂課的時間。

第二堂課——他帶我們去他的閣樓，那裡真是一場災難。到處都是照片，灰塵有這麼厚〔她用手指比出厚度〕，還有底片之類的東西，散得到處都是。那段時間他也畫畫。你有看過那些可怕的畫嗎？喔，我的老天，他真是個非常糟糕的畫家。

總之，我就是這樣認識史密斯和他的閣樓。然後，你知道，我一直都是個熱心助人小姐，所以我開始幫助金。我的辦公室在第八大道和三十四街交口。我丈夫比爾和我那時有間公寓，位於第二和第三大道上的二十五街。也就是說，金的閣樓就在這中間。對我來說，上下班時過去一下很方

便。

　　比方說，金必須郵寄東西，像是一張照片或什麼的，但他沒有錢，這時我就會接到前台服務員的電話說：「有位史密斯先生在這裡想見你。」我就會下樓，如果他需要郵票，我就會給他郵票，不是公司的，是我自己的郵票。或者我會說：「我幫你寄。」

　　我丈夫比爾是工程師，案子遍布世界各地──在秘魯蓋橋，在俄亥俄州搭漂浮碼頭，在德州挖井，在費城建合成纖維工廠。他是個很有才華的人，我們的婚姻長久美滿，我們真的很愛這棟河上之家，但我們始終沒時間生小孩。當比爾很忙或出城時，我就會去閣樓幫金。

　　1961年金去日本的時候，我就接下這個工作，去幫他收信，然後想想看，有沒有辦法阻止那些〔笑〕金錢索討。我不是他的會計或他的愛人。我只是個三十幾歲的攝影學生，因為沒小孩，所以想找點額外事情讓自己有事忙，並順便幫忙別人。金的財務狀況很可怕。我只是幫他把事情組織整理好。總之我們設法搶在前頭把事情搞定，直到他從日本回來。

　　金去日本之前，我跟他說：「金，你知道，你就要出遠門了。你必須幫我做兩件事。你得立個遺囑。你必須把你的照片資產留給某個人，某個可以負責的人。」於是他把委託書交給我，在他停留日本這段時間，由我負責。

　　信件裡的任何東西，任何一種支票，我都可以存進去。每隔一段時間，帳戶裡就會沒錢，我就把我的一些錢存進去。到底是為什麼啊？〔笑〕總之，等他回來時，那地方還在那裡。我只是在財務上確保他們不會把他的閣樓關掉。

　　我還幫他做了另一件事──他老是抱怨找不到底片或這個那個。於是我說：「我會幫你弄一個系統。你知道，這很簡單啊。用數字就可以。第

一個數字是月份；第二個數字是日期；第三個數字是年份。如果你拍了超過一捲，就加上『a、b、c』，也可以在最後面加上『1、2、3』。如果是彩色，可以在最前面標註『c』。」

1978年，當史密斯的東西在他死前送抵亞歷桑納大學時，費斯基所建立的組織系統，是專業檔案員的工作起點。她的某些手跡至今仍留著。

我問費斯基，她為什麼自願幫史密斯做到這種程度。

我想，我願意幫助金，是因為他才華洋溢。還有，他生病了。他病得非常非常嚴重。當你看到一個這麼有才華的人——他真的才華驚人——但卻沒辦法走出自己的路，你就會想要幫他。我們所有人——所有提供幫助的人——本身都是拍照的人，所以很樂於幫忙。而且我覺得，金本身就是個偉大的推銷員。有一大堆人不喜歡他，因為他們覺得自己會被利用。但如果不是你站在那裡而且願意的話，沒有誰能利用你。

金在吃東西這方面也很糟糕。他有更多重要的事要做。所以，我經常會在經過時停下來，他的牙齒很糟——你知道，他整張臉就是一團亂——所以我會帶一塊波士頓派或什麼軟的東西上去。他會說：「喔，我不需要這個。」接著就把東西吞下去。

他老是負債累累，但不知道為什麼，錢總是會在他最需要的時候進來。他在田納西為傑克・丹尼酒廠（Jack Daniel's）做了一系列攝影。我不知道他的財務是怎麼安排，但我知道那對他很有幫助。當時，閣樓附近有個男人，提議開車載金去田納西。我想他的名字是菲爾（Phil Dante）。但首先，金得把他的相機贖回來，我不知道他是怎麼辦到的。也許他是拿相片去抵押——我不知道。我不清楚。

然後他接到電話，要他去日本。他超興奮的。他又得去把相機一起贖回來。他從日本日立那裡拿到的錢，讓他花了很長一段時間。我不知道他

們給了他多少錢，但有一陣子他手上確實有點錢。他買了很多昂貴的藝術書和一堆錄音設備。

他在日本的時候，有個小姐──她的名字叫潔思（Jas）。你知道她嗎？（那是潔思敏・特威曼〔Jasmine Twyman〕，住在史密斯克羅頓家裡的管家。）她打電話給我，我沒辦法幫她，因為我手上沒有閒錢。他把這個地方看得比克羅頓重要，他的太太和小孩，我想是住在那裡。當然，他不太會寄錢給他們。我不知道他們是怎麼過日子的。他知道卡門和潔思有打電話給我，找我幫忙，但他──你知道的，這對他沒什麼了不起，就是不重要。不管當時他正在忙什麼，那件事肯定更重要。我不覺得他想要擔起責任。

費斯基閉上嘴巴，注意聽了一下河邊樹上的一隻鳥叫聲。那是一隻啄木鳥。牠們很大，而且漂亮。

我們可以聽到船隻尾流帶起的波浪，有節奏地拍打著她家院子南端的康乃狄克河岸。

冬天的第一道寒流來襲時，費斯基說，會沿著河岸結出一層薄冰，而且會叮叮作響。那是最漂亮的時候──你應該錄那個的，真的。那真是很美。我認識一個律師，以前也住在這條河旁邊。他跟我說：「妳也有聽到嗎，露絲？」我說：「對！」每一年，你都在等這天。只有第一次〔結凍〕才有，因為它只是一層冰殼。它很輕，還會叮叮叮。一旦冰變厚了，就不會發出同樣的聲音。

費斯基家的大門出現敲門聲，接著走進一位手裡抱著一隻迷你狗的老先生。露絲向我們介紹，說是他的鄰居喬治・皮特（George Peete）和他的狗狗拉吉（Ruggie）。她親切地跟皮特先生說，我們現在有個訪談，可不可以請他下午稍晚再過來。皮特走後，費斯基說：

拉吉有個故事。牠有次從家裡跑出去，差不多是只有——我不知道——六個月大的時候。我開車穿過中哈丹（Middle Haddam），看到這隻小小狗在馬路中間一路往下跑。我說：「牠會被撞死。」我沒法停下來，因為後面有車。我最後終於在一兩個街口外的郵局停下來。

我走進郵局，跟裡頭的女孩說我看到這隻小狗。她說：「噢，這裡剛有個男人。他帶著那隻小狗。他從街上撿來的。」然後我說：「我知道那隻狗是誰的。」我從女孩那裡拿到他的電話號碼——他留了電話，說會把狗狗帶在身邊。

回家的路上，我看到一名女士站在院子裡，我知道她在找她的小狗。所以我停下車，告訴她：「我知道你的小狗在哪裡。」我把那個電話給她。幾天後，我在郵局碰到她，她說他們真的不想養那隻狗了。他們想把她送給別人收養。我知道喬治・皮特想要一隻小狗，所以我說服他應該收養那隻小狗。後來我們一直保持聯絡。她的全名是小搗蛋（Rug Rat），但大家都叫她拉吉。

費斯基像漫畫人物一樣伸長脖子，環視一下角落，確定喬治沒有站在那裡。

我們剛講到哪裡？金・史密斯，喔，對。他實在是應該活在大富豪會資助和照養人才的時代，例如義大利文藝復興時期。

他有個問題。他有一堆問題。他是個完美主義者，沒有比這更要命的。他沖印相片的時候，我敢說，他一定會覺得要是期限能再多個一小時、多一天、多一個禮拜的話，他一定能做得更好，但你知道的，期限到了就是得交。他對完美有一種病態。我不知道那到底是從哪裡來的。

他和我討論過這點。他說：「露絲，世上沒有這種東西——沒有完美這種東西，因為它總是在改變。」我說：「金，這樣說吧，你抓個時間

點。在這個時間點，你已經做了某樣成品；你沖了一張相片。千分之一秒前，千分之一秒後，都不算在內。就只有那個時間點，對那個時刻而言，它是完美的。」

在這方面，我們從沒取得共識。這只是我們的某次討論而已。他的問題是他沒辦法放手，他總是希望每樣東西都能更好，他在《生活》工作時，一定是編輯的噩夢。他們肯定對他恨得牙癢癢的。

還有另一件事……我覺得金每次去拍照或是去做某個案子的時候，腦子裡對於他想完成的目標，已經有完整的圖案。比方他去非洲時，你知道的，去拍史懷哲，我認為他對自己想要什麼一清二楚，然後老天爺，他就待在那裡直到他得到他要的。這對編輯來說，肯定是非常難熬。而且，他想寫他自己的題材。但他也不是什麼偉大的作家；於是他就這樣一直拖一直拖一直拖。而他唯一能完成的東西——就是《大眾攝影》的匹茲堡故事，不是嗎？老天爺，那八成是他們最痛最恨的東西了。

我覺得他是個分裂成兩半的人。我想，他的自我裡有一半覺得自己是神，另一半覺得他什麼也不是。我想，他心裡一直在跟自己對抗，他必須不斷證明這一半以對抗另一半。

在他從日本回來的途中，我辦公室的電話響起，接線生說：「你要接聽金·史密斯先生撥來的付費電話嗎？」他在一艘貨輪上，我猜，正在進入紐約，他問我星期五能不能跟他碰面。「不行，我要跟先生一起去鄉下。」就是我們現在待的這棟房子。隔一個禮拜，我拿鑰匙和其他東西去還他。

我跟費斯基說，她談論史密斯時，大部分時間都面帶微笑：喔，當然，我對他的記憶很美好。他只是沒辦法自己救自己。但他不是個卑鄙的人。我只是——對他來說每件事都是挑戰，每件事，就像早上起床一樣，

我猜。

　　差不多下午兩點時，費斯基打算請我們吃午餐，於是我們移師到廚房，她在那裡擺了冷盤、醬料、新鮮麵包捲和甜點派。

　　費斯基跟我們講了更多她和先生這麼多年來住在這座河邊的故事。我一邊聆聽一邊想著她幫助小狗拉吉的故事，然後憶起1997年我開始做史密斯的研究時，曾和史密斯的第一位傳記作者吉姆‧修斯有過一段談話，當時修斯說史密斯是「一隻垃圾場的狗」。

　　午餐過後，丹和我打包離開，我們開了兩個多小時的車子穿越美麗逼人的鄉野，回到我們下榻的紐約希爾斯戴爾飯店（Hillsdale）。費斯基的精神和慷慨讓我深受感動，那似乎是無條件的。她是如此滿足。在我撰寫這本書有關她的章節時，我聽著她的訪談錄音，讀著我當初寫的筆記，覺得非給她打通電話不可。我想告訴她我剛寫的內容。但我的擔心應驗了，她的電話停掉了，號碼不再使用。我想著，現在不知是誰住在她那棟房子裡，他們也有留意到那些叮叮作響的河冰嗎？

17 霍爾‧歐佛頓和凱文‧亞伯特

Hall Overton and Calvin Albert

第六大道八二一號四樓，用一道臨時性的灰泥牆隔成兩間閣樓。史密斯租用前半部，窗戶面對第六大道，從1957年住到1971年被房東趕走為止。音樂家和教育家歐佛頓租用後半部，從1954年住到1972年。在兩人共住的十四年裡，歐佛頓時不時會在史密斯破產時幫他付房租，史密斯則會用一封封沒空行的長信，試圖為自己的違約行為合理化。下面就是其中一封信的開頭，日期是1958年6月19日，史密斯漫長的匹茲堡計畫快要結束之際。

親愛的霍爾

這個早上，我幾乎有足夠的意識可以來檢視我這具殘骸，以及我的革命所產生的那些零碎的、沒有生命的挪移和沉澱。我相信的革命不是為了摧毀，而是可以把我和其他一些人帶到一塊嶄新的沃土。

六個段落之後：

我失信於你的那些承諾，並不是藉口——我很歉疚，我真的知道，我讓你處在這種懸而未決的情境，你有多痛苦……但我要鄭重地說，這段時間我最在意的是那些最需要顧慮的事，而不是那些最有權勢、具有執行壓力的事。我很懊惱，害你處在這麼困難的情況——我不是故意要迴避你。面對雙重的複雜難題——我的一個方法，只要我繼續卡在匹茲堡計畫這慘烈的最後關頭，為了籌錢給你，單是給你，不包括其他壓迫我的人，甚至不包括買吃的錢，我能選擇的一個方法，就是把器材拿去典當。

音樂人鮑伯・狄塞爾（Bob DeCelle）在紐約愛樂找到抄寫員和檔案員的全職工作之前，曾替歐佛頓抄寫樂譜。2004年10月2日，他在紐約布蘭特湖（Brant Lake）自宅接受訪談時，提供下面這段回憶：

霍爾氣炸了，因為金・史密斯積欠他好幾個月的租金。霍爾說：「我要修理他」，他敲了門又撞了門。金沒有回應，霍爾以為他出去了。於是霍爾拿了一把鎚子，敲敲釘釘，把門給封了。但金在裡頭。你可以聽到金在哀號：「讓我離開這裡！」喔，老兄，那地方發生過一些瘋狂的事。

—

2005年5月23日，我在北卡羅萊納的家裡用電話訪問了精神科醫生貝倫・夏普森（Dr. Baron Shopsin）。我是從攝影師威爾・佛勒（Will Faller）那裡知道他的，佛勒是史密斯的前助手。佛勒告訴我，1970年代初，夏普

森醫生曾跟內森·克萊恩醫生（Dr. Nathan S. Kline）一起開業，克萊恩就是為史密斯治療了好幾十年的那位知名精神科醫生。佛勒知道這點，是因為他曾在史密斯的鼓勵下，為自己的毒品成癮問題尋求過他們的協助，夏普森救了我一命，佛勒告訴我。也許他能告訴你一些有關金的事。我想他還活著，住在佛羅里達。

我查到夏普森醫生住在佛羅里達州的蓬特維德拉海灘（Ponte Vedra Beach），給他寫了一封信。一週後，我們通了一次電話。交談時，他的用字遣詞感覺像是預先準備好的：

內特〔克萊恩醫生〕是唯一一個願意治療像史密斯這類酗酒者的醫生。對飲酒過量的人而言，藥物治療有可能加重問題。內特覺得史密斯是一位飽受困擾的天才。他只是想幫助他往前走。我認識史密斯的時候，他看起來形同軀殼。他才五十歲左右，但在情緒上和身體上都非常脆弱。史密斯的行為有一些病理上的原因。那是一種強迫症，很難解釋為何會得到這種病。他的強迫症非常昂貴，非常耗費時間和精力，對他本人和身邊的人都是。他從沒找到方法把它關掉。他和內特試過所有方法。他在閣樓裡弄的那些錄音帶，就是心智不安的產物。否則無法解釋怎麼會弄到那種程度。他被自己的想法逼瘋了，他對那些想法的偏執不是理性和治療能解決的。

對我來說，這聽起來就像總結，我很難深入追問。我們剩下的對話內容，主要集中在如何才能拿到克萊恩對史密斯的病歷報告。他跟我指點了幾個方向，但他承認，恐怕都會徒勞無功。他是對的。我後來知道，克萊恩把他的私人診所賣了，所有的檔案都撕了。

然後，就在我們的談話逐漸放鬆，快要結束之際，夏普森無意問了一句：你知道史密斯是雙性戀嗎？

　　不，我不知道，但夏普森醫生不肯多說。之後，在跟史密斯的相關人物做訪談時，我總是會想辦法把這個問題提出來，但沒人可以或願意確認。有些人會說些：嗯，這很有趣，我從沒想過，但我猜我可以理解。但除了揣測之外，沒人提供任何證據。如果這是真的，那麼史密斯和歐佛頓的關係或許就多了點耐人尋味的微妙之處。

<div align="center">—</div>

　　歐佛頓是位瀟灑挺拔、六呎四吋、西裝筆挺的男人，乍看之下，似乎和髒亂的第六大道八二一號格格不入。二次大戰期間他在法國與比利時的戰鬥裡擔任擔架兵，戰後在茱莉亞學院教授理論和古典作曲，後來陸續在耶魯和社會研究新學院（New School for Social Research）任教。他的妻子南西·歐佛頓（Nancy Swain Overton）是一名成功歌手，最初在石南花（Heathertones）這個團體，後來加入以〈睡魔先生〉（Mister Sandman）聞名的天團和聲女音四重唱（Chordettes），兩夫妻在森林小丘（Forest Hills）有一棟漂亮的房子和兩個年幼的兒子，瑞克（Rick）是其中之一，長大後成了一名成功的喜劇演員。

　　歐佛頓是一位受人尊敬喜愛的老師和編曲家。我跟與他合作過的樂手做過好幾十次訪談，其中包括作曲家史提夫·萊許（Steve Reich）、薩克斯風手李·康尼茲（Lee Konitz）、主唱珍妮·勞森（Janet Lawson）、法國號手羅伯·諾森（Robert Northern）、指揮丹尼斯·羅素·戴維斯（Dennis Russell Davies）、鋼琴手瑪麗安·邁帕特蘭和作曲家卡曼·摩爾（Carman Moore）等，得到的結果都很一致：歐佛頓有一種獨特能力，可以挖掘並培養其他樂手的內在特質，而不是把他的喜好硬套在他們身上。他的招牌

就是不要有招牌。

　　從孟克到萊許，歐佛頓的幕後影響範圍，在美國音樂史上可能無出其右。但是今日，他並未真的成為那些歷史紀錄的一部分，原因之一，似乎是他根本不在乎出名與否。他很樂意隱身幕後。他喜歡鮮為人知的閣樓工作室勝過茱莉亞學院的神聖大廳。無時無刻都有樂手爬上第六大道八二一號的樓梯，去參加歐佛頓的私人課程和實驗性的即興演出。他的魅力和不愛自我推銷，有助於贏得樂手的信任。

　　但這也是要付出代價的。他這種兼容並蓄的技巧，讓他很難找到歸屬。我覺得霍爾是隻孤鳥，他是〔古典〕作曲家，也是專業爵士樂手，而且在爵士圈子裡真的佔有一席之地，萊許表示，他從1957年6月開始，每週一次在閣樓裡跟著歐佛頓學習，為期兩年。我覺得他根本獨一無二⋯⋯這表示他處在一個孤獨的位置。學院裡沒有位置可容納像他這樣的人，而官僚系統只會讓他筋疲力盡。茱莉亞學院把他壓垮了。

　　1972年，歐佛頓死於肝硬化，享年五十二歲。

—

　　1961年3月3日，史密斯的錄音帶錄到他和攝影師比爾‧皮爾斯（Bill Pierce）與另一個身分不明的男人的對話。

　　史密斯：我們會把他帶到樓下參加爵士演奏。

　　皮爾斯：他在這裡的時候你也該在這裡，這很重要⋯⋯

　　某男：他們在那裡演奏和在這裡不一樣。

　　皮爾斯：嗯，他們不會像在這裡演奏那樣。你知道的，非常放鬆。

　　史密斯：放鬆，但卻是最棒的一些即興演奏會，而且不常發生。在

隔壁的霍爾那裡，如果有演奏的話：一，他有非常頂尖的樂手。二，所有跟爵士和音樂有關的，他是這方面最有學問的人之一。他在茱莉亞學院教書。他是厲害無比的爵士鋼琴手。除此之外，他還可以把其他特色連結到樂譜裡，來成就某樣東西，對大多數人而言……是一些漸漸消失的東西，而且你知道，他有一種很漂亮……他有一種方法，可以引導樂手把東西做對。如果鼓手慢了，他會有方法強迫他跟上，而且親切有禮，當霍爾不在旁激勵時，他們很少能演奏得那麼好。這很令人印象深刻。

某男：誰是霍爾？

史密斯：舉個例子，他替孟克編過曲。他也做歌劇和交響樂，換句話說，他超有才華，現在主要是當老師。但我從沒聽過哪個爵士樂手經過他家時會過門不入的。這個千真萬確，不論是祖特或穆里根（Mulligan）或其他任何人，你總是會聽到他們說：「老天爺，我一定要找一天跟這個人學習學習。」這總是讓人驚訝，因為就某方面而言，他的鋼琴實在彈得太禮貌也太安靜了。但他就是有層出不窮的方法可以激勵其他樂手往前走。

—

史密斯和歐佛頓彼此共享的，不只是花卉批發區這棟糞坑房子四樓裡的一面牆。他們都出生在中西部的樸素地區，史密斯南一點（堪薩斯州），歐佛頓北一點（密西根州的蘋果農場區）。兩人都有懦弱的父親和強勢的母親。他們都近身目睹過戰爭中的殺戮，但都不是以武裝軍人的身分，史密斯是攝影師，歐佛頓是擔架兵。他們都因為不知不覺對僱主的蔑視而把自己搞得滿身傷，史密斯是對《生活》雜誌，歐佛頓則是對茱莉亞學院，然後兩人都退隱到第六大道的閣樓建築，把妻子家人留在曼哈頓郊

外舒服許多的家裡。他們都有深刻自然的創造熱情，以及吸引男男女女的魅力。兩人也都在五十幾歲時因爲酗酒而死。

史密斯拍過一些歐佛頓的照片，其中一張曾用在唱片封面上，在史密斯的多捲錄音帶裡，也都有歐佛頓的存在。有些捕捉到歐佛頓彈鋼琴的聲音，有些是他和其他樂手在排練時或擺放裝置時的講話聲。在史密斯長達四千五百個小時的錄音裡，倒是很少錄到兩人對話的聲音，雖然他們幾乎所有的時間都分享著四樓空間。

我見過歐佛頓的遺孀南西兩次，在她紐澤西的家裡，也見過歐佛頓還活著的兩位弟弟，哈維和理查，分別是在他們位於芝加哥和奧勒岡鄉下的家。他們幾乎都沒去過四樓。我需要另一個來源，好理解歐佛頓在那裡的生活。我知道有個叫作凱文·亞伯特（Calvin Albert）的駝背雕刻家，從歐佛頓學生時代到他去世爲止，一直是他最親密的朋友。

2003年，我找到亞伯特的下落。當時他已八十二歲，獨居在佛羅里達馬蓋特（Margate）的一處老人社區裡，那個小鎮就在羅德岱堡（Fort Lauderdale）西北邊。

我給亞伯特寫了一封信，接著打了一通電話，得知一些基本資料。亞伯特1918年出生於密西根州的大急流城（Grand Rapids），經歷過相當殘酷的童年和青年階段。八歲時爸媽離婚，母親把他放到孤兒院，自己到另一個城鎮工作，只有每隔一週的週末會去探視他。每次探視，都是以哭泣的分離收場。凱文後來搬出孤兒院，住進另一個城鎮裡的陌生家庭。幾年後，他母親回到大急流城生活，母子倆和他的外婆、祖母以及阿姨一起搬進來。

二十歲那年，亞伯特被診斷出罹患無法治療的退化性關節炎，一輩子都得忍受巨大的駝背之苦。他的一生都是痛苦的銘記。熬過這一切後，他

在紐約普拉特藝術學院（Pratt Institute）教雕刻教了好幾十年。退休後，他和六十歲的妻子瑪莎從紐約搬到佛羅里達，離女兒近一點。我找到亞伯特時，瑪莎已經過世好幾年了。

我知道，透過電話我從亞伯特那裡能知道的大概就這些了。電話大多是由他的社工溫妮・康納（Winnie Connor）接的，因為亞伯特坐在輪椅上，移動速度很慢。溫妮鼓勵我去拜訪亞伯特，跟他聊聊，對亞伯特來說也許是不錯的治療。

於是我在2003年8月20日飛到羅德岱堡，然後開車到馬蓋特。亞伯特很高興能跟我談論歐佛頓。我馬上就知道一些新東西。我原本以為，這兩位好友曾在大急流城碰過面，因為歐佛頓1920年在附近的班哥（Bangor）出生後，也是在大急流城長大的。但事情並非如此。他們是在芝加哥認識的，兩人各自在那裡唸藝術和音樂學校。亞伯特刻意謹慎地慢慢陳述，他很驚訝也很感謝能有機會在他好友去世三十年後，以一種深刻的方式談論他。這兩個禮拜，亞伯特一直思考著我們的碰面，因此當我抵達時，他急著想展開談話。

瑪莎和我結婚之後，我認識的第一批人物之一，就是她的女性朋友，她最親近的閨密，她是個古典鋼琴家。有天晚上，她帶了這位高大的傢伙一起出現，霍爾・歐佛頓，是她音樂學校的同學。我們很快就變成好朋友。整個戰爭期間，他一直寄信給我，信上還畫了小插圖。我問他，戰爭最糟糕的部分是什麼。他說，他有六呎四吋高，而他永遠都無法用足夠快的速度，挖出一條可以讓他整個人躲進去的壕溝。這很可怕〔笑〕。

1945年，我在紐約舉辦了第一次藝廊展，我們也決定搬到那裡。那時，霍爾已經從戰場回來，也搬到紐約。我記得我們去他那裡，他煮了一頓大餐招待我們。他喜歡煮東西。沒過多久，他當了老師，我也當了老

師，我們的友誼一直維持下去。這段友誼有很多部分並不那麼健康。大多數週末，我都跟他待在閣樓裡。他太太在家，我太太也在家，於是，我們有些約會或之類的。

在閣樓裡，你知道，那棟房子最讓人震驚的就是尤金的工作室。走進裡頭，是堆積如山的一堆堆垃圾，多到你不敢相信，只有一條路可以從門口走到後面，兩邊堆滿了垃圾：照相機、影片、林林總總。你忍不住會想，我的老天，他怎麼有辦法住在那裡？他有個女朋友也住在那裡，你會想說，她怎麼能忍受。我就是無法習慣尤金工作室那種徹頭徹尾的混亂。

我是很爛的學生，卻是很棒的老師。我擁有身為教師的最佳才能。不管我這一生的其他部分有多糟糕，有多痛苦等等，但只要我走進教室，一切就變得美好。那些孩子全都能感受到這點，你可以看得出來，因為沒人會在裡頭雞飛狗跳。霍爾和我會去唐人街，通常是禮拜五晚上，我們會沿著小村裡的一條主街往下走。我們總是走不到兩三個街區，就會碰到我或他的某個學生跑出來跟我們講話。

你知道的，當你跟某人聊了那麼多年——以我和霍爾為例，我們聊了三十年——你會想不起任何一次特定的談話。我們有過很長很長的晚餐，很長的對話，霍爾喝著威士忌，吃了一堆中國菜，非常仔細而熱烈地討論藝術圈和我們的定位，等等之類。

霍爾很有興趣去看我的治療師，這是個好主意，除了霍爾住在上城而治療師住在布魯克林這點，因為即便從我布魯克林的家走到醫生的家，也是很長一段路。所以霍爾沒有持續下去，但這很糟糕，因為他就是碰不到對的醫生。那些醫生對他都沒效。他總是能找到方法繼續酗酒，但他早就知道他的肝不好了。他會把自己喝死，他心知肚明。

霍爾並不快樂。在軍中工作這件事可能就夠把他壓垮了——有人似乎

可以走過去，但我想有些人就是被它打敗了。他想必是非常沮喪才會喝那
麼多。不過，嗯，他繼續喝酒和做他的事，嗯，如果他能找到正格的精神
分析家，也許他可以活久一點。

　　我問亞伯特有關歐佛頓教學的事，關於他比較喜歡在閣樓教學勝過
在茉莉亞學院：隨著時間過去，霍爾開始做很多私人教學。他想教的是，
他認為最有可能的女孩——他最喜歡的女孩，他會讓她在那天最後一個上
課，這樣他們就可以坐下來喝一杯。這變成他生活裡很大的一部分——很
大的一部分。人啊，特別是女孩，會做很多他們並不真的想做的事，在性
方面，因為那可以取悅男人。霍爾在這方面胃口很大。霍爾是個調情聖
手，在很多方面對女孩來說都很完美。

　　有件千真萬確的事，我倒是在認識霍爾好多年後才開始察覺——我想
他真的是，嗯，男女通吃——不是同志，但我想那部分也一直都在。這只
是我的觀察。我，我剛到紐約時，他跟一個老男人住在一起，我很確定那
個男的是同志，但，嗯……我們從沒提過這件事。

　　有一次，他爸爸來看他，他是個懦弱的小男人，霍爾的母親則是高
大又主導一切。我實在是大開眼界。這給了我某種真實的線索，我覺得，
我好像可以了解他和他對性的曖昧矛盾。我想，源頭很可能是來自這位粗
暴、強悍的母親。那在他生命裡佔了很大一部分，女朋友和一切，而且非
常複雜。我真的不知道有誰像霍爾一樣那麼在乎那個〔性〕。

　　不管那是什麼，嗯，我想，它相當大程度導致了霍爾的性混亂。這純
粹是我個人的意見，沒有什麼根據，除了我聽過很多有關這方面的事——
那些很容易變成同志的人，常常都很大男人主義，有很多征服事蹟，還有
他們可以做多久，做多嗨，諸如此類各式各樣。有一次，他有個狂歡之
夜，隔天兩個膝蓋都痛到爆，因為連續衝撞了好幾個小時。

　　亞伯特暫停了一下，好像不太確定他是不是該把剛剛那些話講出來。接著，他突然把話題轉開：就某方面而言，霍爾的生涯有個美妙的句點。他寫了這齣精采的歌劇，茱莉亞學院還用各種精心設計的道具和盛大排場將它搬上舞台。那真的很美。歌劇的主要內容是《頑童歷險記》（*Adventures of Huckleberry Finn*）裡的哈克（Huck Finn）和湯姆（Tom Sawyer）搭乘駁船漂流而下。裡頭有好幾首美麗的情歌。我覺得，那是以非常巧妙的方式描繪兩個男人之間的戀愛關係。真是一齣很美的歌劇。上演之後，那個禮拜天的報紙上刊了一張他的大速寫，是某人為了向霍爾表示敬意畫的。那是很棒的致敬。

　　隔了幾天，他來普拉特演講。大家知道他是我朋友，所以邀他過來演講，我們出去吃晚餐。隔天，他摔倒在茱莉亞學院的樓梯上，口吐鮮血。他在醫院待了很長一段時間，很痛苦，你幾乎無法跟他講話。他的過世引起很大騷動，因為當時他的名氣蒸蒸日上。那是個慘烈的結束，但他至少有了那齣偉大的歌劇。

　　亞伯特累了，我們決定休息。隔天早上我過去，請他告訴我一些他自己的人生和作品。我很好奇，是什麼樣背景的人，後來變成歐佛頓的摯友。

　　我五歲的時候，爸爸把我們搬到芝加哥。他開了一家非常講究的夜總會，有一支管弦樂團，一架大鋼琴，還有漂亮女孩。我想那家店失敗得很徹底。爸爸失去一切。然後，1926年時，他丟下我和我媽，就這樣。那時我八歲。我媽來自一個有五名女兒的家庭，雙親都是在歐洲出生，我不覺得她有什麼謀生技能，除了製造某種女帽。所以，我爸離開後，我們就搬回大急流城，她把我放進孤兒院，一家天主教孤兒院，她自己到另一個城鎮工作。我想，她是在一家百貨公司裡經營帽子部門。

　　我是孤兒院裡唯一的猶太小孩，碰到禮拜天時，所有人，包括穿黑衣的修女和所有小孩，全都排隊前往教堂，只剩我一人獨自坐在孤兒院的窗戶旁邊。這是我最鮮明的記憶之一。最糟糕的記憶，是我媽把我留在那裡的時候。那時我八歲，我夠大了，知道發生什麼事。我大聲尖叫，鬼哭神嚎。她給了我一支冰淇淋甜筒或棒棒糖之類的。然後她上了電車，我就追著電車跑，我真的追到了，還在車停時爬了上去。於是我們從頭到尾又來了一次。你瞧，我生命裡的悲傷歲月來得有夠快。

　　很小的時候，我就開始用黏土做東西。那是唯一一件我從很小的時候就會做的事。我有這方面的能力，而且還蠻強的，於是，不管誰負責照顧我，他們總是會想到這點。那凱文呢？只要給他一些黏土，他就會乖乖待在那裡。

　　差不多二十歲時，我生病了，背很痛。我去了芝加哥一家免費診所，最後他們把我送到明尼蘇達州的梅約診所（Mayo Clinic）。嗯，等我做完所有檢查之後，他們打電話給我，告訴我那是椎關節黏連，意思是你的背正在退化，最後會融成一塊椎骨，差不多會花二十年的時間。我陷入一場徹頭徹尾的噩夢。我可以起床，可以工作，可以跑來跑去。但只要睡上三小時，我就會痛到尖叫起床。

　　我太太瑪莎知道我有病，但無論如何，她還是決定嫁給我。那時，大多數的決定都是她做的。所以她每天晚上都會爬起來，用熱燈泡放在我的大駝背上，但你知道，你根本沒有比較舒服——燈泡很熱，而你還是痛得要死。

　　醫生用了各種方式治療我，每樣東西都比那個病更危險，但沒有一樣，沒有一樣有任何影響。完全沒有。我甚至住進醫院，他們把我放到一個架子上面伸拉，放了砝碼之類的東西在我身上，企圖把我拉直。我在那

裡待了十天。沒有任何差別。只是讓情況更悲慘而已。一點改善也沒有。二十年的時間到了，你的椎骨完全融合，你無法動它分毫。我想：「就這樣結束了。」但這種痛沒了，你開始出現另一種痛，因為你駝得這麼嚴重，肌肉老是出錯，老拉錯地方，然後你就逐漸過渡到那種狀態。所以，我經歷了很多痛苦，一直都是，它影響了我做的每一件事。在身體上我一直很脆弱。

亞伯特和我決定休息一小時，讓溫妮幫他做物理治療。我開著租來的車子到一家便利商店，抓起一罐二十四盎司的百威啤酒。我找到一個空的停車格，坐在車裡，聽了一首歐佛頓的弦樂四重奏。

回到亞伯特家後，我們重新展開談話，我問他多年來生活在這樣的痛苦當中，對他的生活造成哪些衝擊。他隨即把話題轉回到歐佛頓身上。休息期間，他一直在思考這個故事。這就是他想告訴我的事。

我們在那家中國餐廳有過一個瘋狂夜晚。霍爾和我坐在裡頭，我們後面有兩位紳士在聊天。穿著體面的商業人士。我看不到他們，我背對他們。但他們是很極端的極右派，我猜。他們一直在聊猶太人和共產黨，還有同性戀。霍爾和我正在聊天，但聊著聊著，我突然看不到霍爾，只看見自己火冒三丈。接下來的舉動，我這輩子只做過這一次——我拿起糖罐子，扭開蓋子，然後非常故意地把裡頭的所有東西往那傢伙頭上倒。我的意思是，全部的糖。就在我倒糖的時候，對面那個傢伙，一個非常小的男人，跳起來想打我，然後霍爾也站了起來，你知道的，他有六呎四吋。沒人敢打，因為他們被霍爾嚇到。對我來說，那真是非常危險，因為我的背有毛病，如果我被丟進監獄或之類的，我一定會非常不舒服，會痛到不行。

這是我這輩子唯一一次讓脾氣失控到這種程度。但你知道的，我經

歷過的這所有事情，裡頭都有很多憤怒。我只是學會了如何掩蓋它們，但在這底下，我……在某個程度上，我是很危險的〔笑〕。還有，〔如果〕我誠實的話，我會說，瑪莎和我一點也不愛對方，儘管我們的婚姻維持了六十年。跟她結婚，也是我處理這一切問題的方式之一。

　　那些精神病醫生，他們總是說，如果不是因為我的藝術，我就會是個窮途末路、沒有未來的小鬼。這就是為什麼當我還是個小鬼的時候，他們就老愛把我放進房間然後給我一堆黏土，因為這樣我就會乖乖待在裡頭，不會去煩任何人。這對大家都好，而我，至少就我所知，也很開心。

　　我覺得現在我還活著真的很奇怪，我太太十年前就死了，霍爾去世到現在也二十多年了。這真的很奇怪。你還一直活著。最近這十年，每件事情都天翻地覆，這真的非常奇怪。我覺得自己非常老，非常老。但這不全是難過。我活得比我太太和其他人更久。這實在是非常……諷刺。

歐佛頓和瑟隆尼斯・孟克
Overton and Thelonious Monk

對攝影圈而言，當史密斯從《生活》雜誌辭職，在匹茲堡推行一項不切實際的計畫，拋家棄子搬進那棟閣樓建築，然後開始製作錄音紀錄時，圈子裡的人都認為他已經遠遠退出攝影這塊基地。這印象根深柢固。2002年，有位博物館的菁英策展人斥責我說：你還在設法把那些喵喵叫的錄音帶全聽完嗎？

在史密斯的錄音帶裡，確實**有**好幾個小時的貓叫聲，和其他怪聲音。由於這些收藏的量實在太大，要正確保存它們是一大困難，所以我們很可能是第一次聽到這些錄音的人。我的研究動機，有很大一部分是來自於我在亞歷桑納花了兩個禮拜的時間揀選過那些積滿灰塵、貼了史密斯鬼畫符標籤、從1編號到1740的錄音帶。我在裡頭注意到瑟隆尼斯・孟克的名字，通常只寫了「孟克」，共有三十一盤，日期包括1959、1963和1964。在史密斯的5 x 7工作參考樣片裡，可以看到孟克和歐佛頓一起在閣樓裡工作，穿西裝打領帶，抽菸，以及坐在和站在歐佛頓的並排鋼琴旁顯然

是在聊天的樣子。想到這裡面可能有孟克——美國歷史上最神祕的樂手之一——私下談論他音樂的幕後錄音，我完全無法抵抗。

—

1959年初，孟克和歐佛頓花了三個禮拜的時間編了一場十重奏的曲子，那場演出將成爲歷史性的市政廳音樂會，也是孟克的音樂第一次由大樂團演出。從孟克和歐佛頓之間的私人對話到全樂團在閣樓裡的排練，史密斯的錄音帶提供一個非常難得的機會，讓我們可以窺見這位後來變得更像神話而非眞人的樂手，接觸到他眞眞實實的創意過程和人性。

孟克：那三個編曲很瘋狂，我喜歡。

歐佛頓：耶，我也是。

孟克：我愛它們。我們弄得夠多了，可以開始排練了，三支編曲，你覺得呢？

歐佛頓：當然。

孟克：如果〔樂團〕一天排一支，那肯定是傻逼。老兄，我告訴你，〈〔Little〕Rootie Tootie〉這首，一定會把他們搞得汗水直流。這首對他們肯定很難，要把它弄得那麼乾淨，所有句法都乾乾淨淨……

2008年，我造訪了孟克的法國號手羅伯·諾森，在他華盛頓特區的家裡。我想是霍爾打電話給我〔加入孟克的市政廳樂團〕，諾森說。孟克話很少。他永遠不會拿起電話打給我。是歐佛頓打給我，說我們正在準備一場表演。我問了一些關於音樂的事。我知道那會非常有趣，而且是一次挑戰。我知道我會和我一直很欽佩的一些樂手合作。所以，我沒猶豫。我唯一感到猶豫的，是排練從凌晨三點開始。那是大家都可以的唯一時間。因

為那時俱樂部打烊了。〔樂團裡的〕每個人都在某個地方的俱樂部表演，你知道的，鳥園或公雞（Royal Roost）之類的。於是，兩點到三點之間，大家開始在歐佛頓的閣樓聚集。到了三點半或四點，我們順利進行。我們會在那裡排練到早上七、八點。如果換成一個比不上孟克的人，我不認為情況會一樣。這是個沒人想錯過的機會。

孟克：〔我們〕讓他們練**那個**練一整天，你知道的……一首曲子，你知道。如果什麼都沒弄對，練**一堆**曲子也沒意義。

歐佛頓：如果一天能弄好一首就夠好運了……

孟克：我看過一些爵士樂手，他們練了一整本曲譜——他們照著曲譜跑了一遍——好像演奏得很認真似地，但他們還是啥屁都不懂。還是沒人能演奏任何東西，你懂嗎？我們可以拿一支編曲，把它跑一遍，就會知道了，你了嗎？

歐佛頓：當然。

孟克：一天一首。

用一般人的世界來看，或甚至用他那個時代的爵士樂手的標準來看，孟克的個性都很古怪。有人相信，孟克罹患了躁鬱症，還有嚴重的內向性，也許還有對非處方化學藥品的依賴，像是酒精、安眠藥還有安非他命。孟克的一位貝斯手艾爾・麥奇朋（Al McKibbon）有次說過，孟克會不請自來出現在他家，坐在廚房餐椅上，一整天不動也不講話。就是坐著，抽菸。晚上到了，麥奇朋跟他說：「孟克，我們要去睡了。」然後他和太太女兒就告退了。隔天早上，他們醒來時，孟克還是坐在廚房餐桌的同一個位置上。他在那裡又坐了一天一夜，沒動也沒講話，似乎也沒想到要吃東西，就只是抽菸。我是沒問題啦，麥奇朋說，反正孟克就是孟克。

孟克：我們應該讓每個人都試那首〈Little Rootie Tootie〉，讓他們慢慢

來，把它掌握好。你知道吧？

　　歐佛頓：當然。

<div align="center">一</div>

　　在錄音帶裡可以聽到孟克在四樓閣樓屬於歐佛頓的那一半裡踱步的聲音，他的厚重靴子每間隔一秒就會踏在吱嘎作響的木板條上，木板的年歲可回溯到1853年這棟房子剛興建之時，那時，孟克的祖父辛頓（Hinton）還是個嬰兒，以奴隸身分住在北卡羅萊納州的牛頓格里夫（Newton Grove），距離此地大約五百哩。

　　1880年，辛頓・孟克和妻子莎拉・安・威廉斯（Sarah Ann Williams）以辛頓父親的名字將長子取名爲約翰・傑克（John Jack），1889年，將他們第七個孩子命名爲瑟隆尼斯。學者羅賓・凱利（Robin D. G. Kelley）是《瑟隆尼斯・孟克：一位美國原創者的生平和時代》（*Thelonious Monk: The Life and Times of an American Original*, 2009）一書的作者，凱利指出，這個不尋常的名字可能是來自一位本篤派的僧侶聖提洛（St. Tillo），也稱爲塞奧（Theau）和希隆尼斯（Hillonius）。也有可能是來自北卡羅萊納州德倫（Durham）地區當時相當知名的一位黑人牧師，佛列德里坎・希隆尼斯・威金斯（Fredricum Hillonious Wilkins），他太太尤拉（Eula）的父親是牧師約翰・帕斯葛（Reverend John Paschal），一位著名的黑人州議員。辛頓和莎拉將其中一位女兒取名尤拉，由此可見，瑟隆尼斯也有可能是從希隆尼斯來的。

　　1910年代，老瑟隆尼斯・孟克和幾位親戚搬到北卡羅萊納州的洛磯山城（Rocky Mount），菸草和鐵路的樞紐城鎮。他在那裡遇見妻子芭芭

拉・貝慈・孟克（Barbara Batts Monk），1917年10月10日，她生下小瑟隆尼斯・孟克。這家人住在洛磯山城的「Y環」（Around the Y）社區，名稱來自於大西洋海岸鐵路（Atlantic Coastline Railroad）的Y字形交叉路口，距離他們位於綠街（Green Street，後來改名爲紅路〔Red Row〕）的住家大約一百碼。北卡羅萊納有許多著名的鄉村藍調樂手，像是桑尼・泰瑞（Sonny Terry）、盲眼男孩富勒（Blind Boy Fuller）和蓋瑞・戴維斯牧師（Reverend Gary Davis），根據這個傳統，老瑟隆尼斯演奏的口琴和鋼琴，幾乎可以肯定是這種切分音節奏的皮埃蒙特（Piedmont）散拍風格。三、四十年後，小瑟隆尼斯・孟克將會譜出一些模仿火車聲音的曲子，像是〈Little Rootie Tootie〉──也就是他跟歐佛頓在閣樓裡改編的曲子。

　　孟克一家掙扎度日。實施種族隔離的吉姆克勞法（Jim Crow）正在全力推行，偏偏老瑟隆尼斯和芭芭拉的婚姻也問題重重。1922年，芭芭拉搬到紐約市西六十三街，並帶著小瑟隆尼斯、他姊姊瑪麗安（Marion）、以及他弟弟湯瑪斯（Thomas）。1920年代末，老瑟隆尼斯試圖加入紐約的家庭，但後來因爲醫療或個人理由又返回北卡羅萊納。1930年後，這家人和他顯然斷了聯繫。他們很可能以爲他死了。家族裡的傳言是說，他在一次遭攔路搶劫時被打到無法痊癒，也有一說是他因爲脾氣暴躁，參與了一次暴力行動，傷到自己，之後被送進精神病院，或兩者都有。無論如何，根據不同親戚的說法，老瑟隆尼斯人生的最後二十年，都是在北卡羅萊納戈爾茲伯勒（Goldsboro）一家精神病院度過，離牛頓格里夫不遠，他的死亡證明上面顯示，他是死於1963年。住院期間有許多親戚去看過他，但他妻子沒有，也沒人知道他的孩子們是否曾去探望他。

──

孟克：〔這個團裡〕誰都沒必要證明他們可以讀譜讀多快。我們不需要視奏之類的，你知道。只要拿一小節，在上面下功夫就好了。

歐佛頓：比方視奏史特拉汶斯基（Stravinsky）。

孟克諷刺地說：視奏競賽，我們要辦個視奏競賽。

歐佛頓：這恐怕很難啊，老兄。

孟克：我告訴你，跟樂手講這個，一般都很有用。他們真的會把它搞懂。你知道的，撞音，有時讀一些他們也許讀不懂的東西，或是去了解這聽起來如何，怎麼走，或什麼也沒有。讓他們聽錄音，你了嗎？你讓他們聽錄音就可以辦到。

孟克大約暫停了一兩分鐘，然後繼續在房間裡走來走去，他的腳步聲在談話底下維持一種節奏模式。在這些錄音帶裡，他聽起來好像沒那麼古怪，至少在他跟歐佛頓一對一會談的時候是如此。等到所有團員都出現在閣樓裡排練時，孟克就變得很安靜，這當然是一種樂隊指揮的技巧，表示他比較喜歡用肢體而非話語跟樂手溝通。2007年，鼓手班·雷利（Ben Riley）告訴我，孟克和歐佛頓講的話，比他在孟克團裡四年聽到的還要多。

—

孟克的妻子奈莉（Nellie）在1947年加入這個家族，搬進西六十三街的三房公寓，跟孟克、他姊姊瑪麗安以及他母親一起住。這三個女人一起保護他，讓他過著幾乎完全專注在音樂與家庭的生活。他很幸運能〔跟我們〕住在一起，瑪麗安有一次說。當你踏上某條道路時，你得要有人在你背後支持，不然你就無法走下去。孟克和奈莉一直與母親同住，直到1955

年她過世為止，當時他才三十八歲。差不多在這個時候，大名鼎鼎的爵士贊助者，女爵潘諾妮卡·德·蔻妮斯瓦特，進入孟克的生命，並加入那個女性照護小組。

　　孟克的音樂有部分得歸功於他那位勤跑教堂的虔誠母親。有人說，那種切分音節奏的哈林大跨度（Harlem Stride）風格是孟克音樂的基石。此言不虛；但它不是最深的根。路·唐諾森（Lou Donaldson）是1952年孟克錄製〈卡羅萊納之月〉（Carolina Moon）的樂團成員之一，他有次告訴我：

我爸是北卡羅萊納州巴丁（Badin）和奧伯馬區（Albemarle）的AME錫安教會牧師，我之所以那麼受到孟克音樂的吸引，原因之一，是我一聽就認出他的節奏就是教堂的節奏。我對那太熟了。孟克的搖擺品牌直接來自教堂。你不能只輕拍你的腳，你還得擺動整個身體。

　　除了福音之外，孟克還融合了藍調、鄉村和爵士，然後用一種深沉、驚人的節奏感將它們繫聯起來，往往會利用空白和暫停來營造動能。他的這種音樂怪癖，對某些粉絲和評論家而言有點難進入，他們覺得孟克的演奏粗野又很容易犯錯。在那些歐洲觀點的評論裡，鋼琴手應該坐成直挺挺的「完美」模樣。但孟克卻是用伸平的手指彈鋼琴，雙腳還像碼頭上的魚一樣翻來撲去，整個身子轉動搖擺。演出到一半，他還會從鋼琴上站起來，在舞台上跳舞和走來走去。然後，他又衝回鋼琴椅上繼續彈奏，坐下之前香菸還叼在嘴裡呢。

—

　　孟克：這三首編曲，你知道，它們全都很瘋狂，全都很酷，你知道，到目前為止。對我來說，它們聽起來都很對，你聽起來也都很對嗎？嗯？

　　歐佛頓：什麼？

　　孟克：這三首聽起來都很對，就像它們該有的樣子。

　　歐佛頓：瘋狂，是的。對我來說這很清楚，是的。〈十三號星期五〉（Friday the Thirteenth）。〈孟克心情〉（Monk's Mood）。〈黃昏下的奈莉〉（Crepuscule with Nellie）。〈瑟隆尼斯〉（Thelonius）。

　　孟克：〈黃昏下的奈莉〉，這首我們只需要大約兩個和聲。我們用那個或別的什麼結束一切，用那個結束這支組曲。你知道，你沒太多東西可做，你知道的，它就只是，嗯，它就只是旋律和聲音，你知道的，幾個和聲。

　　歐佛頓：好，嗯，那你想怎麼做呢，孟克？

　　孟克：我會彈第一個和聲。讓樂團進來，演奏第二個和聲，然後結束。接著我們就站起來，你知道的，吃麵包和休息。

　　〔笑〕

—

　　1963年，孟克和歐佛頓在紐約新學院做了一次精采絕倫的演出，由十三頻道的紐約公共電台WNET現場實況廣播。在閣樓的後半部，史密斯在電視喇叭旁邊放了一個麥克風，把轉播實況錄成錄音帶。孟克在鋼琴這個調律最為嚴格的樂器上，展現他讓單音「彎曲」或「彎弧」的技巧。他把單音像人聲一樣慢慢拖長，讓它們混合交融，創造出他自己的方言，像是把「you all」變成「y'all」。「這在鋼琴上做不到，」歐佛頓告訴觀眾，「但你們剛剛聽到了。」

PART VII

19 艾琳・美緒子・史密斯

Aileen Mioko Smith

2010年我在維吉尼亞州威廉斯堡（Williamsburg）的威廉與瑪麗學院（William & Mary）參加一場會議，名稱是：「汞：無國界危害物」（Mercury: A Hazard Without Borders）。我是因爲艾琳・美緒子・史密斯（Aileen Mioko Smith）會出席而跑去的，她是史密斯的第二任妻子，日裔美人，兩人在1970年代一起合作，記錄了日本漁村水俁市遭受企業汞汙染所導致的悲慘後果（受到毒素影響的胚胎讓身體無恙的母親生下畸形的嬰兒）。我們互通電郵多年，但不曾見過面；她住在京都。

艾琳在會議上發表了一場主題演講，學院附屬的馬斯卡雷美術館（Muscarelle Museum of Art）也辦了一場展覽，展出二十五張史密斯拍攝的水俁病親手放大原作。展覽也收錄了史密斯生涯其他主題的十幾張親手放大原作，包括匹茲堡、史懷哲、海地和史密斯的子女。整體而言，這些作品展現出史密斯對於人類雙手的持續關注，這個人類用來展現柔情、創意和毀滅的工具。

　　這次展覽的重頭戲，是以精采驚人的方式呈現出史密斯生涯最偉大的一張照片：《智子入浴》（*Tomoko Uemura in Her Bath*），一張母親爲她畸形小女兒洗澡的肖像，很多人將這幅影像與米開朗基羅（Michelangelo）的《聖母哀子像》相媲美，並把對工業的批判疊入其中。在我於1997年開始研究史密斯的時候，擁有水俁病系列所有素材版權的艾琳，已經撤銷那張照片的公開發行，因爲該張照片的公開曝光讓智子一家的痛苦日益強烈。這張照片並不適合商用月曆和明信片，甚至也不適合掛在美術館展牆上接受美學試煉。至少現在還不適合。除了亞歷桑納的史密斯檔案館外，我不曾在其他地方看過這張影像的相片。由於這場會議的重點是教育和覺醒，而非做爲物件和商品的藝術，因而得到艾琳首肯，同意將這張相片展示出來。

　　這次展覽的某些機緣巧合簡直不可能複製──大尺寸的《智子入浴》（相片的大小爲25 x 40吋），鎂光燈聚焦的呈現，以及我目睹時的驚訝──這讓我深受感動，原本我以爲，這種感動經過多年的研究早已磨平了。或者，也許只是因爲，這是我看過這張影像的最棒相片。無論如何，離開時我更加清楚地理解到，智子和她母親是在一個非常狹小的房間裡，在這個既毀滅又溫柔的場景裡，史密斯與她們是多麼貼近；智子的母親對他和艾琳的信任又有多深；儘管那些年史密斯的身體情況非常糟糕，但他還是設法沖洗出這樣的相片；還有，這張相片是他生命和作品的最高峰，他的所有熱情和興趣以及連帶的暗房技術，全都匯聚在這張沖印出來的圖像裡。根本不需要複雜的影像序列。單這一張就夠了。他的畢生作品完成了。對他來說，現在死也無憾。

──

那天傍晚快結束時，艾琳和我走出美術館，坐在對街一棟校園建築的階梯上。那時艾琳五十九歲，對女人來說，過了年輕時代已經至少十年了。

我是在1970年8月第一次碰到尤金，我去了他位於第六大道的閣樓，艾琳告訴我。當時，我在加州唸大學，暑假在一家大型日本廣告公司聘用的日本製片團隊裡打工，客戶是富士軟片。我是這支廣告的協調員，廣告的焦點是兩位攝影師，尤金是其中之一。富士付他兩千美元。當時，他正忙著把作品組合起來辦一個回顧展，我想，他需要那筆錢把展覽完成。

我跟那些日本紳士一起走進閣樓，他們隨即表示很榮幸見到尤金等等。我是他們的翻譯。尤金看著我，眼裡閃著光芒——他的眼裡總是閃著光芒——「妳還好嗎？妳有聽過我嗎？」我說：「沒——沒聽過。」我們兩個先是微笑然後大笑。談話就這樣開始。

接下來兩天，我們拍攝影片，他貢獻出他的哲學、熱情和感受，他覺得重要的所有東西。他就是把這些展現出來。影片小組希望他熱情談論，他做到了。他談了攝影和藝術和新聞，還有他對這些東西的信念。我只負責聽。

幾天下來，我發現他的展覽嚴重落後。展覽將展出六百張相片，名稱是「讓真理成為偏見」（*Let Truth Be the Prejudice*），你知道的，是在猶太博物館展出。直到今天，我對這個名稱還是有些疑問；它看起來就不像對的展名。不過那時候，我還很天真。我甚至不知道對一場攝影展而言，六百張相片可說是天文數字。我那時才剛二十歲。尤金五十一歲，而且他精疲力竭。他痛得很厲害，身體上的痛，是他這輩子的各種傷害造成的，戰爭的傷和許多手術。

我看到這種情況，馬上覺得：「喔，我的老天，一定要有人來拯救這

局面。」我後來才知道，在尤金的生命裡，總是會有人不期而至，然後發現他，然後說：「喔，老天，我必須幫這個人走出困境。」而我只是不期而至然後有此感覺的眾多人物之一。

　　還有其他一些二十幾歲的年輕人幫他完成這次展覽。他表示，等展覽結束，他就要自殺。他把這次展覽視為他生命和作品的蓋棺。但事實證明，我們在水俁拍的作品才是最後的蓋棺。如果遇到他的時候我年紀大一點，或如果我的家庭背景不一樣的話，我一定會說：「謝謝，但不要，謝謝。」然後離開。但結果是，我沒回去加州唸大學，我留了下來。儘管如此，我還是感謝當時留了下來，我學到很多東西。

　　那個時候，在閣樓裡，他大約有五十組床單，塞在各個角落、衣櫃和抽屜裡。當床單髒了，他就去買新的，但他不會把舊的丟掉。而是隨手塞到某個地方。我不知道他想要怎麼處置它們。我們幾乎所有時間都待在暗房裡。腦海裡立刻浮現的是紅色暗房燈和德太德林（Dexedrine），他總是喝那個來保持清醒；熬通宵，縈繞不去的海波〔hypo，一種暗房化學藥劑〕臭味，以及麥葛雷格威士忌（McGregor scotch）──他一天喝一瓶。永遠都有音樂──永遠是用電唱機放歌劇或爵士。

　　尤金的效率低到無法置信。但如果你看過他的底片，你就會看出這個男人的腦袋非常清醒。他的底片裡有一種節奏，和他混亂的生活恰成對比。你可以看見他打造出他想去的地方，而且真的走到那裡。他一步步將影像打造出來，然後釋出，然後鬆緩。他花了那麼多心力在他的沖印上──你知道的，一邊沖印一邊讓爵士樂或《波希米亞人》在立體音響上爆炸──那很有效。不過，他拍照時也很有音樂感。

　　艾琳的母親是日本人，小時候她在日本住過幾年。她說，史密斯覺得自己前世也是日本人。所以1971年兩人帶著「讓真理成為偏見」去到那裡

時，對兩人而言，都是一種「返鄉的渴望」，她說。

　　他倆抵達東京不久，就決定展開水俁計畫。1955年史密斯加入馬格南時，曾把他長久以來渴望完成的七十三項計畫提交給莫里斯，裡頭就包括葡萄牙和日本漁村這兩個潛力主題。他可以用一本書將這張表單裡的其中一項刪掉，而且那本書立刻會變成攝影史上的經典，以及全球汙染覺醒的里程碑。

　　我們結婚了，而我身為妻子的頭一項家務，就是在水俁市陪伴史密斯，她笑著說。這算什麼人妻生涯的起始點。根本從一開始就不打算持續下去。我們把七成的錢都花在金的威士忌、底片、暗房藥劑和相紙上。只有三成是用來買食物和基本的維生需求。

　　艾琳和我聊了差不多一小時，我們做了約定，下半年在水俁市碰面。我向她提出最後一個問題：她是不是一手包辦了水俁那本書的所有文字？

　　她似乎倒抽了一口氣。那一整天，她在會議裡一直扮演尖銳的公眾人物，此刻，她頭一回看起來沒有防衛且帶點動搖。她說：談論水俁病這麼多年，從來沒人問過我這個問題。她停下一會兒，讓自己鎮定下來。

　　你必須理解，我不是藝術家。我不曾有過要當藝術家的志向，遇到尤金之前沒有，之後也沒有。我比較像是他的經理人，就是試著把事情完成，做我該做的。

　　正因如此，水俁計畫才沒變成史密斯的另一場大失敗。艾琳不必指出水俁這個計畫案裡的相片和文字有多少百分比是她的。從她並列為共同作者這點，就足以說明一切。

　　艾琳和金在一起四年半。這個計畫是我們的小孩，為了完成這本書，才讓我們在一起這麼久，她說。在她對史密斯的正常期待還未牢牢生根前，她就斷開了和史密斯的親密關係，而且斷得比大多數人更乾淨，或許

因為如此，直到今天她還能對史密斯保有同情，她的記憶並不留情，但她還是能夠照顧他、他的遺產和他的家人。

在史密斯1978年去世之前那幾年，水俁這件作品讓他享譽全球，可以在歐洲和全美各地旅行，沉浸在崇拜之中。他的檔案裡充滿了那個時期的粉絲郵件，許多年輕攝影師滔滔展現他們的熱情。在幾次訪談裡，他承認書裡的照片有五十張是艾琳拍的。在他的遺囑裡，他把那些素材的所有權和版權留給艾琳；他的其他作品則屬於他的遺產。

艾琳後來再婚，1985年生了一個女兒。過去這四十年，她一直是反汙染倡議的國際代言人和行動主義者。

20

徵求口譯員
Interpreter Needed

2010年4月，我發了一封電郵給賽門・帕特納（Simon Partner），他是杜克大學的日本史教授，也是該校亞太研究所的所長，我請他幫我找一位翻譯，可陪我去日本追蹤史密斯的足跡。他建議我去H-Japan這個網站上張貼廣告，那是一個以日本歷史和文化爲主題的國際線上學術討論團體。賽門有編輯輸入權限，於是我起草了一篇告示，由他替我張貼：

我正找尋一位日英翻譯／助理，在日本與太平洋地區和我一起旅行，時間大約是2010年10月25日至11月8日。我正在為一本傳記研究收尾，傳主是攝影師尤金・史密斯。這趟旅行將追隨史密斯的足跡前往水俁、東京、塞班、沖繩、雷伊泰島（Leyte）、硫磺島和塔拉瓦環礁（Tarawa）。史密斯的前妻艾琳・美緒子・史密斯會在旅行中的某些部分與我們同行。這本傳記是我這十三年（還在持續增加）來的研究高峰。希望應徵對象有絕佳的日語能力，熱心助人，對這個主題有興趣。我會支付所有費用。日本居

民尤佳。

　我收到五十多封回應。大多是正在尋找有薪工作的雙語研究生。但沒有幾個人對我的計畫內容表現出特別的興趣。

　接著，5月7日。有封特別的回應吸引我的目光。那是來自湯姆·吉爾（Tom Gill），一位英國籍的日本研究教授，目前在橫濱的一所大學任教。他告訴我，我即將收到他日英混血的十八歲女兒桃子（Momoko）的回信，他建議我不要因爲他女兒的年紀而低估她。

　幾天後，我收到桃子寄來一封引人入勝、條理分明的信件，她告訴我，進大學之前，她打算給自己一年的空檔拓展閱歷。她說她是打爵士鼓的，她看過史密斯拍的樂手照片，還有他在日本和太平洋拍攝的傳奇作品，讓她深感著迷。

　桃子的詢問電郵是我收到最有感染力的一封，後來她又發了好幾封電郵，想知道是否還有機會得到這份工作。我們安排了一次電話對談。她告訴我她在英國出生，一到五歲住在那裡，接下來十年住在日本，之後在聖塔芭芭拉唸了三年高中。她講述興趣時那種滔滔不絕，還有堅持，讓我印象深刻。我問帕特納，這麼年輕的孩子可以勝任這份工作，在日本幫我口譯嗎？他回答，只要她夠好就沒問題，那麼是的，她的確很棒。

　一切都指向一個四十四歲的美國白人將和一位十八歲的英日混血女人一起在日本旅行。1971年史密斯去日本時，他五十三歲，和他同行的日裔美人艾琳二十一歲，我從沒想過類似的情形居然會發生在我身上。

21 相遇在成田

Meeting at Narita

　　我的旅行計畫在2010年夏天起了變化，因為我得知平民老百姓每年只有一天可以進入硫磺島，下一次的機會是2011年3月16日。史密斯藝術上的創造性衝突，也就是他在藝術和新聞之間無法解決的緊張關係，是他於二戰期間在太平洋戰場上拍攝戰鬥和生活時醞釀而成，因此，我需要看看那些只比太平洋海面略略高出一些的岩石地形，對那場史無前例的大戰而言，這是個渺小、超現實的所在，但史密斯就是在這裡為《生活》雜誌拍出那張經典的戰爭影像。我當然不可能找到史密斯在硫磺島上看到和感受到的恐怖與屠殺——氣味是最不可能想像的東西——但至少，光線會是一樣的。

　　我報名參加一個軍事史旅行團前往硫磺島，團員都是退伍老兵及其眷屬、學者以及其他戰爭史狂熱迷。這個一日遊將於2011年3月16日凌晨四點從關島展開。

—

　　桃子配合我的新行程做了調整。她計畫於2月20日星期天下午，和我在東京成田機場會合。當時，我的旅程已從原本設想的兩週增加成三十天。其中二十天桃子會跟我同行。

　　桃子後來告訴我，工作的面試過程以及我準備和她本人碰面的安排，都讓她對我印象深刻。我沒要過她的照片，她知道我沒用臉書。準備和她在成田碰面之前，我告訴她找一個六呎五吋高、深色稀疏頭髮、戴眼鏡和留山羊鬍的男人。我估計她找我比我找她容易一點。

　　通過海關後，我到一塊沒人的地方重新整理一下我的行李。才剛下飛機，我馬上就感覺到，成田機場可能是我去過最像外國的地方，因為在那之前，我的國際旅行只限於歐洲。在那十六小時的飛行裡，我只睡了一兩小時，整個人處於神智不清的狀態。然後，我聽到一個柔軟、充滿希望、高亢、圓潤的嗡哼聲，用一種聽起來幾乎就像是英國人但帶了一絲亞洲口音的腔調喊我的名字：山安姆？山安姆？是你嗎？山安姆？

　　她比我想的高，至少有五呎六吋，一頭濃密的黑色長髮筆直垂下，超過肩膀好長一段。她披了一條帶有紫色圓點的白圍巾，穿著灰色的冬天長外套（那個禮拜東京下雪）和褪色牛仔褲。她的頭髮和圍巾框住她的臉，表情開放熱切，就跟她在信件與電話裡的聲音一樣。她揹了一個裝得滿滿的大肩包，柔和的大地色，腳邊有一個黑色滾輪的小行李箱。她後來告訴我，她那時因為緊張而覺得噁心想吐，但我沒感覺到。

—

　　桃子猜想，長途飛行應該會讓我又累又餓，所以她買了幾種不同口味的海苔和兩瓶水。冷靜下來之後，我們交換了幾天前通過電郵之後的最新情況，然後她找到去東京的機場巴士。

　　桃子坐靠窗位置，我坐她旁邊的走道位。巴士啓動，迂迴地駛出機場，朝東京開去。

　　她轉過頭來跟我說：史密斯讓你感興趣的特質是什麼？

　　哇，這問題的答案很長而且有很多枝枝節節，我回答。

　　沒關係，反正到旅館要九十分鐘，之後還有三個禮拜。時間很多。

　　我們前兩天在東京四處閒晃，找到史密斯先前在六本木住的街區，還去看了日立市（Hitachi City）。我們將在第三天展開訪談。

22

元村和彥
Kazuhiko Motomura

2011年2月24日星期四，桃子和我與元村和彥碰面，當時他七十八歲，是日本地方政府的退休員工，看起來就是做了一輩子公務員的模樣：衣著裝扮簡單、保守、一絲不苟，行爲舉止低調有禮。他出生於1933年，在長崎附近的佐賀鄉下長大，1960年代，他在東京市稅務局找到工作，於是舉家搬來東京。

過去二十年，元村利用業餘時間成立自己的出版社，邑元舍（Yugensha），出版了五本不朽的攝影書，每一本都是精心編製的傑作。其中三本是羅伯·法蘭克的（《我的手紋》〔*The Lines of My Hand*, 1972〕；《花是……》〔*Flower Is…*, 1987〕；和《八十一張印樣》〔*81 Contact Sheets*, 2009〕），三本都是法蘭克一生最私密、最個人也最具爭論性的最佳作品。另一本的作者是森永純（Jun Morinaga）（《河：累影》〔*River: Its Shadow of Shadows*, 1978〕），他是史密斯1961–62年拍攝日立計畫時在東京的助手。第五本是望月正夫的《電視：1975–1976》（*Television:*

1975–1976），2001年出版。

邑元舍的每一本書印量都低於一千本，價格則都高於一千美元。今日，新墨西哥州聖塔費（Santa Fe）一位珍本攝影書賣家，列出一套五本的邑元舍攝影集，售價是一萬五千美元，這算是很便宜的了。2008年，佳士得（Christie）拍出一本《花是……》，價格是六千兩百五十美元。元村的書都是以無懈可擊的精湛技巧印製而成，每一頁都展現出驚人的複製價值，充分顯示出他極度缺乏商業考量。這位謙卑、務實的財稅公務員，用他的嗜好創造出一座里程碑。

元村透過森永純結識史密斯，然後透過史密斯認識法蘭克。他和法蘭克建立的深厚信任感，是美國策展人和編輯無法企及的，他讓法蘭克將他激切、私密的情感流洩出來，這種方式在其他地方都不曾見到，包括在更精心計畫與定位的《美國人》裡。元村的純真無私，以及他無意在世界藝術的舞台上爭奪，想必對這種情感的流露貢獻良多。在這方面，他讓我想起了歐佛頓。

—

我們和元村碰面的前一天，桃子用手機跟他聯繫。他告訴桃子，隔天上午十一點，我們約在新宿一家書店外面的人行道上。隔天我們抵達時，元村已經到了。一個長相平凡的男子，大約五呎五吋高，站在東京最發達地段——東京的時代廣場——的人行道上，揹著一個超大背包，幾分鐘後我們知道，裡頭放了他出版的每一本大開本書籍，外加筆記本和檔案資料。

　我原本以爲，元村挑選這個碰面地點是因爲離這家書店很近，其實不然。元村完全沒打算朝那家書店移動，也沒任何好奇，那是一家販售大眾書籍和雜誌的書店。相反地，元村帶著我們走下附近的樓梯，進入新宿車站，那個全世界最繁忙的火車站，我們在宛如迷宮的地下通道走了十五或二十分鐘，往左往右轉了好幾個幾乎九十度的彎，然後爬上另一道樓梯，出現在一家百貨公司前面的人行道上，離剛剛碰面的地方有好幾個街廓遠。我們走了進去，搭乘一座標示不明的電梯上八樓，打開幾道門後，進了一家幾乎沒人的咖啡館。

　自我介紹結束後，我的第一個問題，就是讓元村知道他的書讓我深受感動，因爲那種超乎尋常的努力似乎是那麼不切實際。我告訴他，我很好奇，他爲什麼對攝影有這麼深刻的興趣，並以如此究極的方式參與其中。

　他聆聽桃子的翻譯。之後停頓了幾秒鐘，最後，他輕聲笑著說：我在想，其實我也不是真的了解我自己啊。

　我們三個都笑了。我問他在佐賀度過的童年和青年時期。

　那不是什麼有特色的地方，他說著，又輕聲笑著。他似乎無法立刻侃侃而談，於是我問他，小時候的抱負是什麼？

　從小，我就愛收集東西。

　你爸媽是收藏家嗎？我問。

　不是，完全不是。他笑說。

　那小時候你收集什麼？

　我收集書，元村說，熱身中。日本在1945年輸掉戰爭那時候，我正在唸中學一年級。我想賺一點錢，所以我買了一堆漫畫書，開了一家小租書店。我的津貼就是這樣賺來的。我把大部分的錢都拿去看電影。我想，我之所以對攝影有興趣，可能是從看電影來的。電影看多之後，我就開始以

導演選片。黑澤明的所有電影我都看過,特別是《七武士》。什麼電影我都看。我住在佐賀鄉下,那裡沒有幾家戲院,也不是所有日本進口的外國電影都會放映。日本電影倒是都會上演,但外國電影不多。

他繼續解釋,搬到東京之後,攝影的世界向他敞開大門。他甚至還到東京攝影學院註了冊,然後他認識森永純,兩人變成好朋友。

森永在長崎出生〔1937年〕,但他爸媽也是佐賀出身。日本和美國交戰期間,當日本敗象初露時,森永的母親就搬離長崎,帶著小孩回到佐賀,包括森永在內。森永的父親和當時大約十二歲的大姊,則是留在父親工作的長崎。姊姊留在那裡照顧父親。兩人後來都被原子彈炸死。

1945年年底,八歲大的森永和家人回到長崎,去看那場浩劫。十五年後的1960年,二十二歲的森永開始拍攝抽象的照片,記錄東京那些混濁河水的極度汙染和腐敗,油汙淤泥覆蓋著下方死去的動植物。元村將這些影像出版成《河:累影》,森永在裡頭寫了下面這些話(由桃子從日文翻譯):「起初我覺得那是個死亡的世界。但是後來,在我拍攝這些醜惡景象的過程中,我發現還有許多微生物活在裡頭。我越靠近,就越了解裡頭有成千上萬的小昆蟲動來動去。我原本以為的死亡世界,其實是個活的世界。這兩種看待河流的方式都沒錯。」

元村告訴我:森永拍了一些漂浮在河裡的死貓死狗之類的照片。我想,他對死於長崎轟炸中的父親和姊姊的回憶,就反映在這些照片上。

1961年,也就是森永在拍攝這些汙染河流那三年的中間,他有一年的時間在東京擔任史密斯日立計畫後半部的助理。那時,史密斯比森永大二十歲,但這兩人對於人性以及工業矛盾的興趣,卻是再共通不過。

他把那些照片拿給史密斯看,元村說,史密斯雙眼泛淚。史密斯想去看長崎,兩人一起去了那裡。

森永在東京拍的作品，為史密斯日後記錄水俁市汙染水事件的決定開了先聲。我問元村，是什麼機緣讓他出錢資助史密斯在水俁市的早期拍攝。他的回答很迂迴，約莫如此：

嗯，我看過法蘭克的照片，他的書——《美國人》。我非常有興趣。然後我想，法蘭克手上一定還有一些更棒的照片，一定還有一些更偉大的照片還沒出版。我想要。我想看更多法蘭克的照片——不只是《美國人》，我可以買那些書就好，不一定要我自己做。

而史密斯就是那個把我引介給法蘭克的人。當史密斯表示他有興趣拍攝水俁市的照片時，我告訴史密斯，如果他願意把我引介給法蘭克，我可以支付他在日本的生活費。我只有初期幫助他。後來他是從其他地方得到協助。

水俁是鄉下地方。生活費並不很貴。我請當地人幫他租了一個房間。那時，有個叫作艾琳的女孩——一半日本人，一半外國人——跟史密斯一起過來，當史密斯的助手。等他們在水俁市安頓好後，她就接手了很多事情，我就沒涉入太多。那時，我在原宿有一間公寓，金和艾琳來東京時就把它當成基地。我從尤金那裡收到很多相片當作租金。

我問元村，他跟法蘭克是如何建立關係。

法蘭克的書，他的《美國人》的不同版本，我幾乎都有，就算不是一應俱全。那本書在不同國家出版了許多次。我有所有的版本。最早的一本是在法國出版，我覺得那是最棒的版本。書名是《Les Something. Les America?》之類的。一開始，美國出版商不想做這本書，因為他們覺得裡頭對美國有偏見。後來，我剛好跟史密斯有了聯繫，他是法蘭克的朋友。於是1971年史密斯將我引介給他。

我第一次去紐約見法蘭克時，他已經不出攝影集了。他正在搞電影。

他跟我說：「你來這裡到底要幹嘛？」我告訴他，我想用他的作品出一本新書。他只是不停搖頭。最後，我問他：「沒問題？」他說：「沒問題。讓我們做一本好書，我會寄一本假書樣本給你。」然後他寄了。

在我們結束日本旅程幾個禮拜後，桃子從峇里島寄了一封電郵給我，裡頭提到了元村：

「有一點很清楚，他全心投入製作這些書籍，讓世人可以看到。然而，在你鍥而不捨地盤問下依然不清楚的，是他的動機——究竟是什麼原因讓這些書籍對他而言如此特別。他拒絕給出清楚的答案，或說，他根本沒有答案。以上種種，加上他不斷努力想把話題從他身上轉開——你告訴他你想寫一篇關於他的文章時，他說這是令人開心的玩笑話——讓我覺得，他這個人的行動是由真正的熱情所主導，而非期許、自我主義、恐懼等等。基於這點，我將永遠欽佩他。」

23 靈魂

PART VII Reikon

　　某天下午，我和桃子去拜訪八十四歲的松田妙子，她在1959年成立寰宇公關公司（Cosmo Public Relations），並很快就爭取到日立這個大客戶。1961年，她僱用史密斯去拍攝日立公司。

　　松田在東京一家由她父母經營的孤兒院長大，父母鼓勵她盡可能多學英文。1951年，她搬到洛杉磯就讀南加州大學，那是第一流的日本學生會去唸的學校之一。畢業後，她花了六年的時間在洛杉磯替美國國家廣播公司NBC工作。2011年我們在東京碰到她時，她依然保有一種魅力十足的氣息。她拿出1961–62年間她和金在東京拍的照片，照片裡的她看起來美麗又迷人。我可以想像她在洛杉磯打扮入時，戴著太陽眼鏡，在聖塔莫尼卡駕駛敞篷車的模樣。我們遇到她時，她的英文很破；她說，這麼多年沒講她都忘得差不多了。

　　松田抵達洛杉磯那年，《生活》雜誌正好刊出史密斯的劃時代報導「西班牙村莊」和「助產士」。史密斯的名氣從沒像1950年代初那樣響亮

過，距離他報導二戰期間太平洋戰場的作品還不到十年。

　　松田是史密斯的鐵粉，最初是因為他拍攝戰爭照片所展現的敏感度，後來又因為他在「西班牙村莊」和「助產士」這兩個系列裡對陌生文化的描繪而得到加強。威脅和恐懼是那個時代的基本氛圍（麥卡錫主義、冷戰開端、太空競賽及其難以名狀的偏執），但在史密斯對傳統西班牙和偏遠鄉下非裔美國人的視覺報導裡，都看不見蹤影。就算有，也是要到1950年代中葉，當他把鏡頭聚焦在匹茲堡的工業和都會生活時，他才發現到其中的威脅和恐懼。你可以說，史密斯的匹茲堡系列是他對美國主流文化的研究，是他對《生活》雜誌讀者的研究，而他高舉的那面鏡子讓人感到不安。史密斯和法蘭克分別以不同的風格、技巧和主題，在同一時間的同一層面上操作。

　　松田告訴我們，寰宇公關安排史密斯和卡蘿住進一間公寓，屋主在六本木車站經營文具店。公寓就在花店樓上，松田說，金和卡蘿一到這裡，金就說：「哇，我們飛了半個地球卻還是和花店住在一起，真是太好了。」

　　松田說，史密斯在日立這個案子上花費的時間超過預期的四倍。日立對史密斯冗長反覆的作業方式提出抱怨，松田也只能跟對方說：「沒辦法；他的做法就是這樣；只能等。」

　　日立等了幾乎整整兩年，才收到他們的投資紅利。1963年8月30日，《生活》雜誌在史密斯缺席八年之後，歡慶他的回歸，以社論對頁的特稿版面刊出他拍的日立照片，標題是「東方巨人」（Colossus of the Orient）。

　　日立從《生活》雜誌跨頁廣告所得到的公關效果，讓松田和她的客戶所忍受的一切都有了代價。她對史密斯所展現的溫暖程度也值得注意。她想念他。也許那只是她身為行銷和公關人員的風格，但我從她身上感受到

的並非如此。

一

　幾天後，桃子和我再次和松田碰面。這一次，她帶了一位寰宇的前僱員嶋川弘一起來，當時他負責替史密斯跑腿，後來成為小說家。嶋川三歲時，父親死於戰爭，因此嶋川和許多日本人一樣，認為史密斯拍攝的戰爭照片敏銳且富有同理心，不是替美國拍的宣傳品。他對史密斯的記憶，包括一些我不曾從其他人那裡聽到的細節。

　我花了很多時間清理空的烈酒、啤酒和葡萄酒瓶，還有去店裡幫金和卡蘿購買日常用品，包括金要的威士忌和啤酒。我記得最清楚的一件事，是金真的把腿跌斷了，但他不知道他的腿斷了，他想不起來怎麼會這樣。因為酒精的關係，他沒感覺到太多疼痛。後來，他終於去了醫院，確認他有骨折。所幸不是很糟糕的骨折，但總之，受傷期間他還是繼續工作。我還記得另一件事，金帶了好多舊小說在身上，都是一些切口和書頁泛黃的小說。

　嶋川接著變了口氣，喃喃自語似地談論史密斯：

　在金這種人身上，有一種神祕、崇高、神聖的力量。但他有兩面。其中一面具有真材實料專業藝術家的美感。另一面則是懶惰和放縱。好的那一面，通常會在他手握相機的時候流露出來。卡蘿真的很照顧他。沒有卡蘿，他一天也活不下去。基本上，我是協助卡蘿幫助他。

　你可以說，金在他做的每一件事裡都看到這兩面，包括他的日立和水俁病作品。戰後日本經歷過一段混亂時期。像日立或智索〔Chisso，將汞倒入水俁灣的那家公司〕這樣的大公司生意蒸蒸日上，小公司則是得掙扎

求生。金看到下層人民所做的犧牲。史密斯在死物裡看到活物。那也是我小說的一大主題。生與死，光與影，意識和無意識，漂浮的潛意識。

　　日文有個詞叫**靈魂**（reikon），這個詞有兩個部分，兩種意義。一種意義是像鬼或靈體之類的東西，外於實體的一種神鬼。另一種意義比較像是魂魄或內部或在個體之內。英文裡也有同時包含這兩種意義的字眼嗎？在日文裡，它是一個詞，兩個元素包含在一個詞裡面。但有時，兩者之間有種緊張關係。我想，金搞不定這種緊張關係。他沒辦法調和光明與黑暗。多年來，他逐漸陷入黑暗那邊。他有一顆慷慨的靈魂，讓他成為比攝影師更偉大的人物，但他無法滋養這一面。

——

　　史密斯和卡蘿‧湯瑪斯在東京時，他用了從閣樓公寓帶去的盤式錄音設備（在旅行準備階段時的錄音帶裡，可以聽到他跟卡蘿說，他想要帶一部錄音機），以高速錄音模式在他們的六本木公寓錄製錄音帶。他也從日立那裡挑了一些新設備。在史密斯的檔案裡，大約有一百七十五小時的聲音是他居住在東京那一年錄的。這些帶子透露出，即便東京這裡沒有任何重要的午夜爵士演奏，史密斯還是會像住在第六大道八二一號公寓時一樣，錄製那些偏執狂的錄音帶。

　　東京的錄音帶裡，包括各式各樣可以在紐約的閣樓錄音帶裡聽到的類似聲音：隨機錄下日本當地的電台廣播，以及透過遠東廣播公司和美國電台播放的美國廣播節目。有很多日本民謠和古典音樂和日本DJ播放的美國音樂，像是納京高（Nat Cole）、比莉‧哈樂黛（Billie Holiday）、胖子華勒（Fats Waller）和艾靈頓公爵（Duke Ellington），主要都是非裔美國人。

有許多美國廣播對甘迺迪總統的報導；行動主義者喬治‧華萊士（George Wallace）；安迪‧葛里菲斯（Andy Griffith）秀和鮑伯‧霍伯（Bob Hope）秀；哥倫比亞廣播電台（CBS）以作家作品為主的專題節目，包括馬克‧吐溫（Mark Twain）和諾維‧考沃（Noël Coward）。還有許多錄音帶被史密斯貼上「六本木窗戶」的標籤，他在窗戶裡放了麥克風錄製周圍的街道聲響，裡頭可以聽到史密斯在踱步，他和／或卡蘿用打字機寫信；他和森永純和／或西山正仁在暗房工作，或是史密斯和卡蘿在聊天，內容通常是《大書》。

—

2011年2月26日星期六，桃子和我在六本木與時年七十六歲的西山碰面。他帶我們逛了一下那個街廓。史密斯當年住的那棟有暗房的建築物已經不在了，但史密斯常去吃的香妃園（Kohien）中國餐廳倒是還開著，依然由同一家人經營，只不過換到一個比較現代的地點。西山帶我們去那家店，點了史密斯每次都點的湯麵。他形容了一下那個街區1961和1962年的模樣：

　　那時最高的樓房不過就四、五層，都是要爬樓梯的，他說，建材是木板和磚塊。現在，看看這些，全都是四、五十層的摩天大樓。現在完全看不到舊日本的痕跡了。那個時候，都是一些更老、更樸素的房子。1980和1990年代的房地產泡沫化摧毀了一切。

　　1935年，西山出生於東京，逐漸在聽覺和視覺元素間發展出均衡的興趣。我會組裝自己的收音機，他說，所以我跟金真的很合得來，因為他對收音機和攝影都有興趣。他最早是在《生活》雜誌上看到史密斯的作品。

《生活》雜誌是我最棒的老師，他說。接著，愛德華・史泰肯（Edward Steichen）爲紐約現代美術館策畫的超大型展覽「人類一家」（*The Family of Man*），裡頭也有好幾張史密斯的影像，這個展覽在1950年代末巡迴到東京一家百貨公司，西山去看了好幾次。

西山和森永都是透過松田和寰宇公關結識史密斯。嶋川告訴我，西山和森永都把金奉若神明。

—

我們在東京停留後期，松田打電話給桃子，問我們有沒有時間再去看她一次。於是我們在離開東京轉往水俁的前一天，第三次去造訪她，會面時她遞給我一只信封。別打開，她用英文告訴我，不要現在開。告辭走到外面的人行道上，我打開信封，發現裡面有二十萬日圓（大約一千五百美元）。我用那筆錢買了兩本元村先生的書，一本森永純的，一本法蘭克的。元村給了我折扣價。

24 石川武志

Takeshi Ishikawa

3月1日星期二，桃子和我抵達水俣市，那裡位於日本南端的八代海邊，離東京相當遠。有點像是第一次造訪美國的日本人，從紐約去到密西西比州格爾夫波特（Gulfport）的感覺。

水俣的濱海山脈比我想像的大。抵達山谷時，霧靄籠罩，一陣冷冽的刺骨寒風迎接我們。我們找到市中心的超級酒店（Super Hotel），放下行囊後便開始四處閒逛。午後三點，街道空空蕩蕩，只有身穿制服雨衣、揹著書包從學校放學回家的孩童，以及很多街貓。我們沒地圖也沒方向，但輕輕鬆鬆就找到智索這家巨大的工業複合廠區的大門，在二十世紀初期和中葉，有好幾十年的時間，這家公司不停將汞廢水倒入水俣灣，汙染了長期以來都是該區命脈的魚類。累積在這些魚體內的毒素，讓孕婦的子宮受到感染，生出好幾千個（至少）畸形兒。那個禮拜稍後，有人告訴我們：「新生兒吸收了所有毒素，拯救了成年人。」

隔天，時年六十歲的石川武志從東京飛下來與我們會合。1971年，史

密斯在新宿一家百貨公司舉辦「讓真理成為偏見」攝影展時，石川還是東京攝影系的學生。石川看過史密斯的宣傳照片，有天走在街上時認出他。他朝史密斯走去，雖然石川只會說一點英文，但他還是花了三年的時間和金與艾琳在水俁工作，記錄水俁病的後遺症。直到今天，他跟艾琳依然很親近，艾琳替我做了擔保（她本來打算自己到水俁跟我們會合，但最後一分鐘無法成行）。石川放下一切，花了三天陪伴我們。

石川是在四國愛媛縣一個種稻的家庭長大，四國是日本四大主島裡面積最小、人口也最少的一個，位於東京西南方大約四百哩處。他最早的興趣是繪畫，後來變成設計，但攝影的機械設計和工藝性讓他沉醉其中。他的親切誠懇讓他帶有一種孩子氣的特質：他會一下大笑，一下又雙眼含淚，特別是講到史密斯的同情心和慷慨大度時。水俁市民一看到他就容光煥發，包括那些他認識四十年的疾病患者。雖然幾乎全程都得透過桃子翻譯溝通，但在我們相聚的最後一天，感覺我們三人彷彿是認識許久的老友了。

「石川先生可能是我覺得像哥兒們的人裡面，年紀最大的一個，」桃子後來寫信給我。「在水俁最值得記憶的一個時刻，就是我在他身上看到一個小男孩。當時他一直安排，想跟一些病患和照護人員吃一頓非正式晚餐，他們都是他的老朋友。你和我一開始本來打算參加，但前兩個禮拜的工作疲累擊垮我們，而且反正隔天我們還會跟同一組人碰面，所以我們就決定不去。當我告訴石川先生那頓晚餐我們不過去時，他臉上的表情我記得一清二楚。我們打碎了他的美夢。我每說一個字，他的身體就搖晃得更厲害一點，就好像一株植物因為沉重的雨滴一顆一顆從葉子上滑落而搖來晃去。經過一番掙扎，他終於召喚出成熟的聲音，說他理解。他沒告訴任何人我們會出席，所以他不是擔心有誰會感到被冒犯或不高興。他只是

發自內心喜歡那種大家聚在一起，老朋友新朋友，一起享受美食美酒的感覺。不過，隔天早餐時間我碰到他時，他似乎把這些都忘到九霄雲外，很期待跟我們迎接新的一天。」

石川帶我們去看金和艾琳在水俁住過的那一小塊地。他也曾在那裡短暫住過，後來搬到鄰近的另一棟房子，他在那裡幫史密斯設置了一間暗房。計畫完成、史密斯也離開後好幾年，那塊地前面一直有一塊告示牌，寫著「尤金・史密斯之家」。

距離那棟房子大約一百碼外，有一家由溝口家族經營的社區小店，和史密斯的住處隔著鐵軌相望。史密斯每天都會去那裡買五分之一瓶的三得利威士忌和十瓶牛奶。石川有時會幫忙跑腿。那家小店目前的老闆還是同一家人。我們走進店裡，石川問溝口先生還記不記得史密斯，桃子告訴我，溝口開始有一搭沒一搭地談論史密斯，好像他還住在那裡似的。溝口太太消失在房子裡，等她再次出現時，手上拿了一本剪貼簿，裡頭有史密斯送給他們的兩張親手放大原作。那兩張相片雖然只是簡單的街貓，但可看出史密斯招牌的溫暖標記和層次豐富的黑白色調。這比在博物館看他的照片感覺更棒。溝口先生拿起電話打給可能還記得史密斯的人。隔天，我們和其中一人碰面，名叫內神猛（Uchigami Takeru）。史密斯拍過他的婚禮，照片也收入最終版的《水俁》裡。

拜訪過小店之後，石川叫了一輛計程車，直接載我們回旅館。叫車時，石川只說了「尤金・史密斯之家」，司機就知道我們在哪裡。在開往旅館的計程車上，石川說：我知道金和艾琳不可能一直維持伴侶關係。那不健康。金酒不離手，他的狀況不好，他們常吵架。基於某種原因，我感覺他們是在我面前假裝在一起。即便他們回到紐約之後，有次我去拜訪他們，那時他們已經分居，但他們沒告訴我。他們為了我假裝還在一起。他

們似乎是不想讓我失望或之類的。

那天晚上，我們和七十六歲的溝口京子（和小店主人沒有親戚關係）共進晚餐，史密斯和艾琳住的那棟房子是她家的。比京子小十二歲的妹妹純子，當時很迷戀石川。他們對於當年可能發生的好事開懷大笑。京子還有另一個妹妹東子，八歲時死於水俁病。在純子和東子出生之前，京子還很小的時候，她常常去捉魚給家人當晚餐。京子說，受到汞汙染的魚游得比較慢，也比較靠近水面，比較好捉。她說著她如何帶著一籃籃鮮魚回家，讓爸媽開心。

金和艾琳搬到京子家時，主廳裡安了一座給東子的神位。他們沒有將它取下。在史密斯拍的一張房間照片裡，你可以看到背景裡的神位，以及面對鏡頭的石川。艾琳穿著條紋袍子坐在桌子的另一端。

和京子的晚餐快結束時，她用**幽靈**（yurei）一詞，或說「鬼魂」，來描述我和桃子，金和艾琳的幽靈，她說。說的時候伴隨著眼眶的熱淚。隔天早上，石川、桃子和我去拜訪京子的房子，看看她的照片，以及1970年代初金和艾琳住在那裡時留下的一些痕跡。她又再次用鬼魂來形容我和桃子。然後她用了嶋川用過的同一個詞，**靈魂**，死後離開肉體繼續存在的靈體，往往會變成仁慈的祖先，或**幽靈**。當我們告辭、離開她家走向窄街時，京子站在屋外哭了起來。她不停揮手，直到我們消失在視線之外。

—

進行口述歷史訪談時，我不會使用腳本。我準備了很長的時間，問題會自然湧出，但我刻意不列清單。這種做法有可能讓我忘記提出一些重要的問題。但這危險值得一冒，因為這種做法也可能誘發出不尋常的情感流

露，展現出某種真實交流。我父親是北卡羅萊納州華盛頓小鎮的內科大夫和家醫，他總是說：「如果你聽病人講話聽得夠久，他們就會告訴你究竟是哪裡出了問題。」

1990年代末，我參加紀錄片導演埃洛・莫里斯（Errol Morris）的一場講座，他如此形容這種方法：「如果你提出一個問題，你會得到那個問題的答案。但有時，如果你只是靜靜坐在那裡坐得夠久，你就會得到那些不知從何問起的問題的答案。」

這種方法可能會讓某些人困惑。有一次，我訪問貝斯手布奇・華倫（Butch Warren），地點在華盛頓特區NBC新聞的辦公室──《與媒體見面》（*Meet the Press*）攝影棚走下來的廊道上。華倫是特區出身，他和佛里一樣，在長期失蹤之後又搬回該地。他在孟克的樂團演奏過，1963和1964年，他們在史密斯的閣樓裡排練，他也是桑尼・克拉克的同志和偶爾的團員。我有些特定的事情想問他，但我也想和他建立信任關係。我打算先問他一些關於父母和祖父母的話題，慢慢建立信任感。諸如這樣的一些簡單問題，有時可以觸發出停不下來的對話。也可以帶動情緒。原本預計一小時的訪談，可能會持續很長一段時間，甚至好幾月和好幾年。不過在我和華倫的訪談裡，我從未接近過這樣的境界。訪談過程中，有兩位NBC《與媒體見面》的高階幕僚也坐在裡頭（他們很好心地安排這次訪談──華倫那時候還沒有電話），但他們似乎被這種方法嚇得目瞪口呆。他們覺得尷尬，坐立難安，在房間後面走來走去，看起來對我和對華倫都覺得不自在，然後才跳進我空下來的位置。

──

　　去日本之前，我從沒嘗試透過口譯員來進行這種訪談方式。我也從沒想過，仰賴桃子的耳朵和聲音，把它們當成我的，會導致何種情緒後果。

　　每天早上，我們都在旅館碰面吃早餐。她抵達時總是會帶著一張前晚記下的問題和評論清單。我們會把每一點仔細檢查一遍，並爲新的一天做好準備。接著她會打一些需要的電話或傳簡訊和電郵。然後我們出發去新的地點，聆聽那些往往相當私密的個人故事。

　　桃子先前不曾做過類似的工作，但她在三大洲成長的經驗，讓她很適合這行，適應性高，隨機應變。在我們的旅程中，她顯然贏得各方人士的信任。而我則是不曾在我的成年生活裡感到如此依賴。

　　在水俁市，當京子說我們是金和艾琳的幽靈時，我冷不防被那份日漸強烈的不安感給攫住。在這趟經過漫長計畫、飛了半個地球的旅程中，我竟然在不知不覺間步上史密斯的後塵。

塞班島
Saipan

3月9日星期三，桃子和我回到東京成田機場，在那裡告別。她回橫濱的家，我飛往塞班。

兩天後，3月11日星期五，我正在塞班島的紅灘（Red Beach）游泳，1944年美軍就是在這裡上岸，我看到一名男子拿著擴音器出現並高喊著：日本發生地震！海嘯就要來了！請從水裡離開！日本發生地震！海嘯就要來了！請從水裡離開！

旅館人員命令我們疏散到上方樓層。人人陷入歇斯底里。我一度考慮套上球鞋，跑到附近的山裡面。但我沒那麼做，而是迅速走到旅館的洗衣房，我去游泳前丟了兩包衣服在乾衣機裡烘，身上這件泳褲是我唯一的乾淨衣服。我注意到幾個塞班人似乎毫不緊張，於是詢問一下情況。這座島四周的海水很深，可以吸收掉所有海嘯。不會有問題。感覺好多了，我套上烘乾的衣物，把電腦和貴重物品收進包包裡，根據命令爬樓梯到旅館上層，那裡有一大群俄羅斯人，正在穿上橘色救生衣（沒人知道他們是從哪

裡弄來的）。

　　在日本經歷過深刻的情感體驗之後，從那場災難和餘波中死裡逃生，安全地待在附近的一座小島上，這感覺真是詭異。桃子被困在橫濱（她爸媽分別在英國和美國），花了九天的時間弄不到一個機位。讓她隻身留在那裡，我覺得我有責任。日本核能電廠的災難，讓人聯想起二次大戰原子彈的摧殘影像，同時翻攪著我從受到化學汙染的水俁那裡得到的新印象。我追蹤史密斯的腳步去到那裡，交了一些新朋友，對他們的種種思緒也交織其中。

<div align="center">—</div>

　　塞班島是北馬里亞納群島的一部分，同一群島還有關島、天寧島（Tinian）和羅塔島（Rota）。1944年發生在塞班的那場戰役，或許就是二十五歲的史密斯日後成為藝術家的關鍵轉折。塞班是一座美麗之島，岩石密布，植披蓊鬱，只有十二哩長，五哩寬，島上有查莫羅（Chamorro）原住民的深厚歷史，自從西班牙在十六世紀初殖民該地後，他們便永久喪失對自身命運的控制權。1918年，日本接收西班牙的勢力，美國則在二次大戰期間入侵，奪取控制權。史密斯在會戰期間，為他的戰爭攝影製作出第一批親手放大原作。戰爭的弔詭，毀滅的美麗，以及對抗集體攻擊的不幸個體的命運，這些都是史密斯日後生涯的探究主題，而他的招牌沖印技術——在明暗之間製造張力，約翰·伯格（John Berger）說過，這些張力的本質對史密斯而言是「宗教性的」——也可能是在那些戰場上構思出來的。

　　在塞班，我結識一位有趣的人，他帶我走遍全島追蹤史密斯的足跡。

他是六十三歲的歷史學家唐‧法雷爾（Don Farrell）。我從美國出發之前，就有人告訴我他是太平洋最棒的戰地導遊。他在美國西部長大，住過好幾個地方，像是斯波坎（Spokane）、華盛頓、比靈斯（Billings）和蒙大拿。他因為製作爆裂物被送進軍事感化學校。又因為製造玉米酒被踢出感化學校。他雲遊四方，半工半讀，最後終於在1974年取得加州大學富勒頓分校（Cal State Fullerton）的生物學學位。1977年，他搬到北馬里亞納群島，在那裡教數學和科學，後來還替關島的地方政府工作。法雷爾三十歲的妻子是查莫羅原住民，他們住在天寧島。這個地方是他的家；他不是訪問學者。這裡的學校使用他撰寫的當地歷史教科書。他噙著眼淚地告訴我一個查莫羅家族的故事，這個家族在法雷爾的一本教科書裡找到他們祖父已知的唯一一張照片，讓他們興奮不已。那是該家族第一次看到那張照片。

法雷爾看起來像是ZZ Top搖滾樂團吉他手和肯德基爺爺（Colonel Sanders）的綜合體——長長的白鬍子，大肚子，眼中閃爍光芒。他穿著人字拖、短褲和熱帶襯衫趴趴走，愛喝啤酒。他也是當地的大麻權威。他這樣向我描述當地的情況：

帛琉（Palau）〔島〕有種植大麻最好的土壤，他們也懂得如何照顧植物。他們的大麻是黃金。裡頭有全世界最高等級的四氫大麻酚。1970年代所有人都認為最棒的那些加州老東西，跟這裡的比起來就跟水一樣。你在關島或塞班弄不到好麻荼，因為土不好。在那些地方種麻荼的人要去五金行買土，在後院把他們的麻芽種在五十加侖的金屬桶裡。如果你去當地人家的後院烤肉，幾乎每家都可看到這樣的金屬桶。

我看過泰倫斯‧馬力克（Terrence Malick）的太平洋戰爭電影《紅色警戒》（*The Thin Red Line*）無數次。有時我在家裡的辦公室工作時，會用電視播放當作背景音，把它當成古典音樂或歌劇。它的影音節奏非常壯闊。

雖然有些評論家對馬力克的畫外音感到惱火。我知道他們的意思：當馬力克的鏡頭掃過錯綜複雜的叢林根系，陽光如瀑布般從葉片間灑落的同時，聽到某個角色輕聲低喃著：「在大自然的心裡這場戰爭是什麼？」「爲什麼大自然要與自己競爭？」「以如此多形式活著的你是誰？」這確實很無趣。但是，當我花了一些時間跟法雷爾走過塞班島、天寧島和關島的蓊鬱叢林，一邊想著無法想像的大屠殺發生在這些住著無辜原住民的豆大土地上，你的腦海裡確實會開始浮現出抽象的想法和無法預測的影像。直到今天，那裡依然可以感受到戰爭的瘋狂。歐洲的戰場比較明確，像一場足球賽，有自家的領域和邊界；太平洋則是朦朧而迷幻。

法雷爾和我站在塞班島一千五百呎高的塔波查山（Mount Tapochau）山頂，俯瞰著下方的死亡谷，想像著史密斯帶著相機匍匐爬行，然後他像海盜一樣瞇著眼睛對我說：「你弄到你需要的東西了？」

我不確定我在這座島上發現的東西，是否對我的史密斯故事有所幫助。但我想我發現的東西，可能比我前三個禮拜在日本做的口述歷史訪談更能說明他這個人。

—

抵達關島之後才發現，我的硫磺島一日遊被美國和日本大使館取消了，理由是日本的地震和核災。我很失望，但我可以理解這項決定。畢竟在日本遭遇這般悲劇的情況下，要政府批准一個遙遠島嶼的觀光之旅，確實不太恰當，雖然這一百四十個美國人已經爲了這趟旅程來到這裡，還有同樣人數的另一團正困在東京。

史密斯拍下硫磺島戰役的驚人照片，我很失望自己竟然無法在此書完

成之前，看到那一小塊從大洋中突伸出來的火山岩。該島估計只有四到五哩長，二到二點五哩寬，但我們（美國人）在1945年時，卻出動了八百艘船艦和二十萬軍隊登陸上岸。現實的荒謬想必讓年輕的史密斯大受震驚，畢竟他是來自內陸的堪薩斯：我們是在**這樣的地方**打這場史無前例的大戰？

在我從家裡出發之前，我的作家朋友艾倫・葛格納斯（Allan Gurganus）遞給我一本谷崎潤一郎的《日本七短篇》（*Seven Japanese Tales*）。其中一篇名為〈春琴抄〉（1933），裡頭有個心懷怒氣的學生攻擊他貌美、眼盲、性喜虐待的三味線老師，在她臉上留下疤痕。她的愛人暨門徒，為了不看到她的傷疤，竟用針把自己的眼睛戳瞎。這就是最極端的日本美學姿態。史密斯的好友暨支持者攝影師大衛・維斯托（David Vestal），有次告訴我，史密斯的問題是，他看到的東西不在那裡，所以鏡頭無法將它記錄下來。正是因為這樣，他才會在暗房裡下那麼多苦工。史密斯戰後沖印的所有偉大照片，畫面裡的某個地方都有絕對的白和絕對的黑，而且通常會出現好幾處。約翰・伯格認為，這是在史密斯作品裡上演的圖像戰爭。也許是這場太平洋戰爭造成的。也或許這樣的戰爭就存在於他的血液裡。無論源頭為何，對史密斯而言，有更多的真理是處於黑暗之中。

PART VIII

26　一封長電報

　A Long Telegram

隨著史密斯在閣樓離群索居所導致的譫妄日益嚴重，他開始發電報給紐約市WOR電台由朗‧約翰‧內貝爾（Long John Nebel）主持的通宵廣播脫口秀。該節目會邀請一些上得了檯面的來賓，像是傑基‧葛里森（Jackie Gleason）和艾德‧蘇利文（Ed Sullivan）等，搭配聽眾的討論和叩應，談論的內容關於幽浮、巫毒、催眠和其他超自然活動與祕教，反映出戰後時代的偏執，那種偏執在午夜十二點到早上六點間醒著的夜貓族身上，往往更為強烈，那個時段史密斯經常是醒著的，而且會收聽。他那些從激情到搞笑的電報，都是他企圖與外界保持聯繫、收集情感的努力。內貝爾會在空中朗讀他的電報，史密斯則會回到他的閣樓，用架在收音機旁邊的麥克風錄製下來。

下面這段是1960年的其中一捲：

內貝爾：好，接下來這封很棒，是金‧史密斯傳來的，當今最偉大的攝影師之一：「我正忙著拍我窗戶外的東西和這棟房子裡的東西，為目

前差不多九千張的照片增加生力軍。有些照片模糊不清，其實我也是。但我還是覺得這挑戰讓人興奮。和平常一樣，我很享受這個節目，也很愛跟它辯。致上私人問候，金・史密斯。」是不是很棒？我告訴你們，有天晚上他超激動的，竟然花了四十三塊錢〔相當於2017年的三百六十美元〕打電報。他簡直是冒煙了。我不知道是不是我說了什麼，或誰說了什麼，總之，他，你們知道的，就炸了，他立刻發火。四十三美元。我們還特別看了一下，因為它實在太長了。

我無法確定內貝爾提到的那封電報是哪一封，因為太多了，但1961年5月的其中一封引起我的興趣。在史密斯錄下的內貝爾節目裡，這是我找到最長的電報，而且裡面談了史密斯畢生關懷的一個主題：健康照護和看護。

內貝爾：我這裡有一封電報……從……這也是很長的一封，事實上，我們正在打賭它要多少錢……這是本國最頂尖的新聞攝影師寄給我們的。我知道他不時會收聽本節目，他是尤金・史密斯，毫無疑問，他是本國最棒的新聞攝影師之一。

接著，內貝爾花了幾秒鐘在空中討論要不要讓製作人安娜把整封電報讀出來，因為可能會花很多時間。最後，他同意安娜把它全部唸出來。

首先，請相信我對醫療這行的尊重，它是最偉大的職業之一。其次，讓我嘮叨一兩點，我希望西聯公司（Western Union）不會把這句裡的「嘮叨」（harp）換成別的字眼。這個國家某些地區的廣大人民，並無法取得適當的醫療設施，這點應該很容易理解。其中某些地方，我因為走路、搭車和工作的關係正好知道，我很同情那些有幸能得到訪視的人，因為在這類地方光是能被注意到就很了不起。

我也看過有個嬰兒被帶到一處醫療中心，他發高燒並有脫水現象，

需要立即輸血，但那些親戚的血〔我猜想這裡漏了一個字〕不合，中心告訴他們，必須想辦法到四十哩外他們熟悉的那個地方，想辦法找到一個血型相符的捐贈者，再走四十哩回來。當我放下攝影記者的角色，走出來捐血時，也激起一陣對我的憤怒。在這個案例裡，憤怒是因為那個小孩是黑人。然而，這不是種族問題。即便是在我們這個大名鼎鼎城市裡一家受人尊敬的名醫院中，我還是不得不以「不當手法」去「脅迫」一名過勞護士。當醫生在午夜時過來，訪視我感興趣的那位病患時，那名護士很驚訝我居然還在那裡，她試圖堅持原則，我只得再次「脅迫」──或說更和顏悅色和或許更準確地說明情況有多緊急──讓醫生相信，護士允許我留在那裡協助病患過夜是可接受的，於是我留了下來。我的醫療知識來自我當記者的經驗──我畢生的興趣──加上我在戰爭時被槍打傷過。我留下來注射葡萄糖和輸血，同時不停檢查引流管，確定它們不會在病危患者身上產生什麼有害毒素。護士冒了險，因為她很絕望，沒人能幫她。醫生也冒了險，因為他約略知道我的背景，他也跟我一樣知道，在這麼緊急的情況下，根據醫院的倫理，會把這位病患的死亡列在「無法預見的併發症」之下，而不去面對我們三個人為了讓病人活下來而必須默許的醜行。（我幾乎可以感覺到，在某些出版單位任職的新聞同僚正蠢蠢欲動。）為了拯救這位病患的性命，我們直接賭上了兩到三人的職業生涯，外加醫院的名聲。然而，如果人們不願為了保全一條生命而賭上名聲與未來，或說，如果好名聲必須以人命做為代價來維持，那麼我的良心將揹負矛盾衝突的沉重枷鎖。請告訴我，錯在哪裡，我並沒做好萬全準備要進入這個話題，我也必須說明白，如果醫生和護士堅持照規矩辦事，甚至要以我眼前這個人的生命為代價，我雖不情願，但也可以理解。這種進退兩難並不是他們造成的。我只是如此相信，我們的醫療體系還有很大的進步空間，我們還需

要許許多多盡心盡責的一般醫療人員，而良好的醫療救助往往只是理論而非事實。

事實上，自從我受到槍傷，以及最早幫我醫療的醫生去世之後，為了替那些依然困擾我的傷勢尋找適合的醫療，我經歷過一段艱難無比的時刻。我一直很幸運，有身居高位、深思熟慮的醫學界朋友，建議我該去找誰。一切都很困難，雖然我可以理解這些困難並心懷感激繼續走下去，但對那些不得其門而入者，他們的不知所措想必非常可怕。不過我依然要對醫學這行給予最深的尊重，也可以同理其中的問題，只要它的從業者能夠收斂一下他們的冷血傲慢。傲慢並不是今晚你那些來賓的錯，因為他們顯然誠意十足。

致上最誠摯的敬意，希望這封電報能更簡易好讀，尤金・史密斯。

內貝爾的一位來賓在節目裡說：他在南方黑人區的一個鄉下，拍過一位助產士……那是個很棒的故事。

內貝爾：這個人，不可能用相機拍錯任何東西。他就是棒，一位出色的攝影師。

27 茉德・卡倫

Maude Callen

　　2012年12月11日星期二早上，我租了一輛雪佛蘭Impala，從北卡萊羅納的教堂山（Chapel Hill）開出，取道四十號州際公路東（I-40 East），朝南卡羅萊納的柏克萊郡（Berkeley）駛去，那裡先前是一塊農奴種植園，靠近海岸，1951年，史密斯在那裡拍攝他的《生活》專題：「助產士」。

　　史密斯做爲一名敏銳的特立獨行者，這樣的招牌名聲，是在他二十幾歲時以二次大戰太平洋戰場的戰鬥照片扎下根基，接著得到「助產士」系列的鞏固，成爲傳奇。該系列是史密斯在1951年春天因爲赤身裸體（另一說法是穿著寬鬆四角褲）在上西區閒晃，遭警方逮捕關進貝爾維尤之後，第一次得到指派。有了這個可自我證明的新機會，史密斯選了茉德・卡倫這位黑人女性而非白人主角做爲專題焦點，藉此衝撞《生活》雜誌的編輯和南卡羅萊納官方。他先花了兩個禮拜的時間接受助產士訓練，了解整體狀況，接著花了兩個半月跟拍卡倫，取得她的信任和友誼。（相較之下，詹姆斯・艾吉〔James Agee〕和沃克・艾凡斯〔Walker Evans〕1936年在阿拉

巴馬鄉下拍攝他們的史詩名作《現在讓我們讚美名人》〔*Let Us Now Praise Famous Men*〕時，只花了兩個月。）《生活》雜誌長達十二頁的專題，激起總數兩萬七千美元的自發性捐款，幫助卡倫開設一家新診所。自此之後，史密斯一直說「助產士」是他最喜歡的故事，卡倫則是讓他印象最深刻的人。

<div align="center">—</div>

　　我不確定此時去造訪柏克萊郡能知道些什麼，畢竟「助產士」出版至今已超過六十年，卡倫也在二十二年前以九十二歲高齡離開人世。我請教了杜克大學生物學家麥特‧強森（Matt Johnson），他在地獄洞沼澤（Hell Hole Swamp）研究泥炭蘚，那裡正好是卡倫以前出診範圍的中心。

　　地獄洞沼澤荒地區是弗朗西斯‧馬里昂國家森林（Francis Marion National Forest）的一部分。最早是以「地獄洞」之名出現在一張1775年的地圖上，推翻了該地是在獨立戰爭期間由「沼澤狐狸」（The Swamp Fox）弗朗西斯‧馬里昂命名的說法。我忘了在哪裡讀過，「地獄洞」這個名字可回溯到那些據說不會進入「地獄」的原住民，他們相信那裡有精靈作祟。

　　這片沼澤結合了松樹大草原和灌木澤（pocosin）兩種地形，強森告訴我，後者是南部沿海平原特有的生態類型：落羽松（cypress, Taxodium）挺立交織在密布的菝葜藤蔓中，當地人把菝葜稱為「褻瀆藤」，靜水裡經常漂浮著好幾種泥炭蘚（Sphagnum）。

　　禁酒時期，釀私酒的人會跑到灌木澤裡躲避當局。據說，釀造和走私烈酒是該地的經濟命脈。每年5月的第一個禮拜，詹姆斯鎮（Jamestown）

附近都會舉行地獄洞沼澤節。節慶的吉祥物是用汽車散熱器製造的私酒蒸餾器。節慶還會重新上演當年聯邦官員誘捕私酒販的情節。

　　4月到10月，蚊蠅密布，厚到足以形成烏雲籠罩四方。那真是個討人厭的地方，除非你是個研究泥炭蘚的。即便如此，你還是需要一把彎刀和敵避防蚊液。不過，地獄洞沼澤是一個詭異的地方──在盛夏時節，這裡完全沒有蚊子，因為蜻蜓太多了。如果你穿上釣魚用的防水靴褲站在沼澤中央，會有一種非常寧靜的體驗。

──

　　通過國境之南（South of the Border）後，我迅速駛離九十五號州際公路。沿著小路繼續往東南開了七十哩，接著上SC-52公路進入柏克萊郡北部，一路往下開，在聖史蒂芬（St. Stephen）小鎮轉到SC-45。空氣鳳梨（Spanish moss）從松樹和活橡樹上懸垂而下，伴隨著一路經過的廢棄雜貨店、當鋪、路邊美髮沙龍、木板爛掉的穀倉和沒有耕作的荒蕪田野，這些都是今日南方典型的鄉野景致。

　　在茉德・卡倫全盛時期的二十世紀中葉，SC-45和SC-52這兩條公路，是她日常的行旅軸線，當時還是泥土地的四十五號公路，連結她位於松鎮（Pineville）的住家和往東十哩外的地獄洞沼澤，五十二公路則是可抵達往南十三哩處的蒙克斯科納（Moncks Corner），這個郡治有大約五千名人口。卡倫每年會駕著她的汽車在這塊貧困地區行駛三萬六千哩，其中九成是黑人區。她的工作不可或缺，因為蒙克斯科納的醫生不會去那些地方。

　　我在松鎮四十五號公路上一間拖車大小的紅磚郵局，碰到一個叫凱斯・古賀丁（Keith Gourdin）（「賀」要打小舌音）的人，其實松鎮已經

不是個鎮了，只是開車經過時寫在綠色指標上的一個字眼。古賀丁1940年出生在柏克萊郡。他和妻子貝蒂1962年結婚之後，就一直住在他祖父母於松鎮蓋的一間大宅裡。他的祖先是法國新教徒，十七世紀定居柏克萊郡，在那裡經營好幾座棉花種植園。

　　過去十年，由於古賀丁的農場和土地管理工作減緩下來，他變成一位細密嚴謹的柏克萊郡歷史學家，結合了檔案與記憶。古賀丁的門廳有十四呎高的天花板，他在撞球桌上打造了二十世紀中葉松鎮的迷你模型，放滿了教堂、商店、住宅、鐵軌和道路的摹製品，但今日幾乎沒有一個還存在。

　　童年和青少年時期，古賀丁住的地方順著四十五號公路往下走個兩哩，就可抵達茉德・卡倫的住家以及在史密斯的專題發表後興建的診所。當他生病和需要照護時，特別是療程牽涉到打針，他都會哭求媽媽帶他去護士茉德那裡，不要去看蒙克斯科納的醫生。她不會弄痛你，他說。

　　1951年《生活》雜誌發表史密斯的「助產士」專題時，古賀丁十二歲。那篇文章在松鎮掀起波瀾。郵局員工必須超時工作來處理茉德護士的郵件，古賀丁說。我還記得人們談論，郵差每天都要多送好幾趟，才來得及消化她從全國各地收到的來信。她從世界各地都收到信件。

　　信件是在一條土路上運送。今天，那條路有了鋪面，雖然很少人走。衰敗蕭條瀰漫四處，就好像內戰期間北軍將領薛曼（Sherman）橫掃過後的景象。茉德・卡倫的病患都搬到亞特蘭大、羅利杜倫（Raleigh-Durham）、夏洛特（Charlotte）和威明頓（Wilmington）。她先前的診所已荒廢遺棄。

———

在我造訪南卡羅萊納州柏克萊郡的前一個禮拜，我得知1936年時，時代生活集團的巨頭亨利・魯斯（Henry Luce）和他的美豔妻子克萊兒・布思・魯斯（Clare Boothe Luce），買下了那裡一座三千英畝的前奴隸種植園，距離史密斯拍攝「助產士」的窮鄉僻壤只有二十哩。魯斯把那座種植園當成他們的度假別墅。

史密斯知道這件事嗎？是因為這樣，他才在《生活》雜誌那些粉飾太平的麥迪遜大道廣告頁中間，極盡全力去頌揚茉德・卡倫，藉此打臉魯斯？很難解答。他的檔案裡沒有任何東西暗示他知道這件事。

1949年，魯斯家族將一部分的梅普金種植園（Mepkin Plantation）捐贈給肯塔基州特拉普派的客西馬尼修院（Trappist Abbey of Gethsemani），打造成梅普金修院。1967年亨利去世，他的遺體便安息在修院的花園裡。1987年克萊兒去世，遺體埋葬在魯斯旁邊。身為一名墓園系列探險家，我知道我必須去看看這些墓，它們和卡倫那座搖搖欲墜的廢棄診所，構成一個不太搭嘎的柏克萊郡紀念碑組，象徵著《生活》雜誌在二十世紀中葉所享有的權勢，而那正是金・史密斯既憎恨又需要的。

我把車停在修院裡，在12月的冷霧中，走到墳墓所在的花園。那座低調寧靜的花園，以一連串的半圓形往庫柏河畔層層梯降。我站在那裡，注視著位於最高台階上的那對魯斯墓碑，一座八呎高的十字架安置在兩座墓碑中間，一位年輕修士盤腿坐在環繞墓碑的卵形石牆上，冥想著。

28 白蘭琪・杜波依斯和麗娜・格羅夫

Blanche Dubois and Lena Grove

　　我離開南卡羅萊納，花了幾天擁抱喬治亞海岸和佛羅里達的墨西哥灣。我在前往密西西比和紐奧良的路上，為我的史密斯研究進行更多實地考察，特別是追蹤他對田納西・威廉斯和威廉・福克納（William Faulkner）的喜愛。

　　海灣城鎮在冬天更富吸引力。光線明朗，空氣清新，加上淡季的人口萎縮，更能展現出城鎮的文化骨架和清晰脈搏。在喬治亞州聖西門島（St. Simon's Island）小村旅店（Village Inn）的小酒吧裡，我聽到三對老夫妻——後來得知，他們都是從紐約移居的——和非裔美籍的酒保閒話家常，從交談中得知，他是在布倫斯維克（Brunswick）長大。這場景顯然重複上演過，也許好幾年了。另一位紐約客是對街一家藝品古董店的客人，對鎮上最棒的海鮮餐廳做出超華麗推薦。

　　我離開小島，花了一整天時間彎來繞去，穿越喬治亞南部前往佛羅里達的阿巴拉契科拉（Apalachicola），中間停下來去了一些小店，

弄點熱水泡茶，或是曬曬深褐色的冬日光線。一路經過的小鎮包括納
洪塔（Nahunta）、霍博肯（Hoboken）、韋克羅斯（Waycross）、馬諾
（Manor）、亞蓋爾（Argyle）、洪韋勒（Homerville）、杜邦（Du Pont）、
史塔克頓（Stockton）、內勒（Naylor）、瓦多斯塔（Valdosta）和奎特曼
（Quitman）。那感覺像是正在瀏覽一些我再也不會看到的場景，不管是
因爲我不會再來，或是因爲下次一切都將煙消雲散。在農場凋敝幾十年後
留下來的，只有教堂和絕望。在韋恩斯維爾（Waynesville），一家沒有屋
頂、名爲胡特斯維爾（Hootersville）的酒吧，與用鋁皮波浪板興建的家庭
生命教會（Family Life Church）比鄰而居，兩棟看起來都是從別的用途改建
的，而且都維持不了多久。

　　如果美國南部農業萎縮的輸家是小城鎮，那麼贏家就是風景，現在的
面貌或許比數世紀前爲了農作而首次將叢林清除之後更爲狂野。冬季的低
懸太陽側照著直立表面——樹木、雜草、穀倉、農舍和商店——光線爲頹
敗的場景添上色彩。甚至連喬治亞的紅土小丘也投出小小的影子，隨著它
們面光、側光或背光而改變顏色與紋理。烏雲密布時，美麗的灰色濾鏡籠
罩萬物。如果說富裕的歐洲人曾經將體弱多病者送到法國南部，接受陽光
和新鮮空氣的治療，那麼美國的南方鄉下就是今日如法炮製的好所在。

—

　　天黑之後，我在阿巴拉契科拉市中心走了好幾個小時，那是一個以
牡蠣聞名的老式濱海村莊。華氏四十度的氣溫，加上瀰漫在空蕩街道的霧
氣，模糊了聖誕節的燈光。貓頭鷹彼此呼喚。我追蹤其中一對的聲音，來
到位於市中心邊緣的一座基地台下方。兩隻貓頭鷹就在上頭，隱身在夜霧

裡。我聽著牠倆呼喚與回應模式裡完美重複的間隔，沉醉其中。隔天早上，我把Impala開上九十八號公路，沿著墨西哥灣往西駛去。

—

　　密西西比和紐奧良在我的地平線上。《八月之光》（*Light in August*）和《慾望街車》在我心中，也就是說，金‧史密斯重新回到這曲混音裡。福克納和威廉斯的道德與和敘述技巧影響了史密斯的攝影：他把福克納領取諾貝爾獎的講稿，貼在破舊的第六大道閣樓書桌上方的牆壁。

　　我的目的地是密西西比州的勞雷爾（Laurel），位於傑克森（Jackson）東南，紐奧良東北。勞雷爾是《慾望街車》的虛構角色白蘭琪‧杜波伊斯和她妹妹史黛拉（Stella）的故鄉，也是她們家族的美夢莊園（Belle Reve）的所在地。白蘭琪在戰後失去美夢莊園，就是這件事把她送到蒸騰、濕漉的紐奧良，跟妹妹和妹夫史丹利‧柯文斯基（Stanley Kowalski）住在一起。剩下的事，就是劇場史了。我想花點時間在勞雷爾，然後追隨白蘭琪的腳步到紐奧良。

　　過去幾年，除了史密斯拍過的威廉斯裸泳嬉戲照之外，威廉斯的幽靈也在我的史密斯研究裡迂迴穿行。只要他的戲劇或作品出現在廣播或電視上，史密斯都會用他的盤式錄音機把它們記錄下來。他也寫過一些絕望的信件給《慾望街車》和《國王大道》的導演伊力‧卡山，向這位他認為志同道合的靈魂半遮半掩地尋求協助。

　　在《慾望街車》裡，威廉斯讓白蘭琪大聲叫喊出一句有可能出自史密斯信件或電報裡的話：「我才不要現實。我要的是魔法！是的，是的，魔法。我試著把魔法交給人們。我的確歪曲了事物。我不告訴別人真理。我

告訴他們什麼應該成爲眞理。」

　　白蘭琪的死對頭是史丹利，二十世紀中葉保齡球和撲克牌之夜的白種男性原型，一名退伍軍人，一名喝深水炸彈的工人，在大蕭條之後與大戰之後突然有了身爲消費者的文化價值。魯斯的《生活》雜誌廣告，就是瞄準像他這樣的男人和他們的妻子，那些人在廣告裡發現自己又往上爬了一階。因此，《生活》雜誌就是史密斯的史丹利・柯文斯基，一股殘酷無情、折磨煩人的主流勢力。史密斯爲了「鄉村醫生」（1948）和「助產士」（1951）這兩篇經典專題，冒險進入偏僻地區，尋找不一樣的眞理，去描繪那些反史丹利的主角，那些孤獨照護者的英勇、眞誠與尊嚴。這是一種試圖展現更佳方式的浪漫衝動。和白蘭琪一樣，史密斯最後也進了精神病院，而且兩次。

　　我從家裡出發之前，在艾倫・葛格納斯的推薦下，帶了《八月之光》的有聲書上路，那是演員威爾・派頓（Will Patton）唸的。艾倫還拿白蘭琪和那部小說裡的麗娜・格羅夫（Lena Grove）做比較，後者懷著身孕，在密西西比州四處尋找肚裡孩子的爸爸。福克納和威廉斯都來自一個中落了幾代的「好」家族，葛格納斯告訴我。在《八月之光》和《慾望街車》裡，他們賦予兩位截然不同女主角的動力和野心，反映出他們自身奇特的命運。舊秩序已經消退，新秩序正在接掌。這些男人是天才，出生在失敗地區小城鎮的愛夢想部落。所以麗娜爲她的孩子尋找父親，白蘭琪希望得到石油大亨的保護，但這些人將會砸碎她那面鏡子，她們的創造者所追求的鏡子。每個人都走了一步進馬棄兵〔knight's gambit，福克納著有同名犯罪小說〕，每個人都在一個重組過的現代世界裡追求承認、接受，追求一個榮耀和尊嚴之地，一個立足之所。

一

勞雷爾的基礎產業是伐木，農業的私生兄弟。整個密西西比州基本上是爲了農業耕作而砍伐森林，讓它一度成爲美國第三大的木材生產州。勞雷爾的人口在1970年達到兩萬五千人，今日大約穩定維持在一萬八千人左右。

我開著Impala在鎮裡繞了大約三天，感覺時時刻刻都有一輛高底盤的貨卡緊貼車尾，不太舒服。我無法把它們甩開。我不停察看後照鏡，心煩氣躁，我開到路邊讓一輛怪獸卡車通過，結果卻是另一輛立刻貼上來。

我抵達威斯特里亞（Wisteria），辦好住宿登記，那是一家民宿，歷史風格的白柱大宅，位於近市中心的一條有著古典硬木遮雨篷的街道，與勞倫羅傑斯美術館（Lauren Rogers Museum of Art）隔街相望，該館成立於1923年，用來紀念羅傑斯這個木材業大家族。羅傑斯是座迷人的小美術館，有一間很棒的圖書室，還有非凡絕倫的歐美藝術收藏。在半廢棄的市中心，聖誕節裝飾似乎只讓一切顯得更加絕望，毫無幫助。我找到兩家高檔餐廳，還有一家有好茶、美味糕點和Wifi的咖啡館。

隔天早上，吃過了有蛋、水果和香腸的美味早餐之後，我告訴七十幾歲的民宿老闆厄爾（Earl），說我當天傍晚要開車去米茲（Mize），位於勞雷爾西北約三十哩外、只有幾百位居民的小鎮，去尋找一位親戚的墓。厄爾眨了眼睛，一臉擔憂。我不會在天黑之後開著你那種車牌的車子去那裡，他告訴我。我租的Impala正巧是馬里蘭的車牌。那個地方——蘇利文凹地（Sullivan's Hollow）〔厄爾唸成「薅地」〕——並不以對外人友善聞名。他停了一下，然後加上一句，喔，也還好啦，應該不會有問題。現在不像以前那麼糟。

—

　　威爾・派頓朗讀的《八月之光》讓我震驚，隨即開始追蹤他。他從靠近聯合廣場（Union Square）的公寓打電話給我時，我正在打包，準備離開紐奧良，結束我的金・史密斯南部居遊。

　　派頓出生於南卡羅萊納，如今多半是在曼哈頓、北卡羅萊納山區和南卡羅萊納海邊這三個地方度過。他有一種與生俱來、細膩柔軟的南方口音，非常適合《八月之光》裡的各式聲音和加乘敘述。他不僅扮演敘事者或是喬・克里斯馬斯（Joe Christmas）和麗娜・格羅夫這些角色，他還用藍調的催眠節奏將福克納的所有複雜性展現出來。

　　派頓想要告訴我的第一件事，是他朗讀時所體驗到的地理反諷：他們派了一輛豪華轎車每天來公寓這裡〔聯合廣場〕接我。把我載到一座無聊的工業倉庫，靠近紐澤西紐華克（Newark）的某個地方，我走進去，在裡面朗讀福克納有關密西西比鄉野的文句。這簡直就像某種古怪的喜劇。不過開始朗讀後，我馬上忘了身在何處。我花了好幾天或差不多一個禮拜的時間整天朗讀，才把它搞定。我知道這會是個吃力的工作，是一大挑戰。

　　接著，派頓若有所思地說起福克納對他的吸引力。

　　我父親以前是一位牧師，他送給我的禮物之一，就是對福克納的愛。《去吧，摩西》（Go Down, Moses）是小時候真正走進我心裡的第一本書，它不會放我走。後來我讀了他的每一本書。

　　對著麥克風朗讀《八月之光》，是讓那本書穿透我全身。它進入你的腦和你的心，然後從你的聲音出來。那是非常強烈的感受。你活在那本書

裡面。可以活在這樣一本藝術作品裡，真是莫大的恩寵。

　　我沒辦法像派頓活出福克納的文字那樣活出史密斯的攝影。攝影是不同的媒介，攝影的成品是要讓人注視，無法像文字或音符那樣表現出來。聆聽《八月之光》，我可以理解史密斯為何要擁有一整套開德蒙有聲書（Caedmon Records），還有他為何要重複大聲播放愛德娜・聖文森特・米雷、艾蜜莉・狄更生和亞瑟・米勒（Arthur Miller）等人的文字。在這趟超過兩週的開車之旅裡，福克納的文字透過派頓的聲音讓我沉醉。我發現我竟然渴望下一次上路，好讓自己沉浸在那些文字裡。我會買一罐二十四盎司的百威啤酒或美樂啤酒（Miller High Life），開到一個偏僻的地方，停下車，關掉引擎，靜靜聆聽。

終章
Epilogue

　　2015年10月，我前往史密斯研究的最後一個實地考察點：科羅拉多州的克雷姆靈（Kremmling）。克雷姆靈是洛磯山區一個迷你小鎮，也是恩斯特·塞里阿尼醫生（Dr. Ernest Ceriani）的故鄉，他就是1948年史密斯爲《生活》雜誌拍攝的那篇傳奇報導裡的「鄉村醫生」。

　　多年來，我注意到，「doctor」（醫生）和「documentary」（紀實、紀錄）這兩個辭彙是來自同一個拉丁字根：「docere」或「doceo」，意思很多，包括關心、注意、教導、治療、讓事情看來正確。在克雷姆靈追隨史密斯和塞里阿尼醫生的足跡，似乎是完成這本書的適切方式。

　　我飛到丹佛，租了一輛車，往西北開了兩個半小時抵達克雷姆靈，跨越四十號國道上海拔超過一萬呎的大陸分水嶺（Continental Divide），那是國內最危險的隘道之一，隨後得知，那也是最美的隘道之一。

　　克雷姆靈有些人還記得塞里阿尼醫生和史密斯，包括那位在騎馬意外後接受縫補的知名小女孩的妹妹。我開著車四處尋找史密斯當初的制高

點，研究當地的歷史檔案，下榻在當年他住過的同一家旅館，在鎮上唯一一家酒吧收看美國職棒世界大賽。

我開車回丹佛，然後飛回家。在丹佛時，我見了塞里阿尼醫生的兒子蓋利（Gary），一位年近七十的成功律師（史密斯拍攝他父親時，他才兩歲）。我和蓋利與他妻子瑪麗‧安（Mary Ann）圍坐桌旁，開著錄音機，錄下九十幾分鐘的談話。他們帶來一些紀念品，包括史密斯送給塞里阿尼醫生的幾張親手放大原作。我在克雷姆靈得知，塞里阿尼醫生是這個偏僻地區的唯一一位醫生，幾十年來，都對自己的工作表現出持之以恆的奉獻。他一天二十四小時隨時出診，幾乎從沒休息。我問蓋利，是什麼力量驅使他父親這樣做。蓋利經過深思後回答，這想必和他父親從雙親那裡繼承到或學習到的東西有關，他祖父母是來自義大利的移民，他們不像大多數義大利人定居在城市，而是加入北達科塔州的拓荒生活。

訪談結束後，我關掉錄音機，收拾包包，準備離開，這時，蓋利講了一段話，是我在科羅拉多追尋史密斯足跡這五天來，聽到最有趣也最具說服力的評論：「你知道嗎，我從沒想過這問題，直到現在。但我認為，我父親有可能覺得他被史密斯的作品**陷害了**。因為史密斯讓他變成《生活》雜誌裡的完美人類。他只好努力當個完人。」

致謝
Acknowledgments

　　史密斯家族，他的檔案，以及出現在本書和我二十年研究生涯裡的人們，請讓我致上最深的感謝與敬意。沒有他們，我什麼也完成不了。這個行業本身就是一種恩典，一種學習和獎賞。

　　下面這兩位編輯在手稿撰寫過程中就對本書發揮了重大影響力——一是妮寇・魯迪克（Nicole Rudick），我跟她在《巴黎評論》（*The Paris Review*）合作了六年；二是燉石狗公文學與資料學會（Rock Fish Stew）的史考特・熊伯格（Scott Schomburg），2016年，在為期二十一天的緊湊日子裡，我一邊在密蘇里、明尼蘇達和舊金山旅行，一邊和他遠距通信，將文本刪減到最精簡程度。衷心感謝保羅・艾里（Paul Elie）多年前在我的最初提案裡看到出版的可能性，感謝艾琳・史密斯（Ileene Smith）引導出很不一樣的結果，也要感謝史蒂芬・威爾（Stephen Weil）、傑克森・霍華（Jackson Howard）、瑪雅・賓延（Maya Binyam）和FSG出版社的所有成員。

多年來與這本書結爲一體的人物包括蘿麗・柯西諾（Laurie Cochenour）和她的家族，蘿薇與大衛・羅根基金會（Reva & David Logan Foundation）及羅根家族。還有莎拉・費斯科（Sara Fishko）和鮑伯・吉爾（Bob Gill）、凱特・喬伊斯（Kate Joyce）、班・拉特里夫（Ben Ratliff）和漢克・史蒂芬森（Hank Stephenson）；丹・帕特里吉（Dan Partridge）、蘿倫・哈特（Lauren Hart）、寇特妮・里德伊頓（Courtney Reid-Eaton）、湯姆・藍金（Tom Rankin）和亞歷克斯・哈里斯（Alex Harris）；克里斯・麥克羅恩（Chris McElroen）、布莉姬・休斯（Brigid Hughes）、羅蘭・凱爾茲（Roland Kelts）、米雪兒・懷根（Michelle Wildgen）、法能・布朗（Farnum Brown）、喬・亨利（Joe Henry）和梅蘭妮・奇科尼（Melanie Ciccone）、伊旺・衛斯（Ivan Weiss）、娜塔莉・史密斯（Natalie Smith）、蘭德・阿諾（Land Arnold）、傑姆・柯恩（Jem Cohen）、安娜・馬日羅夫（Anna Mazhirov）、保羅・衛恩斯坦（Paul Weinstein）、娜歐蜜・謝格洛夫（Naomi Schegloff）、戴爾・史拉特曼（Dale Strattman）、大衛・西蒙頓（David Simonton）、肯・雅各（Ken Jacob）、麥克・羅森伯格（Michael Rosenberg）和貝蒂・艾德科克（Betty Adcock）以及她過世的先生唐（Don）。

感謝亞歷桑納大學創意攝影中心（Center for Creative Photography）讓我能取得史密斯的文物（謹向丹尼斯・高思〔Denis Gose〕、萊絲莉・史奎爾絲〔Leslie Squyres〕、黛安・尼爾森〔Dianne Nilsen〕和卡蘿・艾略特〔Carol Elliott〕致意），也要感謝杜克大學紀錄研究中心（Center for Documentary Studies）這十五年來爲我提供一個研究基地。感謝外圍組織（Splinter Group）的史帝夫・巴肯（Steve Balcom）和藍尼・伍斯特（Lane Wurster）。感謝傑夫・波斯特內克（Jeff Posternak）、莎拉・查分特（Sarah

Chalfant）和安德魯・懷利（Andrew Wylie）帶我進入這個領域，並一直耐心支持我。特別要謝謝桃子・吉爾（Momoko Gill）對本書不可磨滅的貢獻。感謝安和列克斯・亞歷山大（Ann and Lex Alexander）介紹我認識金屬藝術家里歐・蓋夫（Leo Gaev），將史密斯的水槽改造成書桌。這本書是獻給艾倫・葛格納斯（Allan Gurganus），他除了給我友誼和種種啓發之外，還在2009年交給我一本破破爛爛的偵探小說：《追尋卡爾沃》（*The Quest for Corvo*）。

最後，將我所有的愛獻給寇特妮・費茲派崔克（Courtney Fitzpatrick）和派克・費茲派崔克・史蒂芬森（Parker Fitzpatrick Stephenson）——直到未來二十年。

作者簡介
A Note About the Author

　　山姆・史蒂芬森（Sam Stephenson）是一位作家和記錄工作者，在北卡羅萊納州華盛頓長大。著有《夢想街：尤金・史密斯的匹茲堡計畫》（*Dream Street: W. Eugene Smith's Pittsburgh Project*）和《爵士閣樓計畫：尤金・史密斯在第六大道八二一號製作的照片和錄音帶，1957–1965》（*The Jazz Loft Project: Photographs and Tapes of W. Eugene Smith from 821 Sixth Avenue, 1957–1965*），以及發表在眾多報章雜誌上的作品，包括《紐約時報》（*The New York Times*）、《巴黎評論》（*The Paris Review*）、《錫屋》（*Tin House*）和《牛津美國》（*Oxford American*）等。他曾任國家人文基金會（National Endowment for the Humanities）研究員，兩次榮獲美國作曲家、作家與出版商基金會頒發的迪恩斯・泰勒／維吉爾・湯姆森獎（ASCAP Foundation Deems Taylor/Virgil Thomson Award），並擔任過杜克大學與北卡羅萊納大學教堂山分校（UNC–Chapel Hill）的列曼・布萊迪客座合聘教授（Lehman Brady Visiting Joint Chair Professor），教授記錄研究和

美國研究（Documentary Studies and American Studies）。2013年成立燉石狗公文學與資料研究中心（Rock Fish Stew Institute of Literature & Materials），2014年出版《公牛城之夏：棒球場的一季》（*Bull City Summer: A Season at the Ballpark*），2015年與《巴黎評論》合作，共同出版實驗性的《不老實的大彎耳：紀錄的不確性系列》（*Big, Bent Ears: A Serial in Documentary Uncertainty*）。目前與妻兒住在北卡羅萊納州杜倫市。

攝影家尤金‧史密斯的浮與沉【珍藏版】
原書名：浮與沉

作　　　者　山姆‧史蒂芬森 Sam Stephenson
譯　　　者　吳莉君
封面設計　白日設計
內頁構成　詹淑娟
文字編輯　劉鈞倫
企劃執編　葛雅茜
業務發行　王綬晨、邱紹溢、劉文雅
行銷企劃　蔡佳妘
主　　　編　柯欣妤
副總編輯　詹雅蘭
總 編 輯　葛雅茜
發 行 人　蘇拾平

出版　　原點出版 Uni-Books
　　　　Facebook：Uni-Books 原點出版
　　　　Email：uni-books@andbooks.com.tw
　　　　新北市新店區北新路三段207-3號5樓
　　　　電話：(02) 8913-1005　傳眞：(02) 8913-1056

發行　　大雁出版基地
　　　　新北市新店區北新路三段207-3號5樓
　　　　www.andbooks.com.tw
　　　　24小時傳眞服務 (02) 8913-1056
　　　　讀者服務信箱 Email: andbooks@andbooks.com.tw
　　　　劃撥帳號：19983379
　　　　戶名：大雁文化事業股份有限公司

初版一刷　2019年4月
二版一刷　2024年8月

定價　　550元
ISBN　　978-626-7466-35-3（平裝）
ISBN　　978-626-7466-33-9（EPUB）

國家圖書館出版品預行編目(CIP)資料

攝影家尤金‧史密斯的浮與沉 / 山姆‧史帝芬森(Sam Stephenson)著；吳莉君譯. -- 二版. -- 新北市：
原點出版：大雁文化發行, 2024.08　256面；15×21公分　譯自：Gene Smith's Sink : A Wide-Angle View
ISBN 978-626-7466-35-3(平裝)　1.史密斯(Smith, W. Eugene, 1918-1978) 2.攝影師 3.傳記　959.52　113008586